「十三五」系列规划教材

中国民族器乐乐种教程

桑海波 著

苏州大学出版社
Soochow University Press

图书在版编目(CIP)数据

中国民族器乐乐种教程／桑海波著. —苏州：苏州大学出版社，2016.8
 ISBN 978-7-5672-1772-0

Ⅰ.①中… Ⅱ.①桑… Ⅲ.①民族器乐—研究—中国 Ⅳ.①J632

中国版本图书馆 CIP 数据核字(2016)第 146301 号

中国民族器乐乐种教程

| 著　　者：桑海波 |
| 责任编辑：孙腊梅 |
| 装帧设计：吴　钰 |

出版发行：苏州大学出版社(Soochow University Press)
社　　址：苏州市十梓街1号　邮编：215006
印　　装：苏州市深广印刷有限公司
网　　址：www.sudapress.com
邮购热线：0512-67480030
销售热线：0512-65225020

开　　本：700mm×1000mm　1/16　印张：12.75　字数：250千
版　　次：2016年8月第1版
印　　次：2016年8月第1次印刷
书　　号：ISBN 978-7-5672-1772-0
定　　价：38.00元

凡购本社图书发现印装错误，请与本社联系调换。服务热线：0512-65225020

序

　　中国民族器乐理论作为中国传统音乐基础理论的重要组成部分，20世纪80年代才开始在高等艺术院校中得以建设和逐步发展起来。然而，从高厚永先生第一本《中国民族器乐概论》到现今，这些诸多的民族器乐理论文献，更多地拘囿于概论性质的一般介说，尤其是对独奏乐器和器乐的重点表述，更是智者见智、仁者见仁；而对乐器组合形式乐种的研究，大多皆聚焦于锣鼓乐、吹打乐、鼓吹乐、弦索乐和丝竹乐五大类别的范畴中。中央音乐学院的袁静芳先生曾为此而著了我国第一本《乐种学》，并首次提出了与上述不同的乐种体系概念。

　　实际上，在高等艺术院校的课程设置中，一般惯例是将民族器乐基础理论设置为本科专业课或专业基础课，为此，其内容也普遍都被框在代表性的独奏乐器及五大类乐器组合的概论层面，并重点强调一般性的常识和基础。而在研究生阶段通常将乐种研究作为专题课程开设，有的是作为专业课，有的是作为专业基础课，有的则是作为选修课。然而，作为中国传统音乐的重要组成部分，除了独奏乐器与器乐文化是不可或缺的重要知识体系外，更需要纵深研究的则应该是各种乐器组合形式的乐种文化，这些乐种文化知识体系绝非五大类组合乐种所能简单囊括的，尤其是仅仅把这些乐种从中观层面所指的概念内涵出发的解释，更是让学生最终不能从根本上把握传统乐种的观念、行为以及结果的综合文化内涵，学生甚至常常也和民间艺人一样，课程结束以后，鼓吹乐与吹打乐仍然分不清，粗细锣鼓也混淆难辨；尤其是当我们从能指与特指层面来审视中国民族器乐乐种文化体系时，就会发现：乐种作为中国民族器乐文化的一个重要组成部分，有着自身不可替代的文化发展规律，并且，这些文化发展规律在不同时空当中具有与时代文化背景共谐的文化发展特质。梳理并解读不同

时空当中存见的各种乐种体系的文化特征,不仅可以探究出乐种文化体系的历史发展脉络,更可以比较清晰地洞察中国民族器乐乐种文化知识体系的本质特征,而诸如上述分类中子项相融的逻辑错误观念以及误读和误解乐种文化的行为与预期的尴尬,就不会再比比皆是了。

　　但这并非代表这种研究就是唯一正确的考量,充其量这只是教学研究的一个初步实验,其目的就是让学生在相对清晰的逻辑思维中,有效地掌握中国民族器乐乐种理论的基础知识,并在此基础上,提高对我国传统乐种文化的思维方式、行为方式和行为结果三者统一体的辨别、分析和把握能力。正如我们在课堂上经常给学生强调的那样:有效的分类不是目的,而是手段,最理想的分类就是用相对科学的手段,将被分类的母项客观地让受众对象牢牢地把握。为此,本教程的表述方式,目前仅仅是在受众对象面前比较有效的方法而已,如今的正式出版希望能抛砖引玉,以求教于同行。

中国交响乐团团长 关 峡

前 言

笔者在中国音乐学院专门从事中国民族器乐理论学科的教学与科研工作已经有26个年头了。近些年来，又专门为国乐系研究生以及全院的博士生、高级访问学者和留学生开设了中国民族器乐乐种研究课程。本欲与时俱进地在每次课上以引导和帮助的教学形式，只为学生提供建设性的教学大纲，以便达到启发和协助学生探究索取知识的途径，把握运用知识的方法。然而，在教学与科研的过程中却发现，在网络碎片知识信手可得的今天，学生对系统而正确地掌握该学科的准确知识还是感到无限的迷茫和疑惑，甚至在解题作业中以偏概全、以点带面地误读乐种理论。

作为一个比较完整的音乐理论体系，中国民族器乐乐种，无论从能指视角，还是所指与特指角度，其概念的内涵与外延在不同时空中都蕴含着稳定性与变异性辩证统一的文化基因。为此，观照该学科的理论体系，绝不能只是表象地停留在乐器组合层面，而应从时空观念出发，运用历史音乐学、民族音乐学和文化人类学的方法，将每一个乐种事项放置其存见和发展的文化背景中加以描述、解释、分析和判价，以期比较科学地挖掘出每一乐种的客观文化价值，为人类社会自身的不断进步提供应有的理论与实践基础。

本教程在对中国民族器乐乐种相关概念从宏观、中观和微观三个层面进行能指、所指和特指三种界定的基础上，又对该理论体系的学科性质进行了学术界说，同时，还尽可能地根据文献记载、田野工作资料和考古发现，对中国民族器乐历史时空中存见和发展的诸多乐种，从文化人类学的视角，运用历史与民族音乐学的方法进行学术解读，其目的是为读者提供一个科学而系统的中国民族器乐乐种文化理论基础知识。

全文除了序言、前言和后记外，共分18章，其中，前三章是对中国民族器乐乐种理

论的宏观概说,包括相关概念、观念和文化方面的阐释。第四章至第十二章是对现有时空中存见的乐种有选择有重点地进行学术解读。第十三章至第十六章是从音乐本体出发对中国民族器乐乐种进行了理论剖析和总结,并从横向的旋律音高、纵向的和声复调、纵横的节奏结构与和色等角度,对中国民族器乐乐种的音乐形态特征进行了比较系统的理论分析和学术概括。第十七章是从文化人类学的视角对保护和发展中国民族器乐乐种文化的理论与实践进行了客观判价。第十八章则是一篇书写现代中国民族器乐乐种文化的范例,旨在结合该书的理论体系,为读者提供一个可资借鉴的参考范式。

目录

第一章　概念界定　/ 1

第二章　观念界说　/ 5

第三章　文化释义　/ 7

第四章　金石之声乐种（一）纯钟磬之乐　/ 17

第五章　金石之声乐种（二）拓展之钟磬——吹打乐　/ 25

第六章　金石之声乐种（三）变化的钟磬——鼓吹乐　/ 49

第七章　钟鼓之乐乐种（一）锣鼓乐　/ 73

第八章　钟鼓之乐乐种（二）丝竹锣鼓　/ 89

第九章　丝竹之乐乐种（一）弦索乐　/ 97

第十章　丝竹之乐乐种（二）丝竹乐（筝瑟之乐）　/ 113

第十一章　八音齐鸣乐种（一）传统的合奏乐种　/ 133

第十二章　八音齐鸣乐种（二）万物齐宣的合奏乐种　/ 143

第十三章　乐种文化中的音高特征　/ 151

第十四章　乐种文化中的和声特征　/ 161

第十五章　乐种文化中的节奏特征　/ 163

第十六章　乐种文化中的和色特征　/ 171

第十七章　讨论课题：乐种文化的保护与发展　/ 177

第十八章　判价范例　/ 187

后记　/ 193

第一章

概念界定

一、中国民族器乐

1. 民族

苏联斯大林时代对民族的定义是具有共同地域、共同语言、共同生产生活方式和共同心理特征的一群人,即为同一个民族。在这样的民族概念内涵和外延中,与斯大林时代同时空的民族认知是:在广义上能指的是世界上所有的两千多个民族,在中义上所指的是中国56个民族,而在狭义上也可以特指中国55个少数民族。

2. 族群

族群是民族学中的概念,能指的是在地理上靠近、在语言上相近、在血统和文化上同源的一些民族集合体,又叫族团。如华夏族群、蒙古族群、氐羌族群、苗瑶族群、百越族群、女真族群、百濮族群和厥族群等。现代学术语境中,学者更多地喜欢用此概念替代民族一词。

3. 器

器能指的是中国乐器。

(1) 我们祖先自己创造的,如笙、埙、口笛、琴、磬、编钟等。

(2) 外来乐器被我们改造的,如唢呐、胡琴、琵琶、扬琴等。

(3) 乐器的形象、形制、演奏技术、演奏形式(独奏与合奏)、代表人物(制作、演奏、创作、理论)皆类属于中国乐器文化研究范畴。

4. 乐

乐能指的是中国民族器乐。

(1) 乐谱与乐曲本体、形态、创作。

(2) 乐曲理论研究,个别与系统理论研究(历史、流行区域、与人的关系亦即文化)的对象能指的是中国民族器乐文化。

(3) 立体化文献的数字化典藏、版权以及影视音乐民族志等。

5. 器乐文献

器乐文献能指也可以所指的是中国民族器乐文献。

（1）平面文献：文字（中外文字）——文章、著作；乐谱——音位谱类（符号谱、律吕字谱、俗字谱、状声字谱、宫商字谱、燕乐半字谱、潮州二四谱、工尺谱、图像谱）；指位谱类（琴谱、瑟谱、琵琶谱、笙谱、早期二四谱、三弦谱、唢呐谱等）；图片——实物图片、文物图片、物理图片等。

（2）立体文献也叫声音图像文献，包括：CD、DVD、VCD、MV、MTV、MP、磁带、录音带、唱片等模拟与数字化有声文献等。

6. 乐种

乐种概念能指的是在不同时空、不同地域传承的，组织体系严密，音乐形态构架典型，表演程式规范化，诗歌舞三位一体的各种音乐艺术形式。在这里，广义上能指的是所有音乐种类，也就是包含了"乐"的概念内涵与外延的文化事项，中义上所指的是中国民族器乐组合的类别，狭义上则可特指某一个中国器乐组合类别。在本教程中，把中国民族器乐乐种提升到能指的概念层面加以阐释。

7. 学

学能指的是学问、学科、学习，所指的是某一个学科的理论体系。

8. 乐种学

乐种学能指的是社会音乐历史文化现象的学科，所指的是中国民族器乐文化传承现象的理论体系，特指的则是关于中国民族器乐乐种学科的理论体系。

二、课程目的

1. 在文化能力的观念上

在培养学生观察与发现问题、研究问题和解决问题的能力时；行为上要求：阅读鉴赏的过程将是一个完整的理论与实践过程；结果上要求：对一个乐种的某一个现代组合形式能够进行基本的学术梳理与综述，包括组合的名称、起源、历史流变、流行区域、民族、演奏场合与使用功能、乐器组合形式或者形态（常规与特殊）、排列方式、主奏乐器、演奏形式、演奏技术、代表组合、代表曲目、代表人物（著名艺人、音乐传承人、理论家）、音乐形态分析与理论总结等。

2. 方法上

引导和帮助读者逐渐具有该学科基础的相关文献搜集、梳理、分析解释的能力；文献搜集方法：在对研究对象具有基础知识的前提下，一般参考下列方法。

（1）列出关键词,包括关键词能指、所指和特指的分类逻辑三原则,母项与子项的相互关系,音乐文献用法与音乐论文书写格式的基础常识。

（2）关键词搜集途径,包括图书馆检索方法,网络选择的一般通识规律。

3．文献梳理方法

（1）文献分类包括平面与立体,辨别二者的媒介区别、阅读方法与代表文献梳理的一般方法和规律。

（2）归纳观点时的索引性证明方法等。

4．分析解释

（1）局内人与局外人角度分析的相同与不同观点所产生的文化缘由。

（2）创造性地给出个人建设性的看法和建议。

5．综述文章格式

（1）题目：主题与副题标准及其相互关系和署名。

（2）摘要：行文要求与关键词关系。

（3）正文：段落之间的逻辑关系,脚注的要求。

（4）结语：论点的进一步论证和创造性建议。

（5）参考文献：历时与共时标准。

（6）附录与后记：一般情况（图片与乐谱）。

三、考量问题

（1）概述中国民族器乐乐种的概念内涵和外延。

（2）书写中国民族器乐乐种文化的价值何在。

第二章

观念界说

一、观念界说

1. 西方音乐观(艺术、文化)、器乐观

器乐是纯音乐艺术形式,是相对时空中的一种文化。

2. 中国音乐观——大音希声(声、音、乐、律)、器乐观

器乐是天人合一的结果,其中,器是人体自身以及人身延展的结果,是作为小宇宙不可分割的重要组成部分,它能达到使人的身和谐于客观自然,心和谐于客观社会的整体目的。声、音、乐、律的观念是:单出为声,声可无定高;声的杂比曰音,音与音之间的横向时值为拍,拍可无定值;诗、歌、舞三位一体才为乐,乐(yao)、乐(yue)、乐(le)异音同字,意义相同;律则是相对时空中的相对标准。

3. 中西音乐审美的区别

中西音乐审美的区别,实际上是使用声音四要素创造和发展音乐的区别,亦即和声为主、和时为主还是和色为主的不同体系审美标准的不同。

4. 我的音乐观(音乐本质界说)

音乐是人的本能,是人和谐于客观世界内在尺度声音化了的外在显现结果。为此,人与音乐之间的关系是一种可以量化的关系,可以延展诸多思维方式和行为方式,如自然与社会科学有机结合的音乐观;乐种观是一种可以量化的概念内涵与外延,是从能指到所指和特指的多元音乐类型观;实践观是理论实践与应用实践的相辅相成;价值观是文化上的身心和谐观等。

5. 乐种观

在组合上,西方追求异质同构,华夏追寻同质异构。

二、考量问题

(1) 探究音乐观的文化价值何在。
(2) 乐种观的文化价值是什么?

第三章

文化释义

一、文化释义

中国民族器乐是和(合)文化。文化是相对时空中相对稳定的一种思维方式、行为方式和行为结果的综合体,三者缺一不可。中国民族器乐作为一种文化具有以下特点。

1. 观念上

观念也就是思维方式,在根源上可以追溯到道、儒、佛家的文化共识:作为文化的和(合)观念,亦即"和"与"合",体现了华人的基本思维方式和观念的总体特征,也可以说是《周易》"天人合一"或"行知合一"的哲学思想在音乐上的运用。所谓"乐者,天地之和也","和,故百物皆化","故乐者,审一以定和"(选自《礼记》)等,都是和合思想的具体阐释;再如《老子》:"音声相和",《左传》:"若琴瑟专一,谁能听之",《国语》:"声一无听"等。

早在远古时期,我们的祖先就知道按照自己的意愿,有意识地把不同乐器组合起来演奏,谓之"合奏",有关史料可参考如下:

《穆天子传》卷二:"天子五日休于阙山之下,乃奏广乐。"其器十余种。

《乐府诗集·飨乐章·忠顺》:"八音合奏,万物齐宣。"

荀子《乐论篇》:"故乐者,审一以定和者也,比物以饰节者也,合奏以成文者也。"

《吕氏春秋》第十二卷:"命乐师,大合吹而罢。"

《东都赋》(汉·班固):"太师奏乐,陈金石,布丝竹,钟鼓铿鍧,管弦烨煜。"

《气出唱》(魏·曹操):"吹我洞箫,鼓瑟琴,何闇闇!"

《天郊飨神歌》(晋·傅玄):"八音谐,神是听。"

《四庙乐歌》(晋·傅玄):"尽礼供御,嘉乐有序,树羽设业,笙镛以间。琴瑟齐列,亦有篪埙,喤喤鼓钟,枪枪磬管,八音克谐,载夷载简。"

《津阳门诗》(唐·郑嵎):"花萼楼南大合乐,八音九奏鸾来仪。"等等。

由此可见,合奏实际上就是道、儒、佛等传统思想的音乐行为方式,是我国民族器

乐的基本组织形态和表演形式,它存在于中华大地各个地区、各个民族中,并真实地被记录在史料和诗词中,有的存见于石窟和墓穴壁画上,更是在现存的传统与现代乐种中得以传承和发展。

从中国传统乐种组合形式的总体上看,"合奏"的确立,宫廷与民间的发展方向是不同的。宫廷的乐器合奏是盲目地向着大乐队的方向无节制地发展,它代表了宫廷帝王的观念,实则是为了显示统治者的"九五之尊""皇威浩大"和宫廷极尽礼乐之能事,所谓"昔者桀之时,女乐三万人,端噪晨乐,闻于三衢"(《管子·轻重篇》);而在民间,乐器的组合形式则是向着小型多样(乐器组合以少和多色彩为佳)的方向发展,并显示出旺盛的生命力,成为中国乐器组合的主要方向。究其原因,可以参考如下:

(1)传统哲学思想在音乐思想中的体现:如《老子》:"大音希声"的思想指示。又如《老子》:"少则得,大则惑";《庄子》:"夫精,小之微也","大声不入于里耳,《折扬》《皇荂》,则嗑然笑";《礼记·乐论》:"大乐必易,大礼必简";《乐论》(晋·阮籍):"乾坤易简,故雅乐不烦","夫雅乐周通则万物和,质静则听不淫,易简则节制令。神,静重则服人心:此先王造乐之意也";《吕氏春秋》:"乐无太,平和者是也",大乐队的声音,不过是"以钜为美,以众为观",其"此生乎不知乐之情,而以侈为务故也";《声无哀乐论》(魏·嵇康):"姣弄之音(好听的小曲——小乐队)挹众声之美,会五音之和,其体赡而用博,故心侈于众理;五音会,故欢放而欲惬"。

(2)在传统的一千多种乐器组合中,9人以下的小乐队占80%以上,这可能与我国长期稳定的农业生产关系有关。

(3)中国乐器强烈的个性(音色、发音方式、演奏方法、形制)追求决定,中国民族乐器与器乐更适合发展小型乐队。

(4)中国乐器的曲调性特点比较适合小乐队横向合奏,音高没有向立体化纵深发展,然而在音色上却生成了独有的"和色"。

(5)中国民族器乐传统乐曲的"声可无定稿,拍可无定值"的独有特质(曲调长大而优美,风格多彩而浓郁,感于物而动的即兴性,令人神往而回味无穷的神韵)决定了其更适合小乐队的演奏。

(6)小乐队作品易于生产、便于更新,少数乐器的组合形式也更加适合民众的自娱活动。

(7)中国传统音乐的功能性特征是现实社会音乐功能性发展的需要。

2. 行为方式上

(1)单件乐器的和(合)行为:

龠:九千年前七孔七声音阶乐器,法器与乐器共辉煌。

楚吾尔：追求和音的喉啭引声。

笙：簧片的长短、宽窄、厚薄与笙管管腔的大小、长短在音响学上的配合系统（配合系），三千多年以前我们的祖先就解决了，并因此而影响了世界同类乐器管风琴、手风琴等的产生——和音演奏是常规。

磋琴：双弦与和音拉奏方式。

追求双音效果的拉奏乐器：朝尔、瓢琴、马头琴、四胡、二夹弦等。

筑：我国最早出现的击拉乐器，由其发展而来的磋琴的形制和演奏方法一直延留着和（合）的文化基因，如双音弦以及双弦共时性演奏等。

瑟：最早出现的系列固定音高的多声弦制乐器，至少50根弦以上，和音演奏是常规。

琴：很早就达到比较完美成熟的程度，从出现（至少从汉代）至今在形制上几乎没有什么变化，天人合一的哲学追求，成为中国最早进入"世界非物质文化遗产名录"的乐器。

编钟：世界最早使用十二律的乐器，跨五个八度的音程，一个振动物体可以发两个不同音高（大小三度）乐音（隧部和鼓部）；并且还有诸如编磬、编铙、方响、云锣、竹琴等乐器都是由单一音响向系列固定音高乐器发展。

（2）两件以上乐器组合（包括人声）的和（合）行为强调：

《国语》："声无一听。"

《左传》："若琴瑟专一，谁能听之？"

《老子》："音声相和。"

战国·孟子《梁惠王章句下》："孔子之谓集大成。集大成也者，金声而玉振之也。金声也者，始条理也。玉振之也者，终条理也。"

音响观念——金石之声，钟鼓之乐：

汉·班固《东都赋》："太师奏乐，陈金石，布丝竹，钟鼓铿鍧，管弦烨煜。"

所谓丝竹之乐：

《乐府诗集·飨乐章·忠顺》："八音合奏，万物齐宣。"

荀子《乐论篇》："故乐者，审一以定和者也，比物以饰节者也，合奏以成文者也。"

3. 行为结果上

金石之声、钟鼓之乐、丝竹之乐、八音齐鸣、万物齐宣诸多乐种文化在不同时空呈现出不同的多元文化特质。

从先秦时期最早的金声玉振的钟鼓之乐，到两汉时期的胡角、羌笛的鼓吹乐队；从唐代丝竹齐备的管弦乐队到丝不如竹的宋代超大规模的鼓吹乐队；从元代戏剧主

流引导下的多元乐队组织形态,到明清时期衰落的小型化宫廷乐队;从近代双音乐文化现象中兼容与双规的新兴乐队,到现代中国管弦乐队复兴的现状,这些都无不呈示着中国传统音乐的文化基因在不同时空乐种中的多元具象的和(合)文化形态。

最早真正意义上的宫廷乐器组合是由"礼仪"中的"音响道具"的法器逐渐演变成能够演奏"音乐"的钟鼓乐队,其主要乐器是单体钟与多体组合钟。而在民间,则是《尚书》中的"击(重敲)石拊(轻敲)石,百兽率舞",和《吕氏春秋》中的"三人操牛尾,投足以歌八阕"的诗、歌、舞三位一体的最早组合形式。其主要乐器是由具有"音乐性能"的生产工具逐渐演变而成的石磬(石犁)、陶埙(盛水器)和陶钟(储物罐)等乐器的组合。

杨荫浏定义的鼓吹乐是以能指的击奏与吹奏乐器为主的一种音乐,倘若真的如此,那么,吹打乐能指的又是什么呢?实际上,所指的鼓吹乐应该是两汉时期的鼓吹乐队形态,而特指的鼓吹乐却应该是演奏特定风格的乐队组合形式,这就是专指在两汉时期,从西域传来的胡角、羌笛等吹管乐器与打击乐器组合的乐种形式。这一特指的乐种形式在从边陲民间到汉中军乐,再到汉乐府宴乐(雅乐),后又流传到中原民间的发生发展过程中,其主要乐器是筑、角和螺号等吹奏乐器。譬如,以排箫和筑为主的叫"鼓吹",以角和笛为主的叫"横吹";还有以演奏场合不同的而分的,如在马上演奏的叫"骑吹",在特定地点和场合演奏的叫"黄门鼓吹";而在组合中用铙乐器的,就叫作"短箫铙歌"。

唐代的大型管弦乐队可谓是丝竹齐备的乐器组合发展的鼎盛时期,这是因为它在钟鼓乐队和鼓吹乐队传统的基础上,大量吸纳了南北朝时期不断传入的西域乐器和器乐。在隋代聚集了多部乐,以"梨园"和"三百弟子"的队伍构建了"立部"和"坐部"两大部,并常在"大曲"中应用大型管弦乐队,经常演奏的是所谓的十部乐和其他不同民族风格的乐曲,其乐队组合形式基本如下:

十部乐名	吹奏乐器	乐舞人数	弹奏乐器	击奏乐器
西凉乐	笛、横笛、箫、筚篥、笙、贝		弹筝、搊(chōu)筝、卧箜篌、竖箜篌、琵琶、五弦琵琶	铜钹、腰鼓、齐鼓、担鼓
龟兹乐	笛、箫、筚篥、笙、贝	舞4人	竖箜篌、琵琶、五弦琵琶	铜钹、腰鼓、羯鼓、毛员鼓、都昙鼓、答腊鼓、鸡娄鼓
燕乐	短笛、长笛(尺八)、大小箫、大小筚篥	歌2人	大小箜篌、大小琵琶、大五弦	铜钹、玉磬、大方响、揩鼓、连鼓、鼗鼓、浮鼓

续表

十部乐名	吹奏乐器	乐舞人数	弹奏乐器	击奏乐器
清商乐	笛（尺八）、篪、箫、笙、吹叶	歌2人	琴、卧箜篌、瑟、筝、三弦琴、秦琵琶、	羯鼓、钟、磬、击琴
天竺乐	横笛、觱篥、	舞2人	凤首箜篌、琵琶（大五弦）	铜钹、羯鼓、毛员鼓、都昙鼓、铜鼓
高丽乐	义嘴笛、箫、小觱篥、笙、桃皮觱篥、贝	舞4人	弹筝、筝、卧箜篌、竖箜篌、琵琶、五弦琵琶	腰鼓、齐鼓、担鼓
疏勒乐	笛、箫、觱篥、笙、贝	舞4人	竖箜篌、琵琶、五弦琵琶、	铜钹、腰鼓、羯鼓、毛员鼓、都昙鼓、答腊鼓、鸡娄鼓
安国乐	笛、箫、双觱篥	舞2人	箜篌、琵琶、五弦琵琶	铜钹、正鼓、和鼓
康国乐	笛			正鼓、和鼓
高昌乐	横笛、箫、觱篥、笙、铜角	舞2人	琵琶、五弦琵琶	铜钹、腰鼓、羯鼓、鸡娄鼓、答腊鼓

这其中西凉乐又是出自西凉的一部中西结合的乐舞。始建于公元前205年的西凉是汉、隋、唐时期在今青海、甘肃、内蒙古、新疆一带的少数民族政权，公元400—421年的西凉曾经是中国北方十六国之一。

所以，能指的西凉乐，可能是具有西凉地域风格的乐舞。而特指的西凉乐则有可能是专指隋唐部伎乐舞中的《西凉伎》乐曲。

龟兹乐，今新疆轮台、库车、沙雅、拜城、阿克苏、新和地区在古代称为龟兹国，是我国古代西域大国之一，其居民擅长音乐，龟兹乐舞即发源于此。

燕乐，来源于汉族传统音乐与汉魏以来大规模输入的外族音乐，是长期积淀以及一定的政治、经济社会条件催化下的必然产物。它集中反映了隋唐至宋代音乐文化的最高成就，也是这一时期宫廷宴饮时供娱乐欣赏的艺术性很强的歌舞音乐，所以又称宴乐。主要组合乐器有吹奏乐器笛、笙、觱篥，弹奏乐器琵琶、箜篌，击奏乐器羯鼓、方响等。

清商乐，中国传统音乐学界研究的共识是，三国以前，以孔子强调的所谓雅乐为主的传统音乐可以称为古乐；魏晋南北朝时期以清乐为主的传统音乐可以称为清商乐；而由唐朝开始兴盛并吸收西域音乐而形成的歌舞乐，则可以称作燕乐（宴乐）。所以，清商乐能指的就是三国、两晋、南北朝时期占主导地位的一种汉族音乐。又有学者认为，清商乐系两晋皇室南迁时期，将旧有的相和歌和南方民歌吴声与西曲相结合

的产物,在一定程度上讲,清商乐是相和歌在南方的直接继续和发展。

因此,关于清商乐的来源,就产生了两种说法,其一是源于三国以前古乐的"商歌"。高诱《淮南子·修务训》注:"清,商也;浊,宫也。"可见,商歌就是清商之意。其二清商应该是指汉乐府相和歌中属于清商的所谓平调、清调、瑟调三调,其中,清调以商为主,所以就以清商代表三调,又称清商三调。有学者研究表明,汉代的平调、清调实际上是周代房中乐的遗声,如传承到唐代的周代房中乐《白雪》等,被认为是华夏正声的代表。

然而,在实际流传下来的清商乐中,吴声与西曲的伴奏乐队所用乐器是各不相同的。其中,吴声的伴奏乐器主要有篪、笙、琵琶(阮)、箜篌、筝;西曲(倚歌)的伴奏乐器主要有吹管乐器、铃、鼓。

天竺乐。古印度又称天竺,所以,天竺乐就是唐十部乐中的古印度音乐。《旧唐书·音乐志》载:"天竺乐工人,皂丝布头巾,白练襦,紫绫袴,绯帔。舞二人,辫发,朝霞袈裟,行缠碧麻鞋……乐用铜鼓、羯鼓、毛员鼓、都昙鼓、筚篥、横笛、凤首箜篌、琵琶、铜钹、贝。毛员鼓、都昙鼓今亡。"

高丽乐。朝鲜族在古代又称高丽,或高句丽,因此,高丽乐可以理解为古代的朝鲜族音乐。据《隋书·音乐志》载,高丽乐有"弹筝、卧箜篌、竖箜篌、琵琶、五弦、笛、笙、箫、小筚篥、桃皮筚篥、腰鼓、齐鼓、担鼓、贝等十四种,为一部。工十八人"。

疏勒乐。疏勒为我国古代西域的国名,地处今新疆疏勒、英吉沙二城。所以,疏勒乐可以理解为我国古代的西部少数民族音乐。《旧唐书·音乐志》载:"《疏勒乐》,工人皂丝布头巾,白丝布袴,锦襟褾,舞二人,白袄,锦袖,赤皮靴、赤皮带。乐用竖箜篌、琵琶、五弦琵琶、横笛、箫、筚篥、答腊鼓、腰鼓、羯鼓、鸡娄鼓",共乐工十二人。

安国乐。现在的新疆布哈尔在我国古代又称安国。所以,安国乐可以理解为我国古代的中亚少数民族音乐。《旧唐书·音乐志》载:"《安国乐》,工人皂丝布头巾,锦襟领,紫袖袴。舞二人,紫袄,白袴帑,赤皮靴。乐用琵琶、五弦琵琶、竖箜篌、箫、横笛、筚篥、正鼓、和鼓、铜拔(钹)、箜篌。五弦琵琶今亡。此五国,西戎之乐也。"《隋书·音乐志》中记载安国乐的乐器组合中还加上了双筚篥。

康国乐。南北朝时期康国是现在的乌兹别克斯坦撒马尔罕一带。有文献记载,康国乐是在北魏时期,随粟特商贩传入我国北方的,并成为北方各族人民喜爱的一种乐舞形式。

高昌乐。高昌在今新疆吐鲁番一带,高昌乐是古代乐名。

公元960年始,宋代的乐队组合呈现的是宫廷和民间的两种不同形态。一种是宫廷中"宋尊汉统"的"复古"姿态,强调乐的"正统性",以钟、鼓、磬为主体的"雅乐"和

"鼓吹乐"的乐队规模再次达到历史新高,仅皇帝出征时的"导引"鼓吹乐队就有1530人,其中吹奏乐器者有1100多人。虽然宋代仍保留了唐代的"教坊制",但随着教坊体制的终结和宫廷乐队的解体,宋代教坊却创造性地设置了单一乐器"色"部的管理方式,把教坊乐器按照演奏音色的不同分为笙色、参军色、奚琴色、琵琶色、筝色、舞旋色、歌板色、杂剧色、拍板色、方响色等,这在一定程度上又一次彰显了我国传统民族器乐"和色"的审美追求。另一种是在勾栏、瓦肆中演奏的民间小型化乐队,他们常常演奏所谓的"小乐器""散乐"和"诸宫调"等;同时,为曲艺演唱伴奏而设的小型化乐队,更加强调丝不如竹的"曲笛"的作用,它用婉转绵长的旋律表达了汉唐音乐的胡风余吟。现存的江南丝竹乐种中,此种风格仍然有所保留。

元代是中国历史上以游牧民族为主体的特殊统治时期,为此,在文化形态上,也包括器乐形态上,褒义一点说呈现的是多元文化相互吸纳交融的特点,贬义一些可以说是杂乱无章的。但有一点可以肯定的是以戏剧主流引导下的乐器组合为中国民族乐器组合趋于稳定起到了过渡态势,这主要体现在对奚琴(嵇琴)等拉奏马尾胡琴乐器"跟腔"和"随调"的强调使用上。实际上,现存的弦索乐乐种组合形式,应该是这一乐种形式的延留和发展。

公元1368年,汉族朱姓取代元朝建立了明朝,及至公元1644年满族瓦解明朝,清朝诞生,就像宋元历史轮回重演一样,所不同的是从少数民族手中夺回政权的明朝为"恢复汉统",建立了宫廷礼仪乐队,恢复宫廷雅乐。而源于女真族的清王朝,其与汉文化的关系不同于元朝,由于女真建立过金政权,与汉文化曾经处于不断融合的状态,所以,清政府不像元朝那样排斥汉文化,而是施行"满汉一家"的融合政策,使钟鼓雅乐基本保留了如下的乐器组合形式:

吹奏乐器:笛、篪、箫、排箫、埙、笙。

弹奏乐器:瑟、琴。

击奏乐器:编钟、编磬、建鼓、搏拊、柷、敔。

而所谓"卤部"鼓吹也基本保留了下列组合形式:

吹奏乐器:画角、大铜角、小铜角、龙笛。

击奏乐器:龙、杖鼓、金、钲。

然而,实际上这些宫廷乐队的编制已经大大缩小,而以房中乐为主的小型化乐队中的"家乐"开始在此时期以不同的传播样式不断地发展起来,所谓"乐户""乐籍"均来源于此,并伴杂着"乐伎"现象成为房中乐的一个文化现象。而明清时期民间乐队的最大标志就是职业化的民间乐班和乐社,各种乐户和家班在北方常常被称为"锣鼓班""吹打班""鼓乐班""吹歌"等;而在南方则叫十番,并加入丝竹乐器,成为丝竹乐

的一个类别。其中,北方延留下来的乐种有:陕西鼓乐、山西鼓乐、冀中管乐;南方的十番则有十番锣、十番鼓、十番笛、十番锦等。值得注意的是,此时期有两件主要乐器在乐器组合中起到不可或缺的作用,这就是三弦和扬琴。

近现代管弦乐队与小型乐器组合和历史上不同时空的吸纳与借鉴的传统相同,对白居易《琵琶行》中"举酒欲饮无管弦"的管弦乐组合传统始终遵循着"八音气鸣"的原则,为适应现当代受众对象的审美变化而与时俱进地发展着。

二、乐种文化和(合)的深层次结构(基因缘由)

中国传统文化的深层结构是追求"天"与"人"的"和合"。与世界上任何宗教有所不同的是,中国人的"天"并不是超越世界之上的"上帝",而是"天地人"这个世界系统内在的组成因子之一。中国式的"天理"只可能是"二人"和合状态中衍生的"仁"。正如孟子所说:"仁,人心也。"于是,遂有"心即理"与"性即理"等命题("性"是"生"来自有之心)。像这样的"天理",就不可能是超越于人间世界之上并与之对立的原理,而可能是人与人间世界合二为一之物。虽然世界上其他的许多宗教都认为"天"与"人"之间有一道不可逾越的鸿沟,并且"人"尽管也都可以向往超越世界,但永远也不可能达到神的地位,唯有中国人的天道观主张"天人合一"。而且,这种"天人合一"又是将"天道"拉下来去符合"人道"的。因此,中国人的"人道"与"天道"是相通的,是一种理想化的和谐关系的映照。也就是说,人间如果能够保持和谐,就是符合"天道",否则的话,就会令"天道"失常,因此,人有参天地化育之功。正所谓:"喜怒哀乐之未发,谓之中。发而皆中节,谓之和。中也者,天下之大本也。和也者,天下之大道也。致中和,天地位焉,万物育焉。"(《礼记·中庸第三十一》)所以,中国的知识阶层追求的就是这种人间的从容洒脱的中庸气度,并相信"天道远,人道迩"。正如孔子所说:"未能事人,焉能事鬼?""未知生,焉知死?"亦即把存在的意向完全集中在人间世上。表现在音乐思想上就是"家有琴书我未贫,声无哀乐情所应"。"大道是无形","道是无形却有形,道生一,一生二,二生三,三生万物","在自我的世界里,天马行空,我行我素",等等。尤其是古琴音乐,常常为突出器乐演奏技巧而不受音乐节奏的限制,更注重于"即兴性"发挥。有时为了变换音色或抒情,便在"轻、拢、慢、捻、抹、复、挑"的一招一式中,展示乐器的独特魅力。所以,不惜在整体上给人感觉节奏比较自由、松散或带有相当的随意性印象。李祥霆说:"古琴曲的曲式没有相同的。形式根据内容而定……正如小说只有风格、笔调等的相同,而绝少结构相同。"

三、考量问题

(1) 乐种作为文化的现实指导意义是什么?
(2) 中国民族器乐乐种文化的历史特征给我们什么启示?

第四章

金石之声乐种(一)纯钟磬之乐

运用金属和石材制作而成的器,从单体的法器、礼器,到编体的乐器以及单体与编体的多元组合,纯钟磬之乐类组合呈现的是最古老的乐种形式,并且最原始地体声的"和色"与"和节"(详见第十五、十六章)的和(合)文化的本质和特质。

先秦时期最早记载的纯钟磬之乐的乐器组合有以下几种:

(1)《左传·襄公十一年》记载的:歌钟、镈、磬。
(2)湖北随州擂鼓墩二号墓(战国时期)出土的:甬钟、编磬。
(3)山西长治分水岭战国墓(战国时期)出土的:编钟、编镈、编磬。
(4)安徽寿县蔡侯墓(春秋时期)出土的:编钟、编镈、钲、编磬。
(5)安徽寿县蔡侯墓(春秋时期)出土的:编钟、编镈、钲、錞于。

现代存见乐种有以下几种。

一、土家族打溜子

(一)名称与组合形式

打溜子在土家族中又称"打家伙",局内人也称"家伙哈""家伙",原本能指的是"家用器具",而在土家族语言中,"哈"和"打"是相连的通用语,故打家伙原本打的是家用器具,后逐渐发展成相对固定的乐器组合形式,成为我国土家族一种古老而优美的民间打击乐乐种。

主要使用的乐器有以下几种:

头钹,民间又叫大钹。音响传播程度没有马锣和大锣好,但通过变换不同的演奏方法,可以演奏出七、其、得、令和去五种不同音色,并常用在打溜子的乐曲中。

二钹,局内人又叫小钹,比头钹略小,演奏音响却比头钹稍亮,传播程度也比头钹好,而通过变换不同的演奏方法,常常可以获得配、卜、丹、各、干和可六种不同音色,并与头钹形成不同的和色音块与基本和色织体。

马锣,局内人又称手锣,局外人还称其为小锣。敲击音响脆亮,传播程度有欢快

跳跃的感觉,变换演奏方法可以获得呆、单、丁三种基本音色。

大锣,是土家族局内人的称谓,局外人就叫锣,音响宽而宏亮,给人以热烈、雄壮的感觉。通过变换不同的演奏方法可以获得仓、当、倾三种基本音色,并与马锣构成不同的和色音块,再与钹的和色音块构成有规律的和色织体,成为土家族打溜子的基本音乐形态。

主要组合形式有以下几种:

三人溜子:头钹、二钹、大锣。这应该是土家族打溜子最原始的组合形式,流布区域为湖南省永顺县、古丈县、保靖县西水河沿岸的土家族聚居乡镇。

四人溜子:头钹、二钹、大锣、马锣(基本组合形式)。流布区域为湖南省永顺、龙山、保靖三县交界的大山区。

五支家伙:头钹、二钹、大锣、马锣、土唢呐(向吹打乐发展的变异性组合形式)。流布区域在相对的平原乡镇地区,如永顺县石堤镇、灵溪镇、麻岔乡等。

土家族打溜子乐器排列位置基本有三类(以四人溜子为例):

经向排列法:土家族居住在崇山峻岭之中,道路崎岖。娶亲时,打溜子乐队只能成单行前进,这种经向排列法在崎岖的山路上最为实用,故能流传千百年,直到交通发达的今天仍然沿用。这种排列法又可分为以下四种:

第一种:马锣领队

　　马锣　　大锣　　头钹　　二钹

第二种:二钹领队

　　二钹　　头钹　　大锣　　马锣

第三种:马锣领队

　　马锣　　二钹　　头钹　　大锣

第四种:大锣领队

　　大锣　　头钹　　二钹　　马锣

方块排列法:打溜子的四个人各占一方,使队伍形成"方块"形。这种排列法的优点是:音集中,四人彼此相近,便于互相照顾。它也可以形成以下四种排列方式:

第一种:马锣和二钹领队

　　马锣　　大锣

　　二钹　　头钹

第二种:大锣和马锣领队

　　大锣　　头钹

　　马锣　　二钹

第三种：头钹和大锣领队

 头钹 二钹

 大锣 马锣

第四种：二钹和头钹领队

 二钹 马锣

 头钹 大锣

 在方块排列法的四人队形中，每排都可以左右交换位置，但只是在一排内左右两人交换位置，不能前后两人交换位置。

 纬向排列法：纬向排列法和经向排列法是一样的，只不过是把纵队变成横队成纬向排列。队形同样也是四种，如同前面经向排列法。过去，土家族居住区群山起伏，连绵不断，没有宽阔的大道，只有羊肠小路通向山外和集镇，行路艰难，所以普遍采用经向排列法。而今乡乡有公路，百分之八十以上的村寨都有宽阔的大道，经向排列法已不适应宽阔的路面，逐渐被方块排练法取代。而纬向排列法是借鉴经向排列法产生的，由于直观的演出效果，在舞台上经常被使用。

（二）文化背景与功能

 打溜子作为一种民间打击乐种，被当地老百姓喜爱，并常用于结婚、祝寿和新年过节等民俗活动，且跳摆手舞时也用打溜子助兴。相关历史研究文献证明，湘西龙山县不仅是土家族的发源地，也是打溜子的发源地。因为这里将商周、战国秦楚、巴蜀以及土家族等文化融合在一起。这里的土家人自称是古代"巴人"后裔"毕际卡"。在相当长的历史时空中，土家族的生活方式一直处于原始状态，长时间使用敲打家用器皿进行狩猎和生产活动。久而久之，他们便发现，敲打自制的各种土铜响器，不仅比敲打家什对野兽有威慑力，更对在狩猎后的人们具有强烈的鼓舞作用，这应该就是打溜子产生的缘由。每当喜庆之日、劳作之余，人们在一起娱乐敲打乐器，相互切磋技艺，并把朴实的生活情趣和对大自然的感悟融入打溜子的乐声里。作为我国民族传统音乐重要的组成部分，土家族打溜子具有鲜明的民族个性和深厚的文化底蕴，是土家族先辈集体智慧的结晶。它与湘西土家族人民的生产生活环境、人文历史以及民风民俗紧密相关且相互交融，凝结着湘西土家族人民特有的民族精神与对美好生活的向往。

（三）代表乐队与器乐文献

 打溜子的代表乐队几乎在流布地区村村镇镇皆有，流传至今的曲牌就有200多

首。器乐文献主要有:《双龙出洞》《金鸡拍翅》《鸡婆生蛋》《鸭子扑水》《八哥洗澡》《野鹿衔花》《牛搽痒》《喜鹊落梅》《鲤鱼晒花》《马娘子上树》《古树盘根》《铁匠打铁》《大纺车》《小纺车》《弹棉花》《风吹牡丹》等。这些曲牌主要有下列基本曲式结构形式:

(1) 独立曲牌。

(2) 曲牌变奏。

(3) 曲牌连缀。

(4) 溜子:引子+头子+曲牌连缀中的循环与回旋。

(四)考量问题

(1) 概述纯金类击奏乐器组合乐种的历史文化价值。

(2) 古老的区域乐种文化稳定性特征有哪些?

(五)乐种研究的文献推荐

1. 平面文献

(1) 李真贵:《黄传舜论土家族"打溜子"艺术特点》,中央音乐学院学报,1989(1)。

(2) 李改芳:《湘西打溜子述略》,武汉音乐学院学报,1995(3)。

(3) 王敏:《浅析土家族打溜子的艺术风格》,大众文艺:理论,2008(6)。

(4) 张辉:《湘西龙山县土家族"打溜子"传承的文化研究》,南京师范大学校报,2010。

(5) 李开沛:《土家族打溜子的传承与变迁研究》,中国音乐,2010(2)。

(6) 罗卉:《土家族"打溜子"与侗族"锣鼙"的比较研究》,中国音乐,2010(2)。

(7) 肖笛:《湘西土家族打溜子的音乐艺术特征探究》,华章,2010(31)。

(8) 潘存奎:《湘西土家族打溜子考析》,旅游纵览月刊,2011(1)。

(9) 李开沛:《土家族打溜子传统曲牌精选》,长沙:湖南文艺出版社,2011。

(10) 张辉:《湘西土家族打溜子艺术探研》,动画世界·教育技术研究,2012(5)。

(11) 肖笛、张辉:《土家族打溜子的文化特征探析》,贵州民族研究,2013(5)。

(12) 肖迪:《碰撞中的神秘:土家族打溜子的技法特性探析——兼谈土家族打溜子的文化传承与保护》,中央民族大学学报,2014(4)。

(13) 陈东、谢艳群、陈珺:《土家族母语音乐艺术研究系列之七:土家族打溜子艺术的当代人文价值研究》,北方音乐,2015(9)。

2. 立体文献

(1) 打溜子表演《锦鸡出山》,2009年湖南卫视越策越开心。

(2)《神秘湘西溜子情》,湘西旅游节视频资料。

(3)《打溜子·锦鸡出山》,优酷视频网络资料:吉首大学学生演奏。

二、西安打呱社

(一) 名称与组合形式

打呱社又称家伙社、同乐社、铜器社,或直呼为社,新中国成立前因为经常在关帝庙前演奏,又称"关帝社"。

现在打呱社常用乐器有:除了小八件与一般铜器社相同外,又加入了云锣和铙。其乐器组合形式是:

云锣(16—20面)、马锣(4面)、大锣又称勾锣(2面)、小锣又称手锣(2面)、铙又称大镲(8—10副)、小镲又称铰子(2副)、碰铃又称甩子(2副)、梆子(2副)、单面鼓(1面)。

(二) 文化背景与功能

自1918年前后瓦胡同铜器社创办开始,至20世纪五六十年代,随着演奏队伍的不断扩大,乐队编制也逐渐齐全。在演奏水平有较大提高的基础上,打呱社也开始在社会上产生相应的影响。至今,已经发展到第四代传人,并仍然影响着社区文化的生活和创作。

(三) 代表乐队与器乐文献

在西安区域,凡是能够称得上家伙社、同乐社、铜器社、关帝社,或直呼为社的都可以视为代表乐队。他们代表性的器乐文献是相通的,如行乐或行社或走社的《长社》《七槌》《吵闹子》等;坐乐的传统曲目有《老虎掂枪》《龙虎斗》《八仙过海》《老鸹噙柴》《蝎子尾》《风搅雪》等20余套。现代音乐创作如安志顺的《鸭子拌嘴》、郭文锦的《戏》《玄》——为六面锣而作等。

(四) 考量问题

(1) 纯钟磬乐器的文化基因是什么?

（2）钟磬之乐的保护与发展的意义是什么？

（五）乐种研究推荐文献

艺萌：《陕西民间音乐资料之十六——打呱社》，陕西省民族音乐征集编辑办公室，1982。

第五章

金石之声乐种（二）拓展之钟磬——吹打乐

可以肯定的是,钟磬之乐的拓展形式就是在纯钟磬之乐的基础上,不仅加入了各种鼓和独立的鼓段,更加入了古老的吹奏乐器,进而逐渐发展成为各种吹打乐形式。

最早的此类乐器组合如下:

(1) 殷墟侯家庄王陵1217大墓(殷墟时期)出土的:磬、鼓。

(2)《礼记》《明堂位》(伊耆氏之乐)记载的:土鼓、苇龠。

(3) 四川成都出土的铜壶乐舞图(春秋战国时期):编钟、编磬、建鼓、角。

(4) 四川铜壶奏乐纹饰(春秋战国时期):编钟、编磬、建鼓、竖笛。

(5) 云南大波那战国墓(战国时期):铜鼓、钟、铜葫芦笙。

现代存见乐种有以下几种。

一、苏南吹打

(一) 名称与组合形式

现在江苏省的苏州、无锡、常州一带简称苏南地区。吹打应该能指的是吹打乐,所以,苏南吹打所指的应该是流行在这个地区的吹打乐,而特指的往往是一首具体的苏南吹打作品,如《十八六四二》等。能指的是苏南吹打在历史上曾有诸多不同称谓,如明朝沈德符在他的《万历野获编》中曰:"又今有所谓《十样锦》者,鼓、笛、螺、板、大小钹、钲之属,齐声振响,亦起近年,吴人尤尚之。然不知亦沿正德之旧。"明代张岱在他的《陶庵梦忆》中居然把苏南吹打说成是鼓吹;而清代叶梦珠在他的《阅世编》中则又把苏南吹打称为"十不闲""十番"等名称,并将其分为十番鼓、十番锣鼓和粗吹锣鼓等不同类别,同时还强调:至少在十六七世纪时,苏南民间就有苏南吹打了。相关研究文献证明,现代苏南民间仍在传用的锣鼓经,就是清代李斗在《扬州画舫录》中所载的星、汤、蒲、大、各、勺、同七字谱的锣鼓谱。而其中的十番鼓曲,很有可能是从宋元时流传下来的,以鼓的独奏段落为中心和丝竹曲牌相组合而成的吹打套曲"鼓笛曲"。其乐器组合基本有如下几种形式:

1. 十番鼓

击奏乐器：鼓（板鼓、同鼓领奏和独奏）、板、木鱼、云锣；吹奏乐器：笛、箫、笙。

拉奏乐器：胡琴、板胡。

弹奏乐器：小三弦、琵琶。

2. 十番锣鼓

击奏乐器：鼓（板鼓、同鼓领奏和独奏）、板、木鱼、云锣、大锣、马锣、喜锣、内锣、齐钹、小钹、大钹、双星。

吹奏乐器：笛、箫、笙、大唢呐、小唢呐。

拉奏乐器：胡琴、板胡。

弹奏乐器：小三弦、琵琶。

3. 粗吹锣鼓

大唢呐的全套打击乐器、招军（又称号子，两节铜制的管乐器，发音非常响亮，古时军队中用作召集、开拔等信号，民间吹打乐中亦常用）。

套头是苏南吹打传统器乐的固定化曲式结构。这种套头是由多支散曲与鼓段（独立的）或锣鼓段（独立的）连缀而成。锣鼓段的写作很有规律，呈有序的数字化组织结构，是研究中国传统器乐数字化作曲方法最有价值的乐种之一，如《十八六四二》等。

（二）文化背景与功能

程式性的曲体结构和固定化的数字作曲方法是华夏民族最宝贵的文化行为方式之一，更是不可多得的文化成果，它渗透着我们祖先深邃而伟大的音乐智慧以及人作为小宇宙寻求与客观自然大宇宙同步和谐发展规律的乐种文化的深层次结构。

为此，苏南吹打的文化基因，不仅在苏南区域文化中具有源远流长的华夏文明的传承功能，更是未来华夏乐种文化发展的本质特征之一。

（三）代表乐队与器乐文献

代表乐队分神家吹打和道家吹打两大类，每类又分多福堂、荣和堂、保和堂、万和堂、余庆堂、瑞霭堂、春和堂、全福堂、王家班、施家班、横庄班等。代表性的器乐文献有《将军令》《十八六四二》等数百首。

（四）考量问题

（1）吹打乐乐种中独立鼓段或独立锣鼓段的结构是什么？

(2) 独立鼓段乐种的数字文化基因是什么？

（五）乐种研究的推荐文献

杨荫浏：《十番锣鼓》，北京：人民音乐出版社，1980。

二、浙东吹打

（一）名称与组合形式

浙东吹打是明代中叶就开始在浙江东部地区盛行并流传至今的吹打乐种，所以又叫浙东锣鼓。其中，吹奏乐器主要是笛子和唢呐，有时还加入少数丝弦；打击乐器分为五锣和十锣两种形式。

五锣（个锣、争锣、尽锣、斗锣、小锣）主要流传在嵊州市一带。

打击乐器有：板鼓（1人）、小堂鼓、大鼓、五锣（1人）（重要的打击乐声部）、小京钹、次钹、大钹、三大锣（马锣、乳锣、大锣）（1人）。

十锣（非一定十面锣，但可以多）主要流传于宁波、奉化、舟山等地。

打击乐器有：板鼓（1人）、扁鼓（荸荠鼓）、小堂鼓、大鼓、叫锣、小锣、小京钹、十锣（1人）。

（二）文化背景与功能

浙东地区的民间音乐比较丰富多彩，各种民间的乐种形式都在不同程度上共同构成了浙江地区独有的区域文化特征。然而，这一乐种在当下多元文化的背景下，如何发挥其传统应有的稳定性和变异性相互有机结合的文化功能，对区域音乐文化建设起到更多的积极作用，确实值得浙东区域人民和音乐学人共同考量的问题。由于现代生产生活方式的改变，已经使得民间音乐乐种的文化功能面临着许多挑战。

（三）代表乐队与器乐文献

浙东吹打的代表乐队在浙东嵊州市地区比较多。代表性的器乐文献包括传统曲目《万花灯》《将军得胜令》和《划船锣鼓》等。

（四）考量问题

(1) 传统乐种的区域文化基因的意义是什么？

（2）浙东吹打的文化属性有哪些？

（五）乐种研究的推荐文献

建议作为随堂练习题目，教师有针对性地提供不同的关键词，让学生分组从不同渠道搜集文献，将各组搜集的不同结果在课堂上进行比较分析讨论，引导和帮助学生把握如何使用能指、所指和特指（专指）的关键词，从宏观、中观和微观不同角度，获取相应的文献资料。

三、北京智化寺京音乐乐队

（一）名称与组合形式

北京智化寺京音乐乐队乐器组合形式属吹打乐乐种，与其他吹打乐乐种不同的是，乐队组合中还包含了声乐（诵经），并且在570多年的传承过程中，始终坚守这样的组合形式，其组合形式包括：

吹奏乐器：管、笙、笛。

击奏乐器：云锣、鼓等。

人声。

管，乐队的主奏乐器，又称筚篥，在民间一般通用的是前七孔后一孔的八孔形制。而智化寺京音乐中使用的却是前七孔后两孔的九孔形制。相关文献研究表明，现今智化寺京音乐中使用的九孔管，是宋代教坊所用筚篥的遗器。

笙，是一种在乐队组合中起着重要融合作用的吹奏乐器。相关文献记载，智化寺京音乐现今所用的十七簧笙为北宋旧制。

云锣，又名"云璈""九音锣"（九字是多的意思，并不限于九个），是一种打击乐器。相关文献记载，现今智化寺京音乐乐队中所用的云锣是由十面小锣组成的，系明成化年间制作，至少在元代就已经出现。

智化寺京音乐乐队传统的乐器组合形式如下：

管两支（分头管、二管）、笙两把（分头笙、二笙）、笛两支（分头笛、二笛）、云锣两架、大鼓一面，共9人。

现在由于演奏人员有限等方面的原因，变原来的编制为：管（1）、笙（1）、笛（1）、云锣（1）、鼓（1），共计5人。

(二) 文化背景与功能

坐落于北京市东城区建国门与朝阳门之间的禄米仓胡同的智化寺,始建于公元1443年,是明代司礼监总管、大太监王振的家庙。因明英宗的信任,王振作为宦官实则掌握了很多权力,为此,他聘请了在音乐方面颇有造诣的艺僧,并组成编制严格、完整的乐队,用于佛事和祭祀。历史上,智化寺京音乐也曾经历毁灭性的劫难。曾参与明史校阅工作的清朝监察御史沈廷芳知道宦官王振专权害国一事,1742年他进京从智化寺路过时,看到智化寺香火不断,十分气愤,随即奏请乾隆皇帝,拆毁了王振的塑像,智化寺从此破败不堪;1900年八国联军的捣毁使得智化寺更加败落;民国时期,寺中僧人只能靠出租房屋维持生计。直到1952年,以查阜西、杨荫浏等人为代表的中国艺术研究院音乐研究所通过对智化寺音乐的考察和保护,才使得智化寺京音乐让人们所熟知。

相关研究表明,智化寺京音乐乐队基本演奏七个调,分别是:正调(F)、背调(bB)、皆止调(bE)、月调(C)、凡调(G)、乙调(D)、工调(A)。现在,凡调、乙调、工调的曲目都已经失传,只可以演奏正调、背调、月调和皆止调的曲目。

但值得强调的是,智化寺京音乐的曲牌非常丰富,并显现出与宫廷音乐、民间音乐以及戏曲音乐的有机联系。如"望江南""菩萨蛮""滚绣球""千秋岁"等曲牌均来自唐宋宫廷音乐;"出队子""青玉案""叨叨令"等曲牌均来自南北朝时期的民间音乐;"豆叶黄""小将军""贺圣朝"等曲牌,则来自于明代戏曲音乐;"金字经""五声佛"等曲牌则来自于宗教音乐等。

相关研究文献证明,智化寺京音乐的曲式结构分只曲和套曲两种。其中,只曲是独立演奏的曲牌,不能与其他曲牌相连;而套曲则是由多首曲牌连缀,或乐曲按一定的曲式格局和模式相连。套曲按照所用时间的不同,又可分为中堂曲和料峭两种,中堂曲用于白天的佛事活动,料峭用于夜晚放焰口时演奏。

(三) 代表乐队与器乐文献

目前,北京智化寺京音乐乐队是该乐种唯一的代表乐队,其器乐文献采用传统的工尺谱记谱,与一般的工尺谱谱法不同的是,智化寺的工尺谱保留了唐宋时期文字谱的一些特征,如保留宋代俗字谱的特征将"乙"记作"、",将"工"计作"丨"等;再如与唐代半字谱相同的将板用"ソ"记写等。

目前,智化寺发现和保存的谱本主要有五套:

(1) 容乾1694年手抄本《音乐腔谱》(管乐曲48首)。

(2) 残抄本甲(管乐谱46首)。

(3) 残抄本乙(管乐谱20首)。

(4) 水月庵艺僧朗堃1903年所抄《音乐佛事》(管乐谱56首,法器谱30首)。

(5) 成寿寺抄本(管乐谱137首,法器谱47首)。

作为我国现存古乐中唯一按代传袭的乐种,无论从单个乐器,还是从乐器组合形式,以及乐曲的宫调、曲牌、曲式和曲谱文献,都可以观察出该乐种文化的深层次结构。正如田青先生在智化寺京音乐研讨会上发言时所说:"在北京的音乐界与知识界听到智化寺的笙管之声时,智化寺的艺僧们已经在北京东城的一条叫作禄米仓的小胡同里吹打几个世纪了。古人云:'小隐于野,大隐于市。'坐落于外表不起眼的禄米仓胡同中的智化寺,也许并不容易让人注意到它的存在,可是寺中的京音乐所承载的文化足以将其称为宝藏。"

(四) 考量问题

(1) 北京智化寺京音乐中"京"的能指与所指分别是什么?

(2) 乐种文化宝藏的标准应该有哪些?

(五) 乐种研究的推荐文献

(1) 袁静芳:《近50年来北京智化寺京音乐的历史变迁》,艺术评论,2012(3)。

(2) 王娅蕊:《智化寺京音乐》,北京:北京出版社,2015。

四、山西五台山青庙汉传佛教与黄庙藏传佛教佛乐队

(一) 名称与组合形式

山西五台山佛乐队常年传承着两个乐种:一个是汉传佛教乐种,另一个是藏传佛教乐种,然而,他们的乐器组合却基本相同。

吹奏乐器:笙、管、笛。

击奏乐器:木鼓、铙、钹、磬。

声乐:佛经吟诵。

这种使用相同乐器组合方式,在同一个宗教环境中却运用不同乐种方式,共同保留着我国大量古代音乐信息的文化现象,在我国其他宗教圣地中也是比较常见的,但这确是研究中国传统音乐文化不可忽略的重要课题。因为在同一个文化区域内,两

个乐种共时性存见,却传承着不同的宗教文化,他们在各自不同的音声法事中,除了唱诵自己的佛教音乐外,还把在相对时空中认为适宜自己的曲调拿来诵经使用。然而,他们之间最终体现的乐种文化特征却表现出显而易见的本质区别和共通特质。

(二) 文化背景与功能

五台山是我国不可多得的兼有汉传佛教(青庙)和藏传佛教(黄庙)的圣地。尽管在两千多年的发展历程中,经历了诸多艰难险阻,但佛教音乐仍然在不断的融合和吸纳的过程中,形成了独有的区域乐种文化特点。

音乐是佛教三宝的供养之一,佛曲即是佛教徒在宗教活动中使用的音乐。佛教自印度创始之时,音乐已经是其不可或缺的重要组成部分了。佛教传入中国后,佛教音乐也经历了从西域化的初始阶段,到中国化与多样化的东晋齐梁时期;从繁荣而固定化的唐代,到通俗与衰落的宋元明清时代以降至现代。

纵观佛教音乐在我国的发展历程,尤其是明清以来,佛教音乐逐渐开始与古代音乐和民间音乐有机结合,并逐渐演化成一种既有世俗性的宗教音乐,又有宗教性质的民间音乐特质。

所以,在五台山上,无论汉传佛教音乐,还是藏传佛教音乐,都可以观察到这里的佛教音乐是一种专门奏给佛等非现实听众听的所谓法事音乐,也叫庙堂音乐;另一种,则是具有古乐和民间音乐风格的专门奏给现世俗人听的民间佛乐,也叫民间佛曲。

相关研究发现,黄庙音乐(藏传佛教音乐)由于受民族文化的影响较多,传统上又侧重服务于现世民众的唱诵、吹腔和仪式,因此民间佛曲相对较多。而青庙佛教音乐(汉传佛教音乐)由于传统上侧重音声法事,所以,其瑜伽焰口、唱诵、吹腔和散曲音乐比重较大。

然而,这两种音乐的存见形式却既有颂赞经文的唱诵,也有不加经文的纯器乐曲;而且,无论是唱诵,还是纯器乐曲,都不同程度地吸纳和融入了我国古代音乐与传统民间音乐的重要元素。这也许就是五台山宗教音乐发展过程中两个乐种共时性存见至今却经久不衰的重要原因。

因此,五台山佛教音乐乐种除了具有重要的审美价值外,更具有不可多得的文化价值。

(三) 代表乐队和器乐文献

五台山青庙和黄庙乐队就是该乐种的代表乐队。其器乐文献也是传统工尺谱

本,自古流传下来的唱诵和器乐曲目很多,但谁也说不清。只列举一个寺中流传下来的在音声法事中常用的佛乐就有60多首,如《华严会》《普庵咒》《千声佛》等。仅吹腔的纯器乐曲代表文献就有诸如《上经台》《秘摩岩》《普庵咒》《云中鸟》《进兰房》等40余首。

（四）考量问题

（1）同一区域不同风格的两种乐种文化共存的缘由是什么？

（2）北方佛教音乐乐种文化都有哪些特征？

（五）乐种研究的推荐文献

韩军:《五台山佛教音乐总论》,北京:宗教文化出版社,2012。

五、呼和浩特藏传佛教乐队

（一）名称与组合形式

呼和浩特藏传佛教音乐是流行于内蒙古呼和浩特市的一种藏传佛教音乐,其历史悠久,丰富的乐队编制,对呼和浩特地区影响较大。

藏传佛教诞生伊始,只有部分击奏的法器。唐贞观年间文成公主入藏,带去了不少乐器后,藏传佛教的乐器方逐渐丰富起来,乐器分为两类：执法用的法器与演奏用的乐器。前者如铜钦、刚令、海螺、恒格勒格、幢姆布勒、哼哈、云锣、丁西、法锣、镲等；后者如唤呐、笙、管、笛等。后逐渐组成乐队形式。

藏传佛教的乐器虽然简单,但每一种乐器在其演奏过程中都有象征意义,都能恰如其分地表现出宗教需要的那种意境。

铜钦。藏传佛教吹奏乐器,局外人称铜质大号。一般由三段或五段由粗到细的铜管相连接而成,或许如此制作是为了携带或存放方便,但拉长后足有三米或更长,号嘴类似西方乐器长号嘴,一般号口直径有30厘米左右,只吹奏筒音。音响浑厚庄严。

海螺。局外人又称海螺号,音响比较有穿透力,颇有吉祥平安、和顺之意。据传,海螺声音除了具有号令告晓示众前来诵经听法功能外,还有通知众喇嘛上殿念经的作用。通常与恒格勒格（大鼓）组合齐奏。

刚令。讲究的是用16岁灵异而亡的未婚少女的腿骨大头一端截断见眼,小头钻

眼插上哨片吹奏。此器只有在送八令时用。现在也有铜质的刚令。

毕什古勒。实际就是汉族的七孔唢呐。

笙。是十六簧管制式的小嘴笙,常与七孔的管合奏。

恒格勒格。汉族译成大鼓,但鼓身却有一个长柄,鼓槌呈钩状。

大镲。汉族铜质的大钹,直径约60厘米。

小镲。汉族铜质的小钹,直径约20厘米。

一般情况下,大镲和小镲组合演奏。

幢姆布勒。类似汉族拨浪鼓的击奏乐器,局外人又称朗巴鼓。与汉族拨浪鼓有所不同的是,该鼓的形制是用两块人的头盖骨镶嵌,蒙皮革制成。

手铃。也是击奏乐器,实际就是带柄铜铃,与汉族铜铃有所不同的是,除了带镂有佛像手柄之外,铃身还有花纹图案,它代表各种法器进行演奏。

云锣。局外人又称十音锣,形制与汉族的十音锣相同,只是在藏传佛事中一般不用,只有在送八令与转召时,才与手铃组合而用。

(二) 文化背景与功能

呼和浩特建造的第一座喇嘛教召庙就是藏传佛教大召,这里是几百年来内蒙古地区的藏传佛教活动中心。以下叙述藏传佛教寺庙以及藏传佛教乐队。

由于藏传佛教不像汉传佛教一样须禁止杀牲、忌婚吃素等,因此来自西藏高原地区的藏传佛教修改或删除了与草原地区的生活方式不相适应的清规戒律,这在很大程度上赢得了蒙古族社会的广泛认同与接纳,同时也迎合了蒙古族人民的固有信仰。

藏传佛教传入呼和浩特地区,分别经历了元、明、清、民国时期,在与本地文化相融合的基础上,形成了具有自身特点的藏传佛教文化。例如,呼和浩特大召与一般藏、汉寺院不同,为了体现蒙古族崇尚"青"的观念,正面两端墙壁的青色琉璃砖,象征着汉、蒙、藏三族文化融为一体。明神宗万历年间,驻牧在内蒙古土默特部的阿拉坦汗,为了从青海地界迎接西藏达赖三世南坚错到蒙古地区传播佛教,于万历七年(1579年)在土默特大兴土木,修建了一座召庙(在蒙古语里特指喇嘛所居之寺庙),因召内供有用白银铸成的一座释迦牟尼佛像,故称银佛寺。万历九年(1581年),明神宗恩准阿拉坦汗的请求,在召庙北面建了一座城(旧称归化城,即现在的呼和浩特市),并将银佛寺赐名为"弘兹寺",后经蒙汉转译,即现在通称的"大召"。自此之后,藏传佛教就在土默特一带逐渐兴盛起来。到清代,仅归化城内就建成了大召、小召"席力图召、宏庆召、巧尔齐召、乃莫齐召……"大小十五座召庙。因其召庙之多,规模之大,建筑式样和风格又颇与明廷紫禁城金銮殿和西藏的庙宇相似,故呼和浩特又有

"召城"之称,其音乐文化也像它的召庙一样,至今仍得以保存。

(三)代表乐队与器乐文献

佛教音乐在其流传过程中,由于民族、地域的不同,为吸引当地群众参加宗教活动,自然要利用人们喜闻乐见的音乐为其服务,因而,不断吸收和借鉴当地的民族民间音乐,形成了具有不同区域特色的佛教音乐文化。内蒙古地区的藏传佛教音乐正是受了内蒙古民歌和内蒙古二人台的影响,既不同于以峨眉山为代表的南方佛教音乐,也与北方佛教圣地五台山的佛教音乐有所不同,而是在数百年的发展过程中形成了自己独特的风格。尤其在念经、送八令、转召、跳恰木(查马)等音声法事中,常常因为经文不同而选择了不同的乐器组合形式。

藏传佛教从在我国传教伊始,音乐就在其中起到了不可或缺的重要作用。尽管藏传佛教的经文是用藏文写成的,而内蒙古地区是蒙、汉、回、满各族人民杂居的地区,信徒们不一定能准确念诵经文,但在具有特殊效果的音乐声中,喇嘛教的影响就会加深。因为信徒们的生活是很清苦的,在诸多清规戒律的约束下,每天做着枯燥单调的功课,在各种法事活动的音乐声中,心境得到调节,恢复安宁。藏传佛教音乐是一种在特定的历史条件下,对人民群众产生过一定影响的音乐形式,它在维护藏传佛教的威信,增强信徒的信念,吸引更多的人信奉宗教方面,发挥了很大的作用。尽管在今天它已失去了往日的魅力,其乐器也大多零落失散不易复得,但在佛教历史上的作用是巨大的。许多年逾古稀的老喇嘛至今对当年各种法事活动中的乐曲效果,依然津津乐道,兴味盎然,足见其强大的艺术感染力和生命力。

(四)考量问题

(1) 宗教音乐的民俗化与民间宗教音乐的区别是什么?
(2) 形式为目的服务还是为信仰服务?

(五)乐种研究的平面与立体文献

田小军:《呼和浩特地区藏传佛教音乐》,民族艺术研究,2000(4)。

六、沈阳北万寿寺佛乐队

(一)名称与组合形式

万寿寺佛乐是专门用于祝寿的佛教音乐乐种,其组合形式如下:

吹奏乐器:笛、管、笙、箫。

击奏乐器:堂鼓、云锣。

（二）文化背景与功能

万寿寺是因为始建于河北万寿山下而得名。它的功能就是联结四方寺院,是清代中国传统宗教文化与当时在唐三营设置的木兰围场总管府、地方守备府、八旗译馆、铸钱坊等清代重要机构有机结合的核心寺院,为推动和加速唐三营政治、军事、金融、商业、文化的发展,起到了重要的作用。为此,该寺中的佛教音乐在某种程度上代表了清代时空中宫廷雅乐的范式。

（三）代表乐队与器乐文献

沈阳北万寿寺佛教乐队作为现存万寿寺佛教乐种的代表,其器乐文献主要是该乐队传承下来的器乐工尺谱文献。

（四）考量问题

（1）这种组合形式只在该地见过,与其他相关佛教乐队比较,其中加进了箫。这可能与该乐队中有文人加入有关,尚需田野工作考察和乐队历史研究证实。

（2）万寿寺佛教音乐乐种的形态特征是什么？

（五）乐种研究的平面与立体文献

凌其阵:《沈阳地区梵乐的初探》,中央音乐学院民族音乐研究所《民族音乐研究论文集·第三卷》,北京:音乐出版社,1957。

七、湖北武当山道派乐队

（一）名称与组合形式

道派乐队是我国道教乐种的一个代表,也是南派道教音乐的重要乐种。其组合形式如下:

吹奏乐器:笛、管、笙。

击奏乐器:大鼓、云锣、铛子、镲、木鱼、手铃。

人声:唱经。

（二）文化背景与功能

武当山,地处湖北省十堰市,又名太和,占地面积约312平方公里。自然景观和人文景观相融相依,道教文化源远流长,位居四大道教名山之首。

从春秋战国时期开始一直到汉朝末年,宗教活动频繁的武当山已经是这一时期不可或缺的重要场所。魏晋南北朝时期,这里的道教已经发展成为主要宗教。唐贞观年间,唐太宗因为武当节度使姚简奉旨祈雨而应,故敕建了五龙祠,并被称为道教七十二福地之一。宋元时,武当真武神成为皇家告天祝寿的社稷家神,武当山也已经成为皇家宗教活动的重要场所。到了明代,皇家封武当山为大岳、治世玄岳,并尊其为至高无上的皇室家庙,并将武当山列为道教第一名山。作为当时全国最大的道场,其道教在此期间能够多元吸收儒、佛两教精华,不断完善教义,并成为明代统治者维护江山社稷的国教,由此成就了武当道教文化的主要特征:融合吸纳多边文化,全面渗透我国古人的信仰、思维和行为方式、价值观念,以及历史文明的发展成果,成为人类世界共同的宝贵思想文化遗产。

这些得天独厚的文化背景,使得武当山的道教音乐乐种具有深邃而独特的文化特质,从这些现存的乐器组合形式中,可以探究出更多道教音乐乐种的文化基因。武当山的道教音乐乐种,在很大程度上保留和代表了南派道教音乐乐种的文化基因。

（三）代表乐队与器乐文献

武当山道派乐队是南派道教乐种的代表,器乐文献是他们使用的工尺谱。

（四）考量问题

（1）中国道教音乐的本体特征是什么?

（2）南派道教乐种的本体特征是什么?

（五）乐种研究的推荐文献

建议作为随堂练习内容,培养学生对收集文献途径的择优选择方法与针对性的索取办法。

八、山西龙门道派乐队

（一）名称与组合形式

龙门道派乐种是龙门道派乐队的代表名称，其组合形式如下：

吹奏乐器：笛、管、笙、唢呐。

击奏乐器：大鼓、云锣。

人声：诵经。

（二）文化背景与功能

龙门派道教是全真道的重要支派之一。它承袭全真教法，并在道教衰落的明清时期有着自身独特的发展轨迹。

明末至清初，尤其是顺治、康熙、雍正三朝时期，统治者为了笼络汉人，其宗教政策是比较宽松的，这为道教文化的发展提供了比较可靠的政治保障。因为当时的民族矛盾非常尖锐，一批明朝遗民要么隐居山林，要么遁入佛道，复兴道教。此时，龙门派道教传人北上京师，在灵佑宫挂单，后移住白云观，传戒收徒，使龙门派改变了明代的旧观，获得明显复兴。

为此，从顺治、康熙、雍正到乾隆、嘉庆时期，龙门派道教除了北京外，在南京、杭州、湖州、武当山以及全国许多省，都得到了鼎盛发展。所以，龙门道教一度成为中国封建社会后期最昌盛的全真道代表。

由此可见，龙门派的道教乐队可谓在很长时空中影响着中国道教音乐乐种，并且，相比较武当山道教乐队，山西龙门道派乐队的乐器组合简单一些，而其乐种文化却有着独特的北方地域特点，值得进行专题考察和研究。

（三）代表乐队与器乐文献

山西龙门道派乐队是现存龙门道派乐种的代表，其工尺谱器乐文献也是少有的乐种文献。

（四）考量问题

（1）龙门道教乐派乐种的北方组合特征是什么？

（2）同一时期南北龙门道教乐派的乐种组合区别是什么？

（五）乐种研究的平面与立体文献

建议将此文献搜集作为课堂练习,重点引导学生把握关键词的分类方法,以相关文献资料为依据,建立关键词文献方法。

九、山西北天师道派乐队

（一）名称与组合形式

山西北天师道派音乐是该乐队的乐种名称,其乐器组合形式如下:
吹奏乐器:管、笙。
击奏乐器:云锣、手鼓。
人声:吟诵调。

（二）文化背景与功能

我国道教中有四大天师之说,传说中,张道陵、葛玄、魏华存是辅佐玉皇大帝的凌霄宝殿前的四位天神,是我国道教中的四大天师。

《庄子·徐无鬼》文曰:"黄帝再拜稽首称天师而退。"可见,天师之名始源于此。关于张道陵"天师"称号的最早记载是《晋书·郝超传》,其中记录张道陵创立天师道,并著有《老子想尔注》。张鲁是张道陵的孙子,系曹操的镇南将军,将天师道发展到了北方。张盛是张道陵的第四代孙,他将天师道向中国东南地区进行了传播。为此,称天师道是张道陵、张衡、张鲁祖孙三代创立一点也不为过。据文献记载,当时巴蜀一带的巴人信奉原始巫教,而法教巫师多聚众敛财,大规模地淫祀害民。张天师携众多弟子来到北邙山修行,以太上老君剑印符箓大破鬼兵。以教的形式所创立的正一道教区别于以前的巫教,它奉道为最高崇信,并贯穿了道教几千年的历史。天师道又分南天师道和北天师道两种。

北天师道派主要以东汉天师道为主,因为在历经魏、晋和北魏之初,其教理、教义、教团的发展都始终处于分散状态,所以,官方不予承认。北魏以降,该道派局内人立志改革教义、教法和教制,吸纳了诸多儒家思想的内容和形式。为此,该道教乐队从乐器组合到器乐文化都具有鲜明的改革特点,这些变异性特征除了改革传统道义和道法外,更是呈现出儒家道德规范和礼乐行为方式。所以,对此乐种文化的田野工作和文化背景的深入探究,将是挖掘该乐种文化基因的关键所在。故,山西北天师道

音乐是相对时空中存见下来的道派乐种,其器乐文献具有道教音乐乐种的不同文化价值。

（三）代表乐队与器乐文献

山西北天师道教乐队,工尺谱文献。

（四）考量问题

（1）简述北天师道派乐种与上层建筑的关系。
（2）简述当地民众与北天师道派乐种的关系。

（五）乐种研究的平面与立体文献

建议通过对此研究对象文献的搜集,考量文献搜集的分类练习。

十、川西道乐乐队

（一）名称与组合形式

川西道乐是该乐队演奏的乐种名称,是中国道教音乐的器乐南派乐种之一,其乐器组合形式如下:

1. 笛系的组合（坐乐或室内）

吹奏乐器:笛。

击奏乐器:小鼓、镲、木鱼、摇铃、铛子、碰铃。

人声:吟诵调。

2. 唢呐系的组合（行乐或室外）

吹奏乐器:唢呐。

击奏乐器:大鼓、小鼓、大锣、小锣、马锣、钹、镲、摇铃、挂板（击奏体鸣乐器）。

（二）文化背景与功能

学术上有一种说法,那就是道教音乐是随着道教斋醮仪式的建立而产生的,而道教的斋醮仪式又大部分是吸收巫教的祭祷仪式成分。只是道教早期的斋醮仪式还是比较简单、粗糙的。据有关材料介绍:"在东汉五斗米道创立时,已出现了最早的道教斋仪,现知仅有两种,即指（或作旨）教斋和涂炭斋。"其中,有关涂炭斋的仪式内容,在

《洞玄灵宝五感文》中有这样的描述:"法于露地立坛,安栏格,斋人皆结,同气贤者,悉以黄土泥额,被发系著栏格,反首自缚,口中衔璧,覆卧于地,开两脚,相去三尺,叩头忏谢。"文中虽无具体的音乐文字记载,但从有关专家对后世发展的涂炭斋仪式的推测来看,很可能在早期的道教斋仪中,已或多或少地使用了音乐。据法国人马伯乐的《六朝时期的道教》一文所述:"早在汉代,道教的宗教节日(译者注:仪式)就异常。"

川西道教音乐是流行于四川西部地区道教仪式活动中的音乐,因为流传范围广、品种齐全、曲目繁多、内容丰富以及具有浓郁的地方特色,因此受到道教界和音乐学界重视。川西道教音乐可以分为静坛派和行坛派(又称静坛音乐和行坛音乐)两大流派。

(三)代表乐队与器乐文献

静坛派乐队和行坛派乐队是川西道派乐队的典型代表,他们各自的器乐文献都以工尺谱形式存见至今。

(四)考量问题

(1)南方道教乐队器乐组合的特点有哪些?
(2)静坛音乐与行坛音乐的乐器组合区别是什么?

(五)乐种研究的平面与立体文献

建议通过此研究对象的文献搜集,培养学生搜集文献的分类能力,为研究目的提供有效论据的分类预期。

十一、峨眉山佛教乐队

(一)名称与乐器组合形式

峨眉山佛教乐是该乐队的乐种名称,能指的是峨眉山佛教音乐的所有乐种,其乐器组合形式如下:

吹奏乐器:笛。
击奏乐器:铛、铰、木鱼、鼓、二星、磬(一块大石头)、铃。
或者:
吹奏乐器:笛。

击奏乐器:铛、铰、木鱼、鼓、大磬、引磬、啊呜、铃。

铛子。用铜片制成的法器,形状如圆盘,四边凿有小孔,系于铜制圆形架上,下有木柄,以小槌击之。演奏铛子又叫照面铛子。

铰。铰本为形声字,这里特指剪刀(亦称铰刀)乐器。

双星。是互击体鸣乐器,因为铃在我国古代又称为星和铃钹,所以,在各地民间又有碰钟、双星、撞铃、碰铃、双磬、声声、水水、铃、甩子等称谓,满、蒙古、藏(称丁夏)、纳西、汉族等都使用,早在南北朝时已在我国流传。

大磬。是用铜铸造的盂形法器,常常放置在佛桌的右侧,在法会和课诵时,用维那以棓(木制棒)击奏,用来引导唱诵的起落、快慢、转合等。

引磬。击奏体鸣乐器,又称云磬或击子等。

啊呜。是一件类似挂板的击奏体鸣乐器。

(二) 文化背景与功能

"梵音海潮音,胜彼世间音"这句诗说明了佛教音乐的脱俗、宁静、幽远深长。它净化了人们的思想,使人做到物我两忘,并从缥缈的咏唱声中悟出人生的真谛。

源于印度的佛教,早在东汉时期就传入我国,为了利用音乐宣传教义、弘扬佛旨,因而产生了佛教音乐。实际上,对于中国文化而言,佛教音乐文化本来属于异质文化。来自印度的佛教音乐,在流变过程中不断受着各自民族或地方音乐的影响,除原始印度音乐外,大多是西域的佛教音乐,这些外来的佛教音乐与中原地区的语言及传统音乐不相适应,常常是汉语译出的歌词不能配上原曲,而用汉曲去配译歌词也不适合。这时便有僧人采用我国的民间乐曲来改编外来佛曲,并创作了一些具有中国民族特色的新佛曲,以达到"各以一切音声海,普出无尽妙言词"的效用,所以,中国佛教音乐产生伊始是具有西域化特征的。

因此,中国人在接受佛教音乐时,必然根据自己的审美标准来理解其发展轨迹,并对之进行适当的改造,以使其更加符合国人的审美心理。史学界研究表明,华夏文化很早就开始向域外传播。丝绸之路的开通,便成为佛教音乐东西方文化交融的平台,与此同时,东西方音乐文化的交互影响也可以在佛教音乐中找到更多印记。所以,考察这种影响将对进一步研究中国传统音乐的审美内涵具有重要意义。

音声供养和音声佛事是佛教法事中最重要的仪式,而音乐就是这一程式中最重要的法门。传入中国的西域佛教的音声法事,其音乐只有与中国传统音乐形式相结合,才能被中国的受众群体所接受,从而体认教义,进入境界。唐人道世在《法苑珠林》中讲"汉、梵既殊,音韵不可互用"。所以,原用梵语演唱经文经过翻译后,必须具

有适合中国语言音韵特点的曲调相适配,才可能被中国信徒所接受。如何将外来的佛教音乐与中国本土音乐相融合,就成为佛教音乐传入中国后的一个重要问题。与此同时,佛教经典如何与中国音乐文化有机结合也成了学界研究的重点课题。相关史料记载,我国自南朝梁武帝萧衍时开始,统治者就希望借助弘扬佛法来加强自己的统治地位,故此,诸如把佛教仪式音乐与流行的清商乐融合一体的使佛教音乐中国化、通俗化的方式,使不同时空的区域文化都有相通的体现。

峨眉山最初是道教之地。早在公元1世纪就建立了以峨眉山为中心的峨眉治。据史料记载,佛教是在晋代才传上山的,然而,道佛二教不仅能在各自的山头上和平共处,并在教义上还互相学习、共同提高。虽然此后两教的发展不一,但长期以来已形成峨眉山佛道相融的独特景象。佛教名山上闪烁着道教的灵光,道教洞天福地中佛教的神韵依然留存。如仙峰寺第一殿供奉的是道教财神赵公明神像,取名财神殿;极乐寺对面灵官楼上威武的灵宫仍享受着人间的香火;道教宫名、地名沿用至今;匾额楹联中常含道教深意。

现今存见的峨眉山佛教音乐中,仍存活着"江南吴歌"的元素,也能找到川戏曲牌的影响。

然而,不论是"江南吴歌",还是川戏曲牌,当它们从峨眉山众僧尼口中唱出时,都无一例外给人以清净、肃穆、庄严之感,令人闻乐顿消烦虑,仿佛被带到了远离尘世的佛国净土。这是由于佛教音乐的唱腔与俗人不同,有所谓"八梵",八种梵音(梵者,清静之义)。《十住断洁经》中有曰:"一不男音,二不女音,三不强音,四不软音,五不清音,六不浊音,七不雄音,八不雌音。"由此可见,梵音演唱要求达到"中和"之音的标准。

峨眉山僧人用本地方言念诵经文和咒语,具有典型的乐山和峨眉山地方入声区语言风格特征。据语言学研究表明,入声区更多地保留的是古代的方言。因此,峨眉山的佛教音乐在很大程度上因为受古代方言的影响,具有独特的原始性特征,对研究中国古代音乐的音韵特征具有很高的参考价值。

(三)代表乐队与器乐文献

据峨眉山市林木先生考证,峨眉山的佛教音乐主要可分为以下三大部分:

第一部分:禅门课诵。指的是常规佛教仪式音乐,包括僧尼朝日必做功课和念诵的四大真言、经文和清规戒律等。如《圣无量寿陀罗尼》《普迴向真言》等,并且都有乐器伴奏。

第二部分:释民梵贝(又称赞本)。就是用声乐和器乐共同构成的赞佛、赞法、赞

僧的佛曲,也叫佛歌。如《大赞品》和《香赞品》等。

第三部分:瑜伽焰口。瑜伽能指的是修行。焰口所指的是饿鬼。瑜伽焰口所指的就是对这种饿鬼施食的经咒和念诵仪式音乐。包括朗诵咏歌、表演等,赞佛形式。其伴奏乐器有:铛、铰、木鱼、鼓、二星、磬、铃、笛子等。如《香赞》《小板参台》等。

在实际应用中,上述乐器不是全部使用的,大多根据需要有选择性地进行组合。如用铛、铰、板时,就以铛子和铰子乐器为主,其余乐器都随铛、铰乐器节奏演奏;用木鱼、板时,就以木鱼为主;用铃鼓板时就以铃鼓为主;等等。

无论是哪种板式,其共同规律基本是按一板三眼、一板一眼、有板无眼三种节拍演奏,当然,也有少数通过变换板式打法来丰富唱腔节奏的。

佛教本是一种外来宗教,但是,不仅流传至今的佛教已完全中国化,而且佛教的语言也广泛地深入汉语之中,以至每一个中国人在日常口语中都频繁地使用着众多的佛教语言而不自知。比如小学生要做"功课",研究生要随"导师",谈恋爱时"心心相印",吵嘴时"话不投机";还有现代人常挂嘴边的名词,诸如头头是道、世界、解脱、不可思议、微妙、默契、平等、实际、相对、绝对、如实、智慧等,原本都出自佛教用语。在文化艺术领域中,佛教的影响同样深远、广泛,又不露痕迹,这正如禅宗的绝妙阐述一样:无一处无佛,同时,又无一处有佛。

(四)考量问题

(1)宗教乐种的相互吸纳与融合说明了什么?

(2)宗教音乐与旅游文化有机结合的共赢点是什么?

(五)乐种研究的平面与立体文献

通过对该乐种研究文献的收集,从宏观、中观和微观三个层面,培养学生通过分类进行快读相关文献的能力。

十二、邢台道教乐队

(一)名称与乐器组合形式

邢台道教乐队所奏的音乐又称太平道乐,为此,太平道乐也是该乐队演奏的代表乐种名称,是流行在该区域道教音乐乐种的代表,其乐器组合形式如下:

吹奏乐器:笛、管、笙。

击奏乐器:大鼓、铙子、镲。

(二) 文化背景与功能

历史上著名的黄巾起义伊始,有个叫张角的邢台道人,把黄巾起义的宣传内容与对神的祈祷词一起编成经文,让徒弟和信徒们在打击乐器和管乐器的伴奏下咏诵。据史料记载,这就是太平道乐的雏形。

太平道乐具有古朴的韵律风格和典型的地方戏曲等民间音乐共存的特点,其主要缘由如下:

(1) 邢台民间音乐早在商代就比较丰富多彩,《史记·货殖列传》中记载商纣王"丈夫相聚游戏,悲歌慷慨……为倡优"的酒池肉林就是在这里。因此,无论是宫廷音乐,还是民间音乐,这里的音乐文化发展相对还是比较多元的。

(2) 由于古邢台的地理环境相对闭塞,外来文化的影响相对较小,所以,一种音乐文化形成后,其稳定性特征总是多于变异性特征。

(3) 太平道乐的演奏员从小就开始"冬练三九、夏练三伏","三年管子两年笙,笛箫天天起五更",技术达到炉火纯青时,方可出徒参加乐队演奏。

(4) 太平道乐的传承方式至今仍保持着口传心授形式,故此,一方面使师承关系具有不可替代的神圣性;另一方面,也使得太平道乐在1800多年后的今天仍保持着原有的古朴韵律。

(三) 代表乐队与器乐文献

据相关研究证实,目前在国内存见的道教音乐都是非全真即正一,只有太平道乐与正一派和全真派有所不同,独树一帜。他们不仅保持着较多的传统太平道乐的本质特征,而且至今仍熟练传承着70多首代表曲目和8种道舞图案等,其代表器乐文献主要有《太平十八番》及三仙曲《朝天子》《经堂乐》《玉芙蓉》等,还有大型民间舞蹈《抬黄杠》等。

(四) 考量问题

(1) 简述区域乐种得以长期传承的缘由。

(2) 简述区域乐种文化1800多年仍保持独有特征的缘由。

(五) 乐种研究的平面与立体文献

建议通过收集该乐种的研究文献,培养学生建立国际学术视野,及对平面文献和

立体文献的学术分类能力。

十三、宁夏道教乐队

（一）名称与组合形式

宁夏道教乐队演奏的是宁夏道教音乐乐种，其悠久的历史和深邃的文化底蕴，彰显着独特的区域道教文化基因，是中国多元道教音乐文化不可或缺的重要组成部分。其乐器组合形式如下：

吹奏乐器：笛、管。

击奏乐器：鼓、云锣、铛子、碰钟。

（二）文化背景与功能

道教是产生于我国远古时期巫术的一个宗教。道教音乐就是在道教仪式中所用的音乐，又称道曲或道乐。由于道教信奉的是"信鬼而好祠"的老庄学说的楚文化，所以"作歌乐鼓舞以乐诸神"便成为道教音乐的主旨，所以，斋醮音乐就成为道教音乐的主题。

虽然，相对于佛教音乐，道教音乐的史料比较少，但是，由于道家思想始终与儒家思想互补并存，并且道教的生成始终与佛教有关，所以，道教音乐除了具有礼乐文化特征外，相对于佛教音乐，还显示出与民间音乐更为密切的存见关系。现在仍然流传在我国各个地区的90多种道情艺术，就是道曲民间化、通俗化的最好例证。

近代的道教音乐主要存见"全真道"和"正一道"两大派别。其中，全真道所用的《全真正韵》又称"十方韵"，同时，也衍生出诸如"崂山韵"等地方特色韵。因为正一道属"伙居道士"不出家，一般不做吹鼓手。

宁夏回族自治区的道教音乐乐种有其悠久的历史传统和独特区域文化特征，与全真教的统一性和地方性有机结合的特点是有直接关系的。

（三）代表乐队与器乐文献

莲花山宫观道教乐队是该乐种的代表乐队，该乐队口传心授的器乐文献，是值得进一步研究的优秀文化遗产。

（四）考量问题

（1）道教音乐文化的共性是什么？

（2）吹打乐的民间文化属性是什么？

（五）乐种研究的平面与立体文献

对该乐种进行文献搜集后，对代表乐队和器乐文献进行有效梳理。

第六章

金石之声乐种(三)变化的钟磬——鼓吹乐

作为钟磬乐种的又一个变化种类,就是与吹打乐相近似的鼓吹乐乐种,只是与吹打乐不同的是,鼓吹乐无独立的鼓段。

鼓吹乐在历史上曾称过鼓吹,也有称为鼓乐的。在这里,我们可以如此定义这一乐种的概念内涵:能指的鼓吹乐是指以吹奏乐器为主,击奏乐器为辅的乐器组合形式的乐种;所指的鼓吹乐是指以角、箫(排箫)、笳和鼓等乐器,加入歌唱人声的组合形式的乐种;而特指的鼓吹乐则是专指汉魏以来乐府或太常寺等机构特别编制的军乐乐种。

因为从鼓吹乐发展的历史来看,最早的鼓吹乐应是汉初班氏家族班壹所用的西北民族的马上之乐——鼓吹乐(《定军礼》)。秦末汉初西北少数民族的马上之乐的乐器组合是:鼓、角、笳。其中的角是用兽角或竹、木、皮革或铜制作的吹奏乐器,笳是用芦叶卷起来,或者用芦叶做哨子,装在一根有按孔的管子上(也叫笳管)的吹奏乐器,两者都是马背上少数民族的乐器。

鼓吹乐在汉魏六朝时期的乐器组合形式是:鼓、排箫、横笛、笳、角,以及歌唱(有时加)等。

鼓吹乐被宫廷采用后,汉乐府里的邯郸鼓员、江南鼓员、淮南鼓员所指的都是来自不同区域的鼓吹乐乐工。鼓吹乐用于军队、仪仗和宴乐之中。鉴于乐队的编制和应用场合的不同,有黄门鼓吹、横吹、骑吹、短箫铙歌、箫鼓等不同称谓。

(1) 黄门鼓吹:又称长箫或食举乐,是专门服务于天子宴席、饮膳时的乐队组合,有坐乐和行乐两种形式。

(2) 骑吹:乐器组合主要有:箫、笳、鼓等,是骑在马上跟随帝王出行的鼓吹乐组合形式。

(3) 短箫铙歌:蔡邕把这种鼓吹乐称为军乐,因为这种组合形式主要用于盛大的祭祀活动中。

(4) 横吹:一般是朝廷赐给军队的随军鼓吹乐组合。《乐府诗集》卷二十一中记载:"横吹曲,其始亦谓之鼓吹……有箫、笳者为鼓吹……;有鼓、角者为横吹,用之军中,马上所奏者是也。"《晋书·乐志》也载:"胡角者,本以应胡笳之声,后渐用之横吹,

有双角,即胡乐也。"

从上述记载,至少可以看出如下两点问题:一是在历史上,鼓吹和横吹是有本质区别的;另一是横吹产生在鼓吹之后,《新声二十八解》是其代表文献。

隋唐时期,宫廷设有鼓吹署,鼓吹乐仍属于宫廷音乐。

宋、元以后,鼓吹乐不仅在宫廷使用,也开始在民间发展;明清时期,虽然宫廷中仍有鼓吹乐官府设置,但其乐器编制与应用场合早已演化为多种样式;尤其在汉族民间,职业与半职业艺人以及寺院艺僧等,不断吸纳创新,在不同区域中虽然仍叫鼓吹之名,但是风格各异,在近世仍然存见的多元新兴乐种。

在宋代,宫廷中称随军番部大乐的鼓吹乐,不属于鼓吹署,其乐器组合形式为:吹奏乐器有:哨笛(4支)、龙笛(4支)、筚篥(2支);击奏乐器有:大鼓(10台)、番鼓(24个)、札子(9个)、拍板(2对)。

清代,宫廷中被分为卤簿乐、前部乐、行幸乐和凯旋乐等四类铙歌乐,实际就是鼓吹乐,其乐器组合形式是:击奏乐器:鼓(汉代遗制)、云锣(新加入金属打击乐)、铙钹;吹奏乐器:角(汉代遗制)、笙、篪。

由上可见,宋代以前,因为鼓吹乐基本是在宫廷中流传,所以,其乐器组合形式基本没有太多变化。而在宋元以后,虽然宫廷当中仍然设有管理鼓吹乐的机构,但随着该乐种在民间的流传和发展,各种鼓吹乐的乐器组合形式出现了多元化发展的趋势。不仅如此,各类鼓吹乐之间的区别也越来越小,甚至发展到现代,该乐种形式已经统称为鼓吹了。

历史的事实进一步说明,虽然历代统治者在理论上没有把鼓吹乐所用乐器当作雅乐诸器,但从西汉到清末,宫廷中各类神圣的祭祀活动和隆重的军事大典,使用的都是鼓吹乐。最关键的还有,宫廷中鼓吹乐的音乐也多来自民间。尤其是在宋元鼓吹乐乐种流入民间以后,尽管明清宫廷使用鼓吹乐乐种已经成为我国古代音乐史的尾声,然而,有一点值得探讨的是,鼓吹乐在中原的发展与相和歌、清商乐以及相关地区的民间音乐都有着密切的联系。与此同时,在民间,以鼓吹、鼓乐、吹打为名的不同风格和地区的民间乐种,已经逐渐进入形成或发展的新阶段。

其中,宋元以后所谓的吹打(鼓吹乐在民间的变异称谓)已经成为中国最普遍的器乐乐种,民俗活动中的婚丧嫁娶、节日庆典,既有鼓吹乐,也有吹打乐,甚至有的区域还将鼓吹乐与吹打乐相互混淆。然而,鼓吹乐的主奏乐器唢呐却成了汉族民间运用最广泛、普通百姓最喜闻乐听的民间乐器。

历史上最早记载的乐器组合如下:

(1) 河南淅川县下寺楚墓(春秋战国时期):石排箫、编钟、编磬、编镈。

(2)《吕氏春秋·侈乐》(殷墟时期):管、箫、大鼓、钟、磬。

(3) 四川成都铜壶乐舞图(战国时期):笙、排箫、建鼓、钟、磬。

(4)《诗经·小雅》(春秋时期):埙、篪。

(5)《孟子·梁惠王》(战国时期):管、笙、龠、箫。

现代存见有以下乐种。

一、鲁西南鼓吹乐

(一) 名称与组合形式

在现存鼓吹乐乐种中,山东鼓吹是比较重要的组成部分,其中,鲁西南(主要是现在山东菏泽和济宁地区)鼓吹乐最具代表性,其乐器组合形式如下:

吹奏乐器:唢呐、笛、笙。

击奏乐器:小鼓、镲、乐子、钹、梆子。

击奏乐器:乐鼓、梆子、钹子、小镲、云锣、小锣等。

吹管乐器中,唢呐,又称大笛。是鲁西南鼓吹乐中最重要的乐器之一。根据其制作、规格、尺寸、调门的不同,可分为大唢呐、中唢呐、铜笛、锡笛、小海笛五种。无论是哪种,唢呐的哨片都比较软,所以气门也比较容易控制,吹奏者可以比较灵活地运气,特别适合吹奏轻松愉悦以及如泣如诉、优美动听的旋律。

笛子,又名横笛,在鲁西南鼓吹乐中用途最广,经常与笙一起为唢呐伴奏,也是笙、笛合奏时的主要乐器。在鲁西南鼓吹乐中,多采用六孔梆笛,一般有梆笛和小梆笛两种。

笙,是多管自由簧类吹奏乐器。在当地流行着圆笙和方笙两种形制。其中,方笙是作为定律乐器使用的,这在北方鼓吹乐种中是独有的。

在吹鼓乐演奏中,常用五种乐器组合形式:

1. 中音唢呐主奏的形式(局内人称其单大笛)

吹奏乐器:唢呐、笛子、笙(1~2人)。

打击乐器:乐鼓、小钹、云锣、汪锣。

鲁西南鼓吹乐中最重要最基本的组合形式是8人。

2. 用两支唢呐(用两支低音唢呐)演奏的形式(民间称为对大笛)

吹奏乐器:低音唢呐(2人)。

打击乐器:铜鼓、乐鼓、小钹、云锣(或钹子)。

乐队人数一般为6人。

3. 用锡制杆的海笛(或锡笛、笙、笛合奏)主奏的组合形式(专奏大弦子戏曲牌)

吹奏乐器：锡笛、笛子、笙(2人)。

打击乐器：小镲或梆子。

乐队人数一般为5人。

4. 笙与笛的组合形式(一般演奏柳子戏曲牌或民间小曲)

吹奏乐器：笛、笙(2人)。

打击乐器：小镲。

乐队人数一般为4人。

5. 咔戏乐队

吹奏乐器：唢呐(兼奏把攥子)、笙(1~2人)、笛。

打击乐器：皮鼓、小镲、小锣、大锣、简板。

乐队人数一般是9~10人。

总体列表如下：

乐器 \ 编制形式		单大笛		对大笛		锡笛		卡戏
管乐器	唢呐	(中音)1		(低音)2		(锡笛)1		(中低各一)2
		1	1	1				1
		1~2	1~2	1				1~2
打击乐器	小钗或梆子	1	1	1	1	1	1	1
	钹		1					
	云锣			1	1			
	大锣				1			1
	乐鼓	1		1				
	铜鼓			1			(小锣)1	
	板鼓							1
	编制人数	6~7人	6人	8人	4人	4~5人	5~6人	9~10人

(二) 文化背景与功能

据有关文献记载，自明清开始，鼓吹乐班在鲁西南地区已经相当普遍和流行了，其中的吹鼓手艺人多为半职业性的，也有将该职业作为主要谋生手段的艺人。因鼓

吹乐长期流行于农村,深为群众喜爱,而且农村能为吹鼓手提供表演场所,所以鼓吹乐的广泛演奏,在改善吹鼓手生活的同时,也壮大了吹鼓手队伍,促进了鼓吹艺术的繁荣与发展。

(三)代表乐队与器乐文献

鲁西南地理位置优越,处于鲁、皖、豫、苏四省交界地带,艺人们走南闯北四处交流,开阔了眼界,提高了艺术水准。另一方面,鲁西南地区的地方剧种丰富且集中,职业或半职业的戏剧班社较多,剧团的伴奏人员经常与鼓吹艺人合作,鼓吹艺人也经常学习和吸收地方戏音乐,不仅丰富了曲目还提高了演奏技巧。

大唢呐以 C 调为主;中音唢呐以 D 调、E 调为主;海笛、铜笛和锡笛都以 G 调或 F 调为主。需要说明的是,调在这里所指的是吹奏乐器的一种指法,没有调性含义。其指法有两个系统:一为柳子戏的指法系统;二为民间吹打工尺谱系统。如下表所示:

民间吹打工尺谱称呼	柳子戏的指法称呼	筒 音
尺字调	越调	5
六字调	平调	2
上字调	二八调	6
凡字调	下调	3
五字调	起调	1

鼓吹乐中,有一种俗称"穗子"的音乐手法,这种手法就是围绕一个中心音,进行自由延伸展开的手法。"穗子"节奏自由、音型细碎、即兴性强。其中心音上四度、下五度的变换或同主音宫、徵调式的游移,又具有调式、调性交替的意义。典型代表乐曲如《大合套》《一枝花》《山坡羊》等。从"穗子"气息的掌控到演奏技巧,都彰显了民间艺人的精湛技艺。

鼓吹乐中还有三种变奏手法:严格变奏、板腔式变奏、移调指法变奏。严格变奏,就是在乐曲中仅仅改变某些旋律型、节奏型和演奏技法,如任同祥演奏的《婚礼曲》。板腔式变奏应用了戏曲音乐中的板腔变化特点,节拍和速度的变化在乐曲的反复变化中被突出,如孙玉秀演奏的《二八调开门》。移调指法变奏是民间艺人在传授技艺时十分重视的一项变奏手法,是在指法变换和移调的基础上,根据乐曲性能和音域特点变化乐曲旋律,如和贯贤演奏的《六字开门》。

鲁西南鼓吹乐的演奏形式可分为:行进演奏与坐场演奏两种。

行进演奏:多用于迎亲、送丧中。打击乐器在前,吹管乐器在后。

坐场演奏:以一张桌子为中心,一边是吹管乐器,一边是打击乐器,铜鼓则位于桌子后方。

鼓吹乐在特定的场合下演奏曲目较为固定。如在葬礼仪式中,迎客演奏《六字开门》和咔戏为主,家祭场合只奏《尺字开门》,路祭和下葬吹奏《老梆台》等;元宵节,路游时行进演奏《抬花轿》《拉呱》等有特色而欢快的乐曲,坐场以演奏《大笛搅》《喜庆》以及改编的乐曲为主;在马氏家族祭祖仪式上,三支唢呐乐队以《大笛搅》《开门》系列、咔戏以及流行歌曲展开竞技比赛,但在行礼跪拜场合中则只吹《六字开门》等。

著名的乐户和班社有:杨家班(杨兴云)、曹家班(曹瑞启)、任家班(任同祥)、赵家班(赵兴玉)和贾家班(贾传秀)等。

(四)考量问题

(1)简述乐户和班社的关系。

(2)简述代表人物与乐谱文献的关系。

(五)乐种研究的平面与立体文献

建议对该乐种研究文献搜集后,进行相关器乐文献的梳理,培养对器乐文献的分类梳理能力。

二、晋北笙管乐

(一)名称与乐器组合形式

晋北是山西的大同和朔州地区。晋北笙管乐能指的就是晋北鼓吹乐,因为笙管乐实际就是与宗教有关的鼓吹乐。因此,晋北笙管乐所指的就是流行在这个地区的鼓吹乐。特指的晋北笙管乐最珍贵的音乐文化就是它的字谱体系。其乐器组合形式如下:

吹奏乐器:笛、管、笙。

击奏乐器:鼓、拍板、云锣、锣、镲。

(二)文化背景与功能

我们通常所说的塞内和塞外能指的就是以明代为分水岭的内长城和外长城。其中,在山西区域内,内长城主要指忻州和朔州地区;外长城主要指现今的大同、朔州和

忻州地区;因此,忻州和朔州是内外长城共有的地区,只有大同只属于外长城地区。所以,这里不仅是已故时空中昭君出塞、蔡文姬归汉等文化历史的地理分水岭,更是史上兵家必争之地,云冈石窟文化是其最辉煌的时代象征。作为战国时期赵国的领地,无论是汉代的平城县,北魏的都城,还是辽代的西京道和大同府,以及今天的大同,都是以晋文化最北名城的地位而让世人瞩目。尤其是北魏王朝的石窟文化,更是将1500多年前最辉煌的北魏文化(大道之行,天下为公,是为大同;同心同德,巩固基业等),史诗般地定格在云冈石窟的精雕细琢中。

实际上,历史上的大同也是晋北宗教文化聚集之地,因此,这里除了拥有悬空寺等众多名寺古刹之外,还有诸如世界最古、最高的应县木塔等塔建筑文化。所有这些历史遗存,无时不在向世人昭示:佛教文化历史鼎盛时期较长的晋北,八音组合的乐种纷繁复杂是有其深厚的文化背景的。

(三)代表乐队与器乐文献

代表乐队是晋北笙管乐的重要班社,其器乐文献是这些班社的工尺谱。

(四)考量问题

(1)佛教文化对乐种文化的影响是什么?
(2)乐种文化中的宗教元素有哪些?

(五)乐种研究的平面与立体文献

建议对该乐种进行相关文献搜集后,培养学生对平面文献进行分类梳理的能力。

三、河北音乐会

(一)名称与乐器组合形式

河北音乐会是一种民间音乐组织,又称河北吹歌、冀中管乐等,是中国民族器乐的又一组合形式,属鼓吹乐类乐种,俗称"音乐会""吹歌会"。作为已经传承六代200多年的乐种,现今在河北定县和徐水等中部地区仍然保留着家传吹歌的传统,这也是河北音乐会又叫河北吹歌的原因。

河北音乐会之所以又称冀中管乐,主要是因为该乐种的乐器组合形式是以管子为主的,同时,也是因为管子的形制不同,乐队编制又分为大管主奏编制、管主奏编

制、小管主奏编制以及大管与小管对奏编制等多种不同形式。在长期发展过程中,河北音乐会形成了北乐会与南乐会两个派别,北乐会与南乐会在乐队编制、演奏曲目以及社会功能等方面均有所差异。其乐器组合形式如下:

1. 北乐会

吹奏乐器:管子、曲笛、笙。

拉奏乐器:龙头胡。

击奏乐器:小钹、三锣、铛铛、鼓。

2. 南乐会

吹奏乐器:管子(4~8人)、笙(4~6人高音笙)、海笛(2~4人)、海椎(又叫喇嘛号1~2人)。

拉奏乐器:龙头胡、京二胡。

弹奏乐器:秦琴。

击奏乐器:存鼓(板鼓+简板)、小钹、铛铛、手鼓、大铙、大钹。

由于河北音乐会的主奏乐器是管子,所以,管子演奏技巧的优劣就成为判断一个乐队优劣的标志,尤其是颤音、滑音、垫音、溜音、双打音、上(下)跨五音、大跨五音、花舌音、齿音、涮音等管子的诸多常规演奏技术,不仅是老百姓喜爱的、耳熟能详的技巧,更是听众评价音乐会艺术水平的标准。

(二) 文化背景与功能

河北音乐会的演奏者都是农民,他们演奏吹歌的目的主要就是娱乐。为此,一方面,他们除了农忙季节要进行农业生产外,闲暇时节,尤其是晚上的业余时间,会自发地聚集起来进行演奏;久而久之,便形成一种良好的传承习惯,青少年每每会情不自禁地、耳濡目染地、自然地加入学习和传承的队伍。另一方面,他们在自娱之余,也为本村婚、丧、喜、庆的礼仪免费进行演奏,有时也有偿地为其他村寨进行一些演奏。为此,每年的正月十五前后,各村都会邀请邻村的音乐会乐队进行"串村"演奏活动,各村音乐会也愿意借此展示自己乐队的演奏技巧,相互交流分享。

这样的观念、行为和结构已经构成了河北音乐会独特的文化背景,为这一乐种的存见和发展提供了有效的传承基础。

(三) 代表乐队与器乐文献

河北音乐会的代表乐队主要有:以王成奎、王利吉为代表的定县子位村吹歌会,以徐振远、杨德志为代表的徐水县迁民庄吹歌会。另外,安平县的杨元亨也是著名的

冀中管子演奏家。其器乐文献主要体现在河北音乐会器乐的曲式结构特点上。

冀中管乐的曲式结构主要有以下四种：

（1）曲牌变奏体：对一个曲牌进行两次变奏，第一次是速度从慢到快的变奏，第二次是演奏技巧从简到繁的变奏，一般情况下乐曲都是在高潮中结束。

（2）曲牌连缀体：多个曲牌无强烈对比地连缀在一起演奏，但速度与技巧处理的原则一般与变奏体相同。

（3）旋律与打击乐段落交替的连缀体：一段旋律加上纯打击乐演奏段落，如此多次反复就形成了大型的吹打套曲。

（4）加"穗子"的曲牌变奏体：所谓的"穗子"，又称"碎子"，是民间乐曲常用的发展手法，简单地说就是，为充分发挥乐器的演奏技巧，彰显个人的演奏技术，演奏者往往将选取乐曲中的一个关键音，有时也是一组音，进行即兴式的延展，从而推动音乐达到高潮的艺术手法。因此，这种曲式结构常常在变奏体基础上，加入"穗子"达到目的。加"穗子"的曲牌联缀体，与上述手法相同，只不过是在曲牌连缀体基础上实现的。

河北音乐会的代表性曲目很多，诸如《放驴》《小二番》《万年欢》等，已经成为中国传统音乐基础知识体系中耳熟能详的曲目。当然，北乐会与南乐会的代表曲目还是各不相同的。

（四）考量问题

（1）音乐会概念的内涵与外延是什么？
（2）音乐会存见与发展的文化缘由是什么？

（五）乐种研究的平面与立体文献

王铁锤：《中国民间管乐吹奏曲集》，北京：蓝天出版社，2010。

四、陕北鼓吹乐

（一）名称与乐器组合形式

陕北鼓吹乐的另外一个简称就是陕北鼓吹，陕北能指的是陕西北部地区，包括榆林、延安，甚至内蒙古、甘肃和宁夏的部分地区。因为这些地区地处黄土高原，就像20世纪90年代流行歌曲《黄土高坡》中所唱的那样："我家住在黄土高坡，大风从坡上刮

过……"不难判价,这里的鼓吹乐种风格一定与陕北道情、内蒙古二人台等区域音乐文化有着千丝万缕的联系,但实际上,从流传至今的老曲牌子中,仍然能够感受到浓厚的唐代音乐风格。其乐器组合形式如下:

吹奏乐器:唢呐、长号(类似于铜角的吹奏乐器)。

击奏乐器:小鼓、乳锣、镲。

乳锣,是局内人的叫法,局外人称它为包包锣、疙瘩锣或者突心锣,系铜质体鸣乐器。局内人因为其形制中部突起部分如乳状,演奏时用木槌轻轻敲击此处,所以才得其名。实际上,北方民间鼓吹乐乐种的乐器组合中都配有该乐器。

(二)文化背景与功能

陕北是传统黄土高坡的核心地带,现代的革命老区。这里不仅具有黄土高原文化的典型特质,更有老一辈无产阶级革命家独有的陕北革命文化精神。黄土高原文化自古就是民族融合与吸纳的结果。从有文献记载的商周时代,到孕育新中国的圣地,这里不仅是历史上汉族与西北各少数民族融合交流的重要区域,更是新中国多元文化交融汇集的象征。为此,这里一方面保存有诸如鬼方、猃狁、白狄、匈奴、林胡、稽胡、卢水胡、鲜卑、氐、突厥、党项、羌、女真、蒙古、满等少数民族先后在这一历史舞台上所留下的文化痕迹;另一方面,也无时无处不呈现出北方草原等少数民族多元文化与中原文化相互融合的陕北区域文化独特品质。如农耕与畜牧文化相融合等。所以,陕北的鼓吹乐种一定会将这一多元文化特质,在乐器组合和器乐文献中体现出来。

(三)代表乐队与器乐文献

陕北鼓吹的代表乐队较多,每个乐队都有自己的组合形式与演奏特点,这可能与乐种存见的文化背景有关。然而,他们的演奏形式却具有相对的统一性,如都分为坐场和行路两种形式。其中,坐场采用的是套曲结构形式,由多种不同曲牌连缀而成,如:

亮调 + 慢板 + 过鼓抢板(共18面鼓,亦即18个曲牌)+ 二流水 + 过鼓 + 刹板 + 过鼓刹搁。

行路就比较简单,就是选择座场音乐中比较适合行走节奏与速度的曲牌边走边奏即可。

器乐文献代表的曲牌有:《大开门》《大摆队》《西风赞》《下江南》等。

(四) 考量问题

(1) 传统乐种组合中加入其他外来乐器的探究。

(2) 长号唇震乐器在乐器组合中有什么作用?

(五) 乐种研究的平面与立体文献

建议对该乐种进行立体文献搜集后,培养学生对相对缺失的立体研究文献进行相关搜集和梳理的能力。

五、冀东鼓吹乐

(一) 名称与组合形式

冀东是河北省的东部地区,新中国成立以前,冀东地区除了河北东部各县以外,还包括北京的通州区、顺义、平谷、密云等地。实际的情况是,河北的鼓吹乐种因为组合的不同而分为冀南、冀中、冀东和冀西北四个类别。农民的职业或半职业鼓吹乐队有800多个,从业人数近10000人,器乐文献接近3000多首。其中,冀东鼓吹乐的乐器组合形式如下:

吹奏乐器:唢呐、海笛、笙。

击奏乐器:大鼓、堂鼓、铙、钹、大锣、镲。

不难看出,在冀东鼓吹乐乐种中,唢呐应该是主奏乐器。首先,为了变换唢呐的演奏音色,演奏者创造性地从乐器的形制上进行变化,如将唢呐的铜碗改制成"咔碗"(又称独眼唢呐),用于演奏咔戏;再如,将唢呐的哨嘴儿(局内人称口琴)独自放置在口中,用来进行花吹演奏,模仿变异的人声;还有制作三眼唢呐等。其次,艺人还在演奏技巧上独具匠心地通过变化演奏技术,实现音色的多元变化,譬如,三眼唢呐的"拔三节""串吹"和"别把",主奏唢呐的线上、三强音、花舌、加花成字、颤指变色等,都呈现出冀东鼓吹乐乐种独有的区域文化特征。

(二) 文化背景与功能

冀东鼓吹乐本身的文化背景是比较独特的。与河北吹歌有所不同的是,冀东鼓吹乐的演奏者中,更多的是半职业或全职业的农民,有的甚至终生都以此手艺为业,因此,他们不仅在外村的婚丧嫁娶和节庆假日等民俗活动中进行有偿服务,即使在本

村的民俗活动中也收取一定的报酬。所以,冀东鼓吹乐乐种在冀东地区显然具有比较具象的应用功能和存见价值而受群众欢迎。与此同时,乐种的传承方式主要有家传、干亲拜把子和拜师收徒等方式,因此"少年学艺家乡中,成年卖艺下关东,晚年传艺回故里,关内关外传美名"的艺术历程,就成为每个乐手崇敬的标准。

(三)代表乐队和器乐文献

抚宁鼓吹乐是冀东鼓吹乐的典型代表。因为抚宁鼓吹乐的器乐文献素有"牌子十四套,小曲赛牛毛"之说。现存乐曲共有200多首,分为大牌子曲、秧歌曲、花吹曲、汉吹曲、杂曲五大类,曲目有《满堂红》《柳青娘》《绣红灯》《句句双》《老官调子》和《小磨房》等。

(四)考量问题

(1)河北鼓吹的乐种为何具有多元特性?
(2)河北鼓吹乐种文化有何异同?

(五)乐种研究的平面与立体文献

建议对该乐种进行相关文献搜集后,培养学生对平面和立体文献进行综合分类与梳理的能力。

六、吉林鼓吹乐

(一)名称与乐器组合形式

吉林鼓吹乐是吉林汉族地区的传统乐种。有关学术研究发现,吉林鼓吹的器乐文献中,有许多曲牌居然是元、明、清以来的杂剧、戏曲以及民间器乐曲曲牌,据此至少可以判断,吉林鼓吹乐的历史应该是比较悠久的,其产生和发展也应该和杂剧、戏剧以及相关器乐乐种文化具有一定的关联。其乐器组合形式如下:

1. 坐棚(喜事坐堂)乐器组合形式(6人)

吹奏乐器:中小唢呐、管(单管、双管)、大号、笙。

击奏乐器:堂鼓、小钹、细乐。

2. 坐棚(丧事坐堂)乐器组合形式

吹奏乐器:大唢呐、大号。

击奏乐器:堂鼓、小钹、细乐、铜鼓(锣)。

3. 行乐(走吹、走路)乐器组合形式

吹奏乐器:唢呐、大号。

击奏乐器:小钹。

(二) 文化背景与功能

吉林鼓吹乐,局内人又称吉林鼓乐,分为北派系和南派系。

北派系主要分布在四平市至吉林市以西和以北一带,以铁梨木的中小唢呐及1.5尺的大白杆和单管见长,大唢呐多用乙字调(四孔作do),中音唢呐多用司工调(五孔作do)和梅花调(二孔作do)等指法演奏。唢呐所用哨片呈"扇面形",发音较为响脆,音高不易控制,演奏更为粗犷、火爆。北派以右侧为上手,汉吹曲目所用打击乐用"四鼓"打法,所有锣为平光锣。

南派系主要分布在四平市至吉林市以东和以南一带,以1.4尺和1.6尺香柏木的大唢呐和双管见长,唢呐常用本调(筒音作do)、六眼调(一孔作do)、倍调(三孔作do)、四字调(六孔作do)等指法演奏,以左侧为上手唢呐,所用唢呐哨片一般多呈"口条形"或"半口条形",发音较柔和,音高较易控制,汉吹曲目所用打击乐讲究"十口三镲",所用锣为乳锣。

吉林鼓吹乐早期用于"军中行师""宫廷宴飨""卤簿仪仗",后逐渐应用于喜庆佳宴、祭礼奠礼等,现在更大量应用于迎神赛会、婚丧嫁娶、节日庆祝等民俗活动,成为民间特有的一种民俗乐种。

(三) 代表乐队与器乐文献

吉林鼓吹乐的代表乐队有:

(1) 职业性(一般由一家或几家合办)鼓乐班(房或棚)。

(2) 半职业性鼓乐班:农村的劳动者,有人雇佣时,临时撺成班。

刘庆祥、刘玉山、孙继武、崔广林、吕坤、张汉臣、侯兴国、臧万甲等都是比较有名的艺人。

器乐文献基本可以分为唢呐曲和笙管曲两大类。

1. 唢呐曲(以唢呐主奏):汉吹曲、大牌子曲、杂曲三类

汉吹曲的代表曲牌有:《将军令》《白云歌》《汉吹引子》《钟鼓令》《大骂玉郎》《大讴天歌》《大佛调子》《小骂玉郎》《小讴天歌》《鸿雁落沙滩》《五音歌》《泰山景子》等。

大牌子曲的代表曲牌有:《一枝花》《一条龙》《哪吒令》《雁儿落》《降龙柱》《大抱

龙台》《大石榴花》《四来》《普天乐》《上下楼》等。

杂曲(包括水曲和小牌子曲)的代表曲牌有:《工尺上》《哭皇天》《八条龙》《万年欢》《花池》《四朝元》《金连锁》《桂枝香》《画眉序》《水龙吟》《大鸿雁》《小鸿雁》《小开门》《小十八拍》《梢头》《龙尾》等。

2. 笙管曲(以管子为主奏):堂曲和牌子曲两部分

堂曲(用于坐棚)的代表曲牌有:《赞》《醉太平》《鸳鸯拍》《大佛升殿》《堂头令》《大千佛手》《小千佛手》等。

牌子曲(用于行乐)的代表曲牌有:《江河水》《八仙庆寿》《油葫芦》《金钱落地》《庆神欢》《雁过南楼》《桥头令》《鬼扯腿》等。

(四)考量问题

(1) 班社与乐户的关系是什么?

(2) 职业性与半职业的乐种功能是什么?

(五)乐种研究的平面与立体文献

建议对该乐种进行相关研究文献搜集后,培养学生对区域乐种文化研究文献梳理的基础上,进行归类总结。

七、伊犁鼓吹乐

(一)名称与乐器组合形式

伊犁鼓吹乐又称维吾尔族鼓吹乐、纳格拉鼓乐等,是新疆地区维吾尔族的传统乐种,其乐器组合形式如下:

吹奏乐器:苏乃依(1支)。

击奏乐器:纳格拉(3面)、冬巴克(1面)。

苏乃依:又叫新疆木唢呐,哨管吹奏乐器,通常是以通体的棘木或桐木挖成上细下粗、下端多成喇叭口的直管,管体长短并不统一而形制大体相同,少数下端套用铜质碗口者,管身饰有骨质花纹和彩色宝石,开八至九个音孔穴,前七后一或加左侧一个,上插苇质哨片。

纳格拉:罐状单面羊皮鼓,腔体通常为生铁铸成,所以又称铁鼓,传统上也有用胡杨树干挖空而成的,用木棍击奏。

冬巴克：也是罐状单面皮鼓，有铁质和木质两种，用木棍击奏。

三对纳格拉按形制大小可分为头鼓、中鼓、尾鼓。

头鼓为高音鼓，一般做复杂的变奏，是整个乐队的指挥。

中鼓则为中音鼓，在奏出基本节奏型的同时与头鼓轮流加花。

尾鼓负责基本节奏型的演奏，一般是低音鼓。

冬巴克为最大的低音鼓，只击各种节奏重音上的低音。

伊犁鼓吹乐常常演奏十二木卡姆的片断和维吾尔族歌舞音乐，也演奏相对固定的《十二套伊犁维吾尔族鼓吹乐套曲》。

（二）文化背景与功能

新疆维吾尔族是个能歌善舞的民族，维吾尔族鼓吹乐的主要功能是为群众性自娱舞蹈伴奏，是维吾尔族人各种喜庆节日及人生礼仪中不可或缺的乐种形式。不同地区流传的维吾尔族鼓吹乐在乐队组合、乐曲风格诸方面都有所不同，但其旋律都流畅起伏，节拍、节奏复杂多变，能够营造出热烈、欢快的喜庆气氛。吐鲁番地区更以用鼓吹乐的形式自始至终地演奏各套《吐鲁番木卡姆》的旋律而著称。

据有关学术考证，维吾尔族鼓吹乐纳格拉鼓的祖源是羯鼓，并自南北朝经西域传入内地，盛行于唐朝。纳格拉的制作材料经历了从古代的木制鼓梆到铁制共鸣体的过程，演奏方式从两面相击演变到一面相击。苏尔奈是鼓吹乐中的吹奏乐器，最早源自阿拉伯地区，后又传入西域。西迁伊犁的维吾尔族在继承了原有音乐文化的基础上，历经600多年，兼容并蓄地创造了内容丰富、形式完整的十二套鼓吹乐，并使其具有鲜明的民族特点。

维吾尔族鼓吹乐常用于节日、婚礼等喜庆场合，也常见于民间经常举行的各种麦西热甫和朝拜圣裔麻扎的礼仪。因其节奏鲜明，发声高亢、激越，擅长渲染喜庆气氛，因之又常作为群众性广场舞蹈和民间杂技"达瓦孜"表演的伴奏；据传，古代亦曾在征战时用作鼓舞士气的军中之乐。

在全球经济一体化过程中，文化的社会作用越来越大，各项非物质文化遗产的申遗成功，给伊犁增添了强有力的文化品牌，但这只是万里长征的第一步，保护好它们才能真正提升伊犁的文化魅力，建设绚丽多彩而又温润可人的精神家园。

（三）代表乐队与器乐文献

维吾尔族鼓吹乐一般很少演奏单曲，套曲化是其器乐文献的特征。南北疆都有不同的鼓吹乐套曲流传，其中著名的如伊犁地区流传的《伊犁十二套鼓乐》，吐鲁番地

区流传的《叶尔》《米力斯》,库尔勒地区流传的 28 套《赛乃姆》,喀什地区流传的《萨玛舞曲》《谢地亚娜》等。其结构大致都以散板序奏开始,后接一系列由慢渐快,由抒情至欢快、热烈的乐曲,最后又以散板乐句结束。

代表性器乐文献有《伊犁赛乃姆》《库尔凯木》《谢地扬》《谢海尔胡麻里木》《依郎达赛乃姆》《吐鲁番纳瓦木卡姆》。

(四) 考量问题

(1) 少数民族鼓吹乐种有多少种?

(2) 少数民族乐种文化的主体特征是什么?

(五) 乐种研究的平面与立体文献

建议在对该乐种研究文献进行梳理的基础上,培养学生对少数民族区域乐种文化进行立体文献研究的感性综述。

八、泉州笼吹

(一) 名称与乐器组合形式

泉州笼吹是流行在泉州市的一个汉族鼓吹乐种。这一鼓吹乐种在古代时,主要用于宫廷的迎宾送客、祭奠、庆宴的仪仗大乐中。其中的笼,特指的是箱笼,一般用细蔑皮编织,或者是木制箱笼,上面雕刻精美的花纹。这种箱笼都是成对地一副担挑,一是用来装吹打乐器,二是演奏时当作乐器架挂放乐器。而在行走演奏时,就挑着箱笼一起随队,因此得名"笼吹"。其乐器组合形式如下:

吹奏乐器:大唢呐、唢呐、洞箫。

拉奏乐器:二弦、三弦。

击奏乐器:大小鼓、锣钹、双音、小叶、木鱼、木板、狼帐。

其中,坐乐(压脚鼓):南鼓、唢呐、洞箫。

行乐大鼓吹:大鼓、狼帐、大唢呐。

另外,笼吹的曲牌又分文乐和武乐两种,演奏文乐和武乐的乐器组合形式是不同的。

文乐:小唢呐、洞箫、三弦、二弦、二胡、响、小锣。

武乐:大唢呐(数支)、大锣、大钹、大通鼓。

(二)文化背景与功能

有关研究认为,泉州笼吹应该是古代宫廷鼓吹乐的遗存,汉族民间现存的鼓吹乐乐种中,带乐器箱笼和乐器架随队演奏的乐种唯有泉州笼吹一个,故箱笼成为泉州笼吹区别于其他鼓吹乐种的鲜明标志。其实,泉州笼吹如今也在石狮一带盛行。

一般坐乐时,乐队的排列是所有乐器都围着鼓成圈状,由鼓用满山闹击乐法先起,后大唢呐与打击乐器合奏附和,类似A部;中间段类似B端,主要用南鼓、小唢呐、箫、弹拨乐器、拉奏乐器齐鸣;结束段类似再现的A段,与A段一样,前呼后应。

而行走时,乐队的排列则是前面由大鼓和打击乐组成,紧跟大唢呐。行走乐的锣鼓有固定的鼓经,也就是锣鼓经,其中的锣仔常常演奏的是南音或者是提线木偶的曲牌。

(三)代表乐队与器乐文献

在福建泉州和石狮,现存的笼吹乐队都是很珍贵的代表乐队。因为只在仅存的现有乐队中,他们的器乐文献谱也有南北谱之分,尤其是打击乐更分为南北击乐。而演奏的曲牌,除了有文武之分外,还有三种珍贵的传统演奏方法:大唢呐演奏法、钟锣演奏法和锣仔拍演奏法。相关统计证明,泉州笼吹的现存器乐文献单曲和套曲加在一起已有近300首,其中每首套曲中还包括2~5首单个曲牌。

(四)考量问题

(1)茭箫、言箫、品箫的区别是什么?
(2)笼吹的文化属性是什么?

(五)乐种研究的平面与立体文献

陈冰机:《泉州笼吹音乐》,中国音乐,1986(3)。

九、西安鼓乐

(一)名称与乐器组合形式

西安鼓乐,就是西安鼓吹乐。由于传承历史较长,所以局内人、局外人也称它为长安古乐或者西安古乐,甚至有人还称其为西安乐古。不管怎么叫,它都是汉族民间

比较古老的鼓吹乐种。其乐器组合形式如下：

1. 行乐

行乐分为同乐鼓和乱八仙两种。

(1) 同乐鼓（只在僧、道乐派中使用）。

吹奏乐器：笛、笙。

击奏乐器：高把鼓（同乐鼓，又称高把子）、铰子、小叫锣（疙瘩锣）、贡锣、木梆子。

(2) 乱八仙。

吹奏乐器：笛、笙、管。

击奏乐器：单面鼓、云锣（方匣子）、引锣、铰子、木梆子。

2. 坐乐

坐乐分城乡两种。

(1) 城市坐乐（八拍坐乐或耍鼓段坐乐）。

吹奏乐器：笙、笛、管。

弹奏乐器：筝、琵琶。

击奏乐器：双云锣、坐鼓、战鼓、乐鼓、独鼓、大镲、大铙、铰子、煽子、大锣、马锣、引锣、木梆子。

(2) 农村坐乐（打扎子坐乐）的乐器组合比较随意，一般都强调人多，音响大，少者几十人，多者上百人，根据条件适当调整。

(二) 文化背景与功能

与我国其他乐种的研究相比，西安鼓乐的研究应该是最多的，所以，众多方家更是智者见智、仁者见仁，但也有诸多共识。譬如，关于西安鼓乐的起源问题，学术界都比较倾向起源于隋唐；而对其形成的音乐本体，学术界的共识认为与唐代的燕乐有着不可分割的关系。作为宫廷音乐，它是在安史之乱期间，由流亡民间的宫廷乐师把这种鼓吹乐形式在民间流播，并呈现出诸多变异性特征，甚至产生相关新的乐种。然而，西安鼓乐仍在宋、元、明、清宫廷中的发展道路上，更多地保留着应有的稳定性特征。譬如，相当完整的曲目与敦煌发掘的唐代乐谱相同，鼓乐的谱式——古代半字谱的手抄本，明代的传本、手抄本是俗字谱，单曲和套曲都保留了完整的曲式结构，以及各种乐器及其组合形式等都成为非常珍贵的中国宫廷音乐以及民间传统音乐的活化石。而从唐代至清代，从各个时空保留下来的鼓乐文献中，我们完全可以把中国古代音乐的理论体系挖掘出来，如古代音乐的观念、行为方式和具体形态规律等理论体系，都可以藉此构成一部中国古代的音乐文化史。

相关文献研究发现,因为西安鼓乐的调是依据五度相生律而形成的七声音阶,乐曲又基本上以六、尺、上、五调为主,所以,主奏乐器笛子只用宫调、平调和梅管调三种形制,就可以完成所有调式的需要了。

(三) 代表乐队与器乐文献

长安鼓乐分三个风格的不同流派,即僧派、道派和俗派。其中,僧派和道派皆由僧人、道士组成,一方面在工作之余自娱自乐,另一方面要为本社庙会义务演奏。僧派演奏的是一姓毛和尚所传曲牌,道派演奏的是城隍庙道士所传的曲牌。而俗派大部分是由农民组成的大型鼓乐乐队,其编制是根据各个村的经济状况而定,一般都强调大而全的组合形式。

西安鼓乐演奏最集中的时间,一般在每年的农历六月初一(南五台古会)至六月中旬(西五台古会)。

西安鼓乐器乐文献非常丰富,包括上百册明代的手抄本,完整曲目3000多首,套曲400多部,如《京套》《花鼓段》《别子》《套词》《大乐》《南词》《北词》《外分词》《外南词》《打扎子》《服子》等;1200多个曲牌,如《起》《引令》《得胜令》《垒鼓》《行拍》《花打》《经曲》《曲破》《鼓段》《耍曲》《游声》《小曲》《歌章》《舞曲》《卓本》《下水船》《串扎子》《赶东山》《玉包头》《扑灯蛾》等;仅独立完整的鼓谱就有100余首,如《干鼓》《帽子头》《浪头子》《法点》《笨点退鼓》《女退鼓》《花退鼓》《大赐福》《三股鞭》等。最让人兴奋的是,这些乐曲与中国传统音乐中的民间音乐、宫廷音乐和宗教音乐都存在着千丝万缕的联系,有的就是古代民歌、说唱、戏曲以及宗教音乐与宫廷音乐的器乐化版本,所以,西安鼓乐的器乐文献是研究中国传统音乐形态不可多得的珍贵历史文献。而更加可贵的是,现在能够背诵演奏并具有代表性的活态传承人至少还有如下代表:安来绪和何维新(城隍庙鼓乐社),梁振源和赵庚长(东仓鼓乐社),程世荣(西仓鼓乐社),程天相(显密寺鼓乐社),杨家帧和裴仁恭(大吉厂鼓乐社),何永贞和何生哲(何家营鼓乐社),文明和张有明(市集贤香会乐社)等。

(四) 考量问题

(1) 西安有13个民间鼓乐社,总共200多名乐手,研究西安鼓乐的专家不超过10个,更为可怕的是,虽然流传下来的古乐曲有3000多首,其中有近200首已被翻译出来,但没有一个鼓乐社能演奏超过15首曲子,传承人也只有6个。你对这些问题有什么看法?

(2) 为了能将西安鼓乐传承下去,周至县艺术技术学校对全校的63名学生实施

全额免费教育,并为他们提供良好的食宿条件。陕西省文化厅厅长余华青表示,周至县艺术技术学校为西安鼓乐的传承做出了巨大努力,今后,省文化厅将会对周至县的鼓乐传承给予更多的关注和支持,为鼓乐走出周至县、走出陕西、走出中国创造更多的机会。你认为这种做法的效果如何?

(五) 乐种研究平面与立体文献

1. 平面文献

(1) 程天相:《僧派鼓乐曲集》,1959。

(2) 崔世荣,等:《西仓鼓乐乐曲集》,1960。

(3) 李石工:《西安鼓乐曲谱译补》,1961。

(4) 褚历:《西安鼓乐的曲式结构》,北京:中央音乐学院出版社,2008。

(5) 李石根:《西安鼓乐全书》,北京:文化艺术出版社,2009。

(6) 焦杰:《西安鼓乐释读手册》,北京:中央音乐学院出版社,2013。

(7) 冯亚兰,焦杰:《西安鼓乐歌章》,北京:中央音乐学院出版社,2013。

2. 立体文献

(1) 大吉昌鼓乐社、西安东会鼓乐社合奏:《西安鼓乐》(J64 C.CD5306 9093,J64 C.CD5307 9094),国际文化交流音像出版社,2002。

(2) 姬树华:《西安鼓乐》(CD),国际文化交流音像出版社,2001。

(3) 周至南集贤鼓乐社等:《西安鼓乐》(CD J648.7 C.CD1429),正大雨果民族音乐精品制作中心,2010。

(4)《生命底层的脉动》,昆仑出版社,1809。

(5) 陕西省西安鼓乐演出团:《西安鼓乐:陕西民族古典》。

(6)《西安鼓乐》(多媒体文件)馆藏中文资源,陕西文化音像出版社,2011。

(7)《亘古回乡》(多媒体文件)馆藏中文资源,陕西文化音像出版社,2011。

(8)《最美西安鼓乐》(微电影),酷六网视频。

(9)《西安鼓乐·唐诗歌词》,陕西秦域文化传播中心,酷六网视频。

(10)《月是故乡明:西安鼓乐传承人屈朝杰》(整点新闻),CCTV央视网。

(11)《西安鼓乐》(纪录片),土豆网视频。

(12)《中国敲击系列:西安鼓乐》(音乐专辑),百度音乐。

(13) 闫学敏:《老虎磨牙》,百度音乐。

(14) 闫学敏:《鸭子拌嘴》,百度音乐。

十、辽宁鼓吹

（一）名称与乐器组合形式

辽宁鼓吹乐在辽宁省区域内也被俗称为鼓乐(yao)。它是辽宁省民间区域文化民俗活动中不可或缺的重要乐种,并依据风格和曲目的不同分为东西南北以及沈阳和朝阳六个派别,每个派别内部又由唢呐与笙管乐两部分组成,其乐器组合形式如下：

1. 唢呐乐

吹奏乐器：唢呐(喜事用小唢呐5支,丧事用大唢呐2支、小唢呐3支)。

击奏乐器：堂鼓、小钹(拔锅)、细乐(yao)(乐子、吊铛子)、铜鼓(疙瘩锣)。

有坐乐、行乐两种演奏形式：

（1）红事坐乐。

吹奏乐器：唢呐(2支)(240毫米以下的小唢呐)、挑子号。

击奏乐器：堂鼓、小钹、乐子。

（2）白事坐乐。

吹奏乐器：唢呐(2支)(390毫米以上的大唢呐)、大号(或2支挑子号)。

击奏乐器：小钹、乐子、包锣。

另外,坐乐还有大笙喇叭、小笙喇叭、咔戏、哑戏等组合形式。

行乐使用的乐器不多,且多为轻便乐器。

2. 笙管乐

其中的管是主奏乐器,有时单管,有时双管。

吹奏乐器：管(1支)、笙(2支)、笛子。

拉奏乐器：胡琴、坠琴。

击奏乐器：堂鼓、小钹、乐子、扬琴。

（二）文化背景与功能

沈阳音乐学院杨久盛教授是研究辽宁鼓乐的专家,学界盛赞他是辽宁鼓乐的活字典。他几乎把大半生的主要精力都投入了该乐种的田野考察和理论研究工作中。他认为,辽宁鼓乐至少起源于汉代,早期主要是笙管乐的组合形式,其乐曲也保留有汉代鼓吹乐的曲牌形式。辽宁鼓吹乐唢呐乐的组合形式最早可以追溯到明末清初唢

呐进入辽东时期;而从根本上说,唢呐乐的组合形式在清代中叶才趋于成熟。从现存器乐文献以及民间艺人口传心授传承下来的曲目中分析,辽宁鼓乐的器乐曲只有一小部分保留着唐宋曲牌,而大部分保留的是元明时期的南北曲,以及明清时期的鼓乐曲牌。这些乐曲的曲式结构是十分固定的,尤其是对不同类别曲牌板数的规定,结构模式都是非常严格的,不可以随意改变。值得强调的是,汉曲和大牌子曲被局内人奉为是唐代大曲和宋代曲牌的结构典范,神圣而不可动摇。有些曲牌在旋律风格上具有显著的北方少数民族(如契丹、女真)音乐特征。而在音乐的发展手法上,通过借字、压上、移宫犯调、犯宫犯调等手法,形成了独特的辽宁鼓乐的三十五调转调的旋律发展手法,与唐宋时期的移宫换调中的燕乐二十八调如出一辙。另外,杨久盛教授还独辟蹊径地探寻出了辽宁鼓乐中唢呐的七种调名称谓,并且成为研究唢呐形制在华夏区域衍变的重要依据。

（三）代表乐队与器乐文献

辽宁鼓乐的代表乐队如下:

职业艺人代表乐队:以鼓乐为谋生手段,城市和农村皆有。

半职业艺人代表乐队:城市为从事农业、手工业者的业余或兼职行为,农村则是务农的农民。

不论是职业还是半职业的乐队,他们都是以家族班社为传承宗系,以师带徒,口传心授,世代相传。

现存比较完整的宗系,如以张施文(1850—1921)(清代艺名张发)为师祖的福升堂的班社宗系等。著名唢呐艺术家、教育家胡海泉,是辽宁鼓乐南派的传承代表。现代全国知名的辽宁鼓乐演奏代表还有关希仁、王世斌、何其泽、姜鸿儒、吕升岩、周启英、赵尔岩以及胡海波、胡春波、吕坤和宋连波等。

与众多鼓乐乐种一样,辽宁鼓乐也有坐堂和行路两种演奏形式。其中,坐堂一般是坐在(喜家或丧家)门前演奏较大型的乐曲,行路是在(迎亲或送葬)道路上边行进边演奏较短小的乐曲。

从辽宁鼓乐现存的器乐文献中看,南北曲牌子、戏曲唱腔、民歌和器乐等曲牌子均来自元明时期,而且乐手都有一个共同的演奏习惯,就是常常在乐曲结尾处,进行类似于"穗子"的发展手法,对乐曲进行自由热烈的发挥,尽情地展示自己的演奏技巧。

辽宁鼓吹的代表性器乐文献基本包括如下几类:

古曲类:唐宋元明时期的古曲,如《柳青娘》《四破》《句句双》《工尺上》《上菜曲》

《梅花调》《桂枝花》等。

汉曲类:又称汉吹曲,如《汉吹引子》《四调子》《靠山调子》《大青天歌》《小青天歌》《金沙滩》《金字经》《大言情歌》《小言情歌》《南正宫》《黄莺》《钟鼓乐》等。

大牌子曲类:如《一枝花》《一枝梅》《大二番》《三凤》《四来》《四破》《将军令》《小麦子》《雁儿落》《鹧鸪》等。

小牌子曲类:《小开门》《老八板》《工尺上》《哭皇天》《柳青娘》《得胜令》《海青歌》《一江风》《太平调》《祭枪》等。

水曲类:《曲调子》《老关调》《百鸟朝凤》《八条龙》《金铃锁》《太平春》《桂枝香》《大游湖》《梁州》《滦州》等。

(四)考量问题

(1) 鼓吹乐的传统宫廷文化特征是什么?

(2) 什么是借字、移宫犯调、燕乐二十八调?

(五)乐种研究的平面与立体文献

建议在对该乐种的文献梳理时,培养学生对乐种存见和发展文化背景研究文献进行综述的能力。

第七章

钟鼓之乐乐种(一)锣鼓乐

　　锣鼓乐的直接理解就是：锣类体鸣乐器和鼓类膜鸣乐器的组合乐种，是钟鼓之乐种的最原始形式。很显然，钟类乐器作为体鸣乐器的最原始形态的代表，所延展下来的同类乐器除了锣、钹、钲、錞于、镈等外，还有铜鼓、铓等。有关学术研究认为，中国远古时期的鼓或者说传统当中的鼓在理论上是没有固定音高的各种膜鸣击奏乐器，然而，仔细探究时不难发现，模糊概念中所谓没有音高观念的中国鼓实际上是有音高区别的，尽管这种音高区别更多的是用大小、形制和演奏技术变化等加以表述的。

　　传统上的中国鼓文化，最早记载是从膜鸣的夔鼓开始的，并带有最原始和神秘的宗教色彩。《山海经·海内东经》："雷泽中有雷神，龙身而人头，鼓其腹"，"鼓其腹则雷"，"雷，天之鼓也"。从我们的祖先在雷神启示下最早制作出用于祈雨并具有通神功能的夔鼓，到逐渐演化成具有节奏、音色、力度等艺术特色，以及各种广泛用途的鼓，无论是类属我国各个少数民族族群的境内鼓，还是外来演变的各种鼓，都构成了中国独有的鼓文化特质。

　　实际上，我国古代乐器的制作都是自然的人化，能指的皆与用来记事的象征自然现象和万事万物衍化的八卦方位、季节等具有密不可分的和合对应关系。

八音	金	石	土	革	丝	木	匏	竹
八器	钟	磬	埙	鼓	琴、瑟	柷、敔	笙、竽	箫、管
八位	西	西北	西南	东	南	东北	北	东南
八节	秋	秋末冬初	夏末秋初	春	夏	冬末春初	冬	春末夏初
八象	泽	天	地	雷	火	山	水	风
八卦	兑	乾	坤	震	离	艮	坎	巽

　　由上可见，从黄帝造鼓不宫不商无固定音高的传说，到实际应用的建鼓、衰鼓、羯鼓、纳格拉鼓等五音俱全的文献记载，中国古代鼓文化从音高特征上，所谓的不宫不商从根本上反映的是君、臣、民、事、物与宫、商、角、徵、羽相对应的等级文化基因。这些鼓乐中有诸多形容具有音高特征的象声词，如彭彭、镗、正正、镗镗、咚咚等。

　　锣为钟类打击乐器，锣与鼓的组合乐种在历史上曾有比较高的评说。所谓"若问何乐为完型，晨钟暮鼓总相宜"。可见，锣鼓乐在我国古代为完型乐种。

锣文化，金是象意字，是指用金属制作的器具，罗是象声字，意为锥形（捕鸟）网，引申为捕鸟。金与罗联合起来表示捕鸟用的金属发声器。能指的是在用诱饵把鸟儿引到地面吃食后，可以鸣锣吓鸟，鸟儿受惊飞起，就进入了罗网。现代的锣又称铜锣。

考古学界曾在广西贵县罗泊湾一号墓中，出土了我国汉代的百越铜锣，属于古代居住在这里的壮族先民骆越部族使用的乐器，实际上，云南滇池地区的濮族人也用这种铜质锣。据考古学界认证，这种铜质锣至少距今也有2000多年的历史。虽然，古代文献对这种铜锣记载较晚，但这一少数民族乐器从秦汉以后就已经开始向内地流传，并在公元6世纪传到中原的史实却是学术界的共识。因为到了元代，民间不仅在民俗活动中经常鸣锣开道，在日常生活中鸣锣招揽生意等，而且元杂剧中的主要伴奏乐器也出现了铜锣。尤其是在明清时期的昆曲等一系列戏曲伴奏中，铜锣的形制已经有了多元变化，诸如大锣、小锣、铴锣以及具有相对固定音高的云锣等。

乐器学的研究显示，铜质锣类乐器目前在我国有30多种，但总体上可以分成有固定音高和无固定音高两类，有固定音高的铜锣包括民族管弦乐队专用的大云锣，共有二十几面以上音高不同的大小锣构成；小的云锣有的是九音锣，有的是十音锣，也有的称十番锣。无固定音高的锣可以分为大锣、小锣和铴锣（又称掌锣）三种。

（一）锣鼓文化

锣鼓组合历史悠久、流传广泛、形式多样，以磅礴的气势和震天撼地的声韵，凝聚着民族勇于拼搏的斗志，展示着民族奋斗的精神风采。民间锣鼓深厚的文化底蕴和民俗地域特征展现了人们对生活、对命运、对理想、对感情的颂扬，成为广大群众抒情怀、表意愿、鼓斗志、增团结、庆丰收、贺新春、同欢乐的一种独特方式和手段。

我国自古就有锣鼓组合活动，据《山海经》载："东海有一兽曰夔，黄帝得之，以其皮为鼓……声闻五百里，以威天下"。我国殷商甲骨文中已出现锣鼓和击鼓的文字。西周编创的歌颂武王伐纣、文治武功的《大武》，是历史上第一次记载用大鼓进行伴奏的著名乐舞，《诗经·陈风·宛丘》中的"坎其击鼓，宛丘之下，无冬无夏，值其鹭羽"，是对我国春秋时期群众性民间广场鼓舞表演的具体描述。由于鼓是用兽皮制面，所以，我国古时就将鼓称为"革"，并和木、石、金、匏、土、丝、竹构成"八音"，并将鼓作为八音之首，这足以说明其所具有的人文内涵和社会历史价值。

锣鼓文化是人类生产文化的乐种表现形式，身和谐于自然，心和谐于社会，总体上是身心和谐于客观自然的主客体统一的文化形态。所谓锣鼓喧天，鞭炮齐鸣。实际上，锣鼓乐种里也包含着铙钹文化。

(二) 铙钹文化

铙钹原为娱乐用的乐器,后被用于佛门中的伎乐供养,而成为塔供养及佛供养的法器。

铙钹是一对金属圆片,中间凸起,各有一条钹巾系在中央,演奏时手持钹巾将两片对击。铙钹的外形、尺寸与声调高低有很多种,管弦乐团多半使用直径35厘米的铙钹(在我国京剧中有多种铙钹,最大的直径60厘米,最小的直径只有5厘米),现多用于民乐演奏。

铙钹的演奏方法是两手对持相互对击,也可以通过改变演奏方法而使音色发生变化,它一般用于音乐的高潮处。铙钹也可以只用一片,用线绳平吊在架子上,通常称其为吊镲,用锣槌敲击,也可以用双槌敲击,奏出不同的音响效果。

最早记载的铙钹乐器组合如下:

(1)《墨子·三辩》(春秋战国时期):瓴、缶。

(2)《殷墟侯家庄王陵1217大墓》(殷商时期):磬、鼓。

现代存见乐种举例如下。

一、绛州锣鼓

花敲鼓乐队乐器组合形式:扁鼓(24面)、拍板(或夹板2副)、梆子(2副)。

穿箱锣鼓乐队乐器组合形式:小鼓(2面)、唐锣(2面)、大鼓(2面)、大钹(2对)、大锣(8面)。

(一) 名称与器乐组合方式

学术称谓上的绛州锣鼓,在降州地区又被局内人称为绛州鼓乐,本地人也管这一乐种形式叫绛州大鼓。我们的概念界定是:能指的绛州锣鼓应该是绛州地区流行的锣鼓乐和吹打乐,局内人称其为赛社锣鼓和鼓吹锣鼓。其中,用于春节期间的叫闹年锣鼓,而用在塞社活动中的叫社火锣鼓。无论是闹年锣鼓,还是社火锣鼓,都有两种组合形式,一种是以演奏套曲为主的纯打击乐组合,叫清音锣鼓;另一种则是在纯打击乐组合演奏中,与舞蹈表演相组合的表演锣鼓。

作为绛州锣鼓的主要表演形式,赛社锣鼓在当地还是以花敲鼓和穿箱锣鼓而盛名。

其中,花敲鼓是新绛县独有的乐器组合形式,因为花敲鼓的组合乐器在传统上只

能有28件,而且,其中必须只用鼓(革类)和板(木类)两类乐器,不允许有其他类乐器参与,因此,在局内人的称谓中,这一乐种还有"干鼓""花腔鼓"以及"花庆鼓"等特指名称。乐器组合形式是:扁鼓(24面)、夹板(亦即拍板2副)、梆子(2副)。局内人的解读是,扁鼓24面,指代的是一年24个节令,两副夹板一个是指代牛的忠诚,一个是指代老虎的威猛;而两副梆子,一个是指代狮子的雄伟,另一个是指代麒麟的吉祥,总体寓意是一年万事如意。值得强调的是,按照我国一般的锣鼓乐种组合分工规律,锣在乐队中,一般都是承担打节拍的任务,而在花敲鼓这一组合形式中,则是始终用拍板和梆子掌握节拍,这在我国现存锣鼓乐种中,是唯一保留了锣鼓乐以拍板和梆子"击节"的古老传统的乐种,正所谓"踏拍起舞,鼓作伴奏"。

穿箱锣鼓主要流行于新绛县的东八庄和西七庄一带,其中,三泉村的穿箱锣鼓最具代表性。因为这种锣鼓在表演时,表演者必须穿戴古时戏装,所以,就把这种锣鼓称为穿箱锣鼓,意为穿戴存在箱子里的戏装表演的锣鼓。穿箱锣鼓主要在一个场地上表演,故又称场地锣鼓,一般要表演整套的锣鼓,并分成两个和色声部,一个声部是大鼓与大钹的和色组合,另一个声部是小鼓与镲锣的和色组合。在场地锣鼓表演时,标准锣的演奏者除了以锣击节外,还要进行"跑锣"表演,包括颇见功夫的特技——甩动头上的野鸡翎等。当然,也有少数在行进中进行表演的穿箱锣鼓,行进表演的锣鼓段一般都比较简单。

所谓的鼓吹锣鼓属于吹打乐,主要是在婚丧寿喜活动中演奏。因为这种锣鼓主要是在纯击奏乐器的锣鼓乐组合中加入了唢呐以及道教音乐中的一些乐器,所以,局内人也把鼓吹锣鼓分为唢呐伴奏锣鼓和道士杂乐锣鼓两类。由于本节主要表述的是锣鼓乐乐种,故在此不再赘述。

(二) 文化背景与功能

现在的新绛县是一个历史文化名城。因为它地处山西西南地区运城市的北部,著名的吕梁地区吕梁山的南端,属于晋、陕、豫三省交会的区域,是历史上三个区域的政治、文化和经济交流中心。现今新绛县的三个行政区域都有自己的代表锣鼓,如汾河北区域的穿箱锣鼓,汾河南边的以车鼓,也就是车载锣鼓,还有河槽区域的花敲鼓等。

新绛县的传统文化中,民俗活动非常多,逢年过节,社火活动,绛州鼓乐都是不可或缺的主要节目。尤其是花敲干打鼓乐的演奏:当演奏者通过变换击奏鼓的不同部位,而使演奏音色发生不断变化,从而使鼓乐气势磅礴、宏大有力时,观众和演奏者都会陶醉在鼓乐声中,声韵和谐、身心愉悦。

需要说明的是,当我们仔细研究绛州锣鼓的形态后就会发现,绛州锣鼓之所以具有"地动山摇,闻声十里"的美誉,除了音量宏大和节奏多变的缘由外,更多的还是通过改变音色的方法来实现多元的和色效果。因为在纯打击乐组合的锣鼓乐中,音高要素一般只是作为音色的不同去对待的,如大鼓与小鼓的音高不同,大锣与小锣的音高不同等,在绛州锣鼓音乐的进行中,音高只是作为音色不同的要素来考量的。关于音量的变化,一是要通过击奏力度的变化去实现,另一个就是运用增加乐器的数量来完成。而节奏的变化主要是通过各种击点的纵横组合完成的。也就是说,点的横向变化,构成了锣鼓乐的主体节奏规律,点的纵向组合构成锣鼓乐的节奏型基因,而点的纵横组合则构成了锣鼓乐的织体形态。这里必须要说明的是,上述所说的点,特指的是单个乐器单击色点,以及组合乐器合击的和色点。这些色点与和色点,有的可能是一件乐器击奏一次所形成的,也有的可能是两件以上乐器合击而形成的和色音块。至此,我们可以测定,锣鼓乐发展的主要要素,就是音色点以及和色点的纵横和色变化。以下是绛州锣鼓变化音色的手段:

(1) 通过将制作鼓的材料多元化来改变音色。如此就可以先从根本上解决音色不同于其他乐队的问题,如鼓腔用土质、铁制、不同种类的木材等。

(2) 将鼓的形制进行不同的变化而变化音色。即使材料相同,但形制不同,音色自然也会不同。

(3) 改变多种演奏技法而变化音色。绛州锣鼓中,除了正常击奏方法外,只一种鼓就至少可以有如下办法改变击奏方式:单槌滚、双槌擂、抽鼓皮、打鼓帮、敲鼓边、击鼓边、墨鼓钉、蹭鼓面、磕鼓环、碰鼓架、槌相挑、槌相搓、槌相打、槌相击等。

历史研究文献证明,绛州锣鼓产生的年代至少可以定位在初唐时期。据史料记载,当年李世民(唐太宗)率军讨伐刘武周,从龙门渡黄河,屯兵柏壁的时间应该是公元619年(唐武德二年)十一月。据说,当年李世民就是在擂鼓台上擂鼓鼓舞士气后,一举打败敌人的。锣鼓乐《秦王破阵乐》就是后来人们为了纪念这场胜利战役而作的。《旧唐书·音乐志》载:"自破阵舞以下,皆擂大鼓,杂以龟兹之乐,声振百里,动荡山谷。"传说当中,秦王李世民本人也非常喜爱这首《秦王破阵乐》,并在上任皇帝后,不时在各种场合命人演奏。

目前,相关学术研究不断证明,中国传统的鼓文化和铙钹文化都在这里流播与传承。

(三) 代表乐队与器乐文献

现今的新绛县民间有这样一些谶谣:"北岸的棍,西岸的鞭,石坡上的镲儿铙得

欢,八庄的锣鼓震破天","北行庄的踩板扎得高,不如南行庄的鼓儿敲得好"等。从这些谶谣中,我们就会发现新绛锣鼓的代表乐队了。谶谣中"北岸的棍"所指的就是如今以南行庄为代表的北路花敲鼓乐队,特指的代表曲目有:《牛斗虎》《凤凰单展翅》以及《狮子撩绣球》等;"西岸的鞭"所指的就是今天以三泉村为代表的中路花敲鼓乐队,特指的代表曲目有:《钉缸》《麻雀踩蛋》等;"南行庄的鼓儿敲得好"所指的应该是今天以上院村为代表的花敲鼓乐队,特指的代表曲目有:《叽呱啦》《啦呱叽》《扎咚呱》等。

现存的绛州锣鼓乐种中有代表性的器乐文献至少有300首曲牌,除了著名的《秦王破阵乐》外,还有《秦王点兵》《小秦王乱点兵》《唐王出城》《老虎磕牙》《叽呱啦》《牛斗虎》和《厦坡滚核桃》等。

(四)考量问题

(1)绛州锣鼓中,鼓进行变化音色的演奏手法都有哪些?
(2)简要分析绛州鼓乐的和色节奏形态。

(五)乐种研究的平面与立体文献

毋小红、王宝灿、薛麦喜:《山西锣鼓》,西安:陕西人民出版社,1991。

二、山西洪洞威风锣鼓

(一)名称与器乐组合形式

威风锣鼓是山西洪洞、霍县以及汾西等临汾地区流行的一个乐种。正如这个乐种的名称一样,只要看过威风锣鼓的表演,就会被演奏者全身心地用生命在倾情舞动的视觉与听觉的冲击所震撼,所有表演者整齐划一地配合默契,大鼓、锣和钹在表演者手中,已经不仅仅是乐器,而是和他们的身心融为一体,威风凛凛地展示着生命的律动。鼓声震天的强奏,气势磅礴,钹光闪烁;雨露滋润禾苗般的弱奏,润物细声,祈许涟涟。正如《易·系辞》中所描述的那样:"鼓之以雷霆,润之以风雨。"其传统的乐器组合形式如下:

击奏乐器:鼓(2面)、锣(8面)、铙(4副)、钹(2对);现在是成数十倍增长的组合形式。

（二）文化背景与功能

关于威风锣鼓来源的第一种说法，是山西民间的一个神话传说。荒蛮时期，始祖尧王居住在现今洪洞县的羊獬村，另一个始祖舜王居住在现今洪洞县的万安村，过去叫神里村。当年尧王将王位禅让给舜王后，又把两个女儿娥皇和女英嫁给了舜王。按照当地的风俗习惯，每年农历三月初三，娘家人要组织仪仗队到婆家去把姑娘迎回娘家居住一段时日，到了四月初八还要以同样仪式将姑娘送回婆家。一般的情况是娘家为了显示女儿的尊贵，都会在迎送的仪仗队上下功夫。为此，曾为始祖的尧王更是不敢从简，将羊獬村的仪仗队组织得威严无比，迎送锣鼓气势磅礴、威风凛凛。后人为纪念和赞颂尧王的宏恩大德随承此习俗，就将原本迎送姑娘的仪仗锣鼓称为威风锣鼓。并且，按照传说的锣鼓套路要求，将尧王游康衢、华封三祝、万民颂尧王的三番套路，作为威风锣鼓不变的结构标准。其中，华封三祝即祝愿尧王：多富（福）、多寿、多男子。尽管这一来源的传说无法考证，但至少可以说明百姓对美好生活的向往。正如现存威风锣鼓的民间吉祥图案中，用佛手、蟠桃、石榴来象征华封三祝的多福、多寿、多子孙的传统一样，威风锣鼓寄寓的是老百姓期许的丰衣足食和盛世太平的美好愿望。

关于威风锣鼓来源的第二种说法，是山西民间关于唐太宗李世民在霍州击奏锣鼓，鼓舞士气从而打败刘武周，从此产生威风锣鼓的传说。其实，这一说法在学术上也无法考证，但是，从现存威风锣鼓乐种的乐器组合、表演以及器乐特点上考量，该乐种突出"威风"的特色很是令人折服。

第一，音响上要威风。威风锣鼓的音响常常是未见其形，就先闻其响，地动山摇，如雷贯耳。这与该乐种的乐器组合有关，传统上的组合比例规律是：鼓（2面）、锣（8面）、铙（4副）、钹（2对）。其中鼓是指挥，锣是击节控拍的主奏，而铙和钹则是两个声部的交替对奏。乐句常以句句双的形式出现。现存威风锣鼓的乐器组合加大了鼓和锣的比例，人数达到四、五百人，所以，其音响效果也只能用天地轰鸣、天崩地裂的震撼来形容了。另外，由于节奏变化多样，有2/4、3/4、4/4，还有3/8、5/8节拍出现，因此，其音响效果更加让人感到洪亮而不单调，富有刚劲而又柔美的艺术特色。

第二，曲式上要威风。威风锣鼓的曲式结构强调，单个曲牌要独立成章，多个曲牌要连缀成套。但连缀成套的套曲结构必须遵循帽头+主体+收尾的三部分结构形式。不管是单曲还是套曲，最关键的要求就是其句式、节奏和结构一定要符合行进的规律特点。为此，威风锣鼓的曲牌名称亦大多从军事而来：《单刀赴会》《三战吕布》《四面埋伏》《五马破曹》《六出祁山》《七擒孟获》等，都是刀光剑影、短兵相接的战场

内容。

第三，场面上要威风。现在的威风锣鼓乐器组合编制多到声势浩大的几百人，并且一律是古代将士装束，布兵排阵，俨然一番古代战事布局；一忽而风卷残云，一忽而雨打枯叶；上下八卦，阴阳双合，进退守攻，左右夹击，场面实在惊人，也着实感人。

第四，舞姿要威风。演奏威风锣鼓时，随着鼓点的变化，每位演奏员都要严格按照要求做出应有的标准动作和舞姿。譬如，鼓手要完成连续马步冲击、上下穿插对打、左右开合的斗打等规定动作；锣手则在击节控拍的前提下完成诸如可即兴发挥的反扣前冲与回扣后弓等规定舞姿；铙钹手更是要完成多次大镲高翻与胸前空翻的演奏技巧，同时还要展示单翻与双翻结合、斜叉与正叉变化等一系列舞蹈动作。此时，鼓锣镲已经不是特指的乐器、所指的道具了，而能指的是战场上的刀枪剑，乐手就是将尉卒，威武雄壮地挥动着手中武器，杀气成舞，鼓花、锣花、铙花，伴随着棰腕上的五色彩带，舞武相融，威武酣畅！

（三）代表乐队与器乐文献

1990年9月，山西临汾410名农民组成的威风锣鼓队，在北京第八届亚运会开幕式上的强劲表演，第一次震撼了全世界。山西临汾的这支纯农民的代表队，献出、舞出震撼大地的强音，展现了新农民心声的动态形象，敲出了中国人民的最强音。

（四）考量问题

（1）中国鼓真的是无固定音高吗？
（2）原始鼓的文化基因是什么？

（五）乐种研究的平面与立体文献

建议对该乐种进行相关研究文献搜集后，培养学生对区域乐种文化进行同类别（如绛州锣鼓）的比较梳理及综述能力。

三、四川闹年锣鼓

（一）名称与乐器组合形式

四川闹年锣鼓是锣鼓乐乐种清锣鼓的一种，清锣鼓是汉族传统器乐乐种之一。锣鼓能指的是纯粹击奏乐器合奏的音乐，所指的是锣类和鼓类击奏乐器的合奏乐种，

也有所指的是吹打乐别称。为了区别于所指的吹打乐名称,人们就在锣鼓二字前加一清字,用以特指打击乐器的合奏。很显然,清锣鼓形式是多样的,就现在留存并受到相应关注的乐种主要有:四川的闹年锣鼓、陕西的打瓜社、江南的十番锣鼓、潮州的大锣鼓等。同时,清锣鼓也包括吹打乐中许多独立完整的锣鼓乐段、民间舞蹈秧歌、花灯的打击乐伴奏、戏曲中的开场锣鼓等。

清锣鼓的乐器组合形式可以分为简单与复杂两种。简单的就是由鼓、小锣、钹、大锣四件乐器组成;复杂的就是在简单四大件基础上同比例地扩充同类乐器。

正如前面所讲的那样,中国无固定音高的击奏乐器的演奏技术,无论是怎样多种多样,其本质目的是为了实现音色的多元变化。这些变化多端的色点以及由色点组成的和色音块,以锣鼓经的形式,用不同的状声字承载着不同乐种以及不同区域的文化特征。如:

京剧锣鼓:大、台、才、仓。

四川闹年锣鼓:冬、弄、丑、状。

福州十番:达、页、七、他。

江南十番锣鼓:同、内、七、王,以及星、汤、蒲、大、各、勺等。

仔细揣摩这些状声字会发现,每个状声字要么是一件乐器击奏所形成的音色点,要么就是两件以上击奏乐器合奏所形成的和色音块,它们组合在一起,形成了一个简化了的打击乐合奏总谱。实际上,每一个状声字就是一个和色音块与最基本的和色织体,它们在有规律的纵横交错中,呈示着我国传统锣鼓乐种独有的和色特征。

四川闹年锣鼓大多演奏川剧闲置的曲牌,因为演奏者多为民间艺人,所以在历史上被认为不是正统艺术,很少有文献记载。闹年锣鼓的乐器由盆鼓、锣、钹、马锣四件头组成,少者4人,多者6~10人,可单独表演,也可以与龙灯、狮灯配合表演。

(二) 文化背景与功能

有学者研究表明,有着300多年发展历史的四川闹年锣鼓,从基因上看,是中原文化与巴蜀文化相结合的一种独特的民间乐种。

中原文化是以中原为核心的文化的总称,包含物质文化和精神文化两个方面。中原文化从纵向的时间上,可以追溯到公元前六千年;横向的空间上,作为主流文化,又辐射至以河南为核心的周边区域,成为中华文明的摇篮、华夏文明的重要源头以及核心组成部分。为此,从远古时期的新石器时代,至少到唐宋时期,中原区域就一直是中国的政治、经济、文化中心,是绝对时空当中的中国传统文化。尽管如此,中原文化的地域性特征也是非常明显的。这就是中原文化的根源性、原创性、兼收并蓄性、

辐射性与影响性,以及主体与主干等特征。

所谓根源性特征,所指的是在整个中华文明体系中,无论是史前的文明传说,还是有文字开始记载的文明创造,不可动摇地占据着发端和母体地位的还是中原文化。

所谓原创性,所指的是中原文化对整个中华文明体系所发挥的开创作用。这主要体现在伦理思想、政治制度、汉字、商业文明、重大科技发明和中医药的产生诸多方面。

所谓兼容并蓄,所指的是中原文化通过经济、战争、宗教、人口迁徙等众多渠道,多元吸纳周边多种文化中的优秀成分,从物质和精神两个层面不断融合和升华,构成了多元的中原文化。

所谓辐射力和影响力的集中表现:一是从横向的地域上辐射全国,远播异域,对内形成了诸如岭南文化、闽台文化以及客家文化等华夏文化;对外通过千年陆上和海上的丝绸之路,影响了西域诸国、朝鲜和日本等古代文明。二是从纵向上中原文化的观念行为,逐步化民成俗,形成了"万里同风"的社会效果。

所谓主体与主干特征,所指的是中原文化在华夏文化系统中,无可争辩地占据着主体与主干地位的同时,又辐射着周边的区域文化,更是把周边的区域文化带动得绚丽多姿。

巴蜀文化,巴蜀大地所指的是今天四川省、重庆区域,是中华文明的发祥地之一。在这里,已有5000余年发展历程的巴蜀文化,是与齐鲁文化、三晋文化并肩的中国上古三大文化体系中的重要一支。从秦汉到近现代,巴蜀大地作为丝绸之路的主经地和出发点,其文化不仅具有区域文化特征,更具有大西南特色的国际多元文化相互交融的文化特质。

除此之外,与中原文化相通的是,巴蜀文化也具有很强的辐射能力,并且与中原、楚、秦文化相互渗透影响,构成自己独有的文化特征。

为此,四川闹年锣鼓的乐种文化,从根本上体现的是中原文化与巴蜀文化相融合的文化基因。

(三) 代表乐队与器乐文献

闹年锣鼓有着相对较多的代表乐队,一般情况下,与中原的乐户乐社形式相似,各自演奏的器乐文献也基本相同。

(四) 考量问题

(1) 闹年锣鼓中的中原文化与巴蜀文化的根源是什么?

(2) 中原与巴蜀锣鼓乐乐种文化有哪些异同？请举例说明。

（五）乐种研究的平面与立体文献

建议在该乐种研究文献的梳理时，培养学生乐种专题研究文献的梳理与综述能力，如该乐种的形态文献梳理与综述等。

四、河北讶鼓

（一）名称与乐器组合形式

有关研究文献显示，相关文献曾有迓鼓、讶鼓和砑鼓的记载（直径48厘米，高20厘米），但它们能指的都是宋代遗存在河北磁州汉族的一种民间舞蹈；所指的也是民间打击乐乐种；而实际特指的是一种膜鸣打击乐器讶鼓（挂在胸前用双槌敲击）。磁县民间的传说，该乐种源于古战场擂鼓助战，后演变成宫廷娱乐活动又传入民间。因为讶鼓的演奏声响具有电闪雷鸣的效果，所以，老百姓就用击奏讶鼓求雨、贺雨。随着历史的发展，讶鼓就逐渐演化成现在的一种汉族民间娱乐活动形式，成为一种独特的锣鼓乐乐种。为此，讶鼓在学术上应该有三层含义，即特指讶鼓乐器，所指讶鼓点（乐曲），能指讶鼓乐队，能指乐队时也可称为打讶鼓的。

（二）文化背景与功能

虽然研究文献呈示的讶鼓产生于宋代，但是，考古界从磁县古墓出土文物中的击鼓俑上断定，磁县的讶鼓在南北朝时期的东魏就已经存在，并且一直流传在河北南部和河南北部。其乐种的乐器组合形式基本可以分为：一人讶鼓独奏，两人讶鼓组合，众人讶鼓齐奏三种。

河北省磁县地处河北南部，古属燕赵重镇，现今为四省交汇地。这里不仅物产丰饶，交通便利，而且文化底蕴深厚悠久。历史上各个时空中，都有值得考究的文化遗迹。譬如，公元前六千多年的仰韶文化，殷商时期的七垣遗址，战国时期的讲武城，东魏南北朝时期的古墓群，宋元时期的磁州窑，明清时期的讶鼓，海上丝绸之路的最早瓷器的产地都出自这里。

（三）代表乐队与器乐文献

由于讶鼓既可以一个人独奏表演，也可以两个人对奏或和众多跑锥子配合齐奏，

所以,代表乐队也不固定。然而,磁县兴仁街讶鼓队应该是新中国成立后比较活跃的代表乐队。讶鼓传统文献有72套之多,但传承下来的只有20余套。《魏书》记载的《一字长蛇》《四门斗地》《铁龙阵》《八卦阵》《九曲连环》《十面埋伏》等曲目总计有23个战阵法,都是以耀兵仪式和作战方式为主要表演内容的,也都是用讶鼓演奏的。

(四) 考量问题

(1) 纯革类乐器乐种的文化价值是什么?

(2) 鼓与战争题材总是能够联系在一起的缘由是什么?

(五) 乐种研究的平面与立体文献

建议在对该乐种的文献梳理时,培养对乐种存见和文化背景研究文献进行综述的能力。

五、山东博山锣鼓

(一) 名称与乐器组合形式

博山锣鼓因为广泛流传在山东博山城乡而得名,属于锣鼓乐乐种。其曲式属于结构完整的锣鼓段曲牌连缀体,既可伴奏,也可作为独立演奏形式,在各种节庆假日的民俗活动中进行表演。传说中的博山锣鼓是博山县颜神镇李家窑村的袁、孟两家在清朝初期从外地引入的乐种,所以至少已有300多年的历史。在这长期的发展历程中,民间艺术家们把锣鼓演奏技术与当地传统表演艺术形式有机地结合在一起,创造出了前奏(厦檐头)、间奏(连鼓)、尾奏(刹鼓)的乐种结构形式,并以此区别于其他不同乐种。其乐器组合形式如下:

传统组合形式:大鼓(2面)、苏锣、中铙(2对)、小铙(2对)、点锣,共11人演奏。

现代组合形式:

单鼓组合(36人):大鼓(1面)、苏锣(8面)、手锣(6面)、点锣(1面)、大钹(4对)、铙(6对)、镲(4对)、碰铃(6对)。

双鼓组合(41人):大鼓(2面)、苏锣(12~14面)、手锣(6面)、点锣(1面)、大钹(4对)、铙(6对)、镲(4对)、碰铃(6对)。

在演奏艺术上,博山锣鼓继承了中国打击乐的击法。以鼓为例,在敲击时,除了在力度上的变化之外,还常常通过击打鼓边、鼓帮和鼓心等不同部位,以及滚锤、双

锤、点锤、擦锤等不同演奏手法的变换,并巧妙地运用领奏、交替、重叠等艺术手段,构成了该乐种独特的和色形态特征。

(二) 文化背景与功能

博山锣鼓属于清锣鼓乐种,这在鲁中地区是少见的。因此,其生成和发展的文化内涵,不仅与齐鲁大地深厚的文化背景有着不可分割的联系,也与鲁中地区的区域文化背景有着独特的关系。该乐种有着深厚的历史根基,音乐个性鲜明,有着独特的艺术魅力,并能够顺应时代发展,是博山及周边地区的文化象征。

(三) 代表乐队与器乐文献

1985年至今,30多年来,有关博山锣鼓的研究文献,通过中国知网、读秀知识库、万方数据库等网络搜索平台,图书馆馆藏资源、中国国家数字图书馆等途径,共搜集论文类11篇,著作类6本,工具书类1部。

(四) 考量问题

(1) 博山锣鼓的乐器组合形式有哪些?
(2) 其文化根源主要是什么?请梳理相关文化背景。

(五) 乐种研究的平面与立体文献

阎水村:《淄博民间锣鼓》,济南:山东友谊出版社,1995。

六、天津法鼓

(一) 名称与乐器组合形式

天津法鼓能指的是该地区的一种民间舞蹈,所指的是一种舞蹈锣鼓的乐种形式。其乐器组合形式是:鼓、钹、铙、铛、铬。

基本组合:鼓(1面)、铛(4副)、铬(4副)、钹(6~7对)、铙(6~7对)。

排列如下:

　　　　　铬(4副)　　铛(4副)
　钹(6~7对)　　鼓　　铙(6~7对)

表演形式如下:

哨鼓:鼓手击3次"咚、咚、咚、咚咚咚咚……"力度渐弱,速度渐快。

开:头钹双手扬钹连击4下(其他表演者手拿双钹,双脚外八字站立,安详肃穆,目视前方)。

奏:全体表演者按照头钹节奏合奏。

(二) 文化背景与功能

佛教中所指的法鼓原本是在法堂上做法事时用的鼓。然而,相关学术研究却表明:法鼓实际能指的是僧、道做法事时演奏的音乐,这一乐种形式传入民间后,与民间创作的鼓牌子曲相互融合,所以,现在流行的鼓曲都富有鲜明的地方色彩。另一个说法是,天津法鼓传入民间和李自成的胜败还有关系。传说中的李自成转战各地取得胜利后,经常命人奏法鼓欢庆胜利。当年,他败走北京以后,其部队中的鼓手大部分散落在津门民间,闲暇时击鼓自娱而深受民众喜爱,逐渐成为一种民间娱乐形式。不管怎样,我们至少可以判断,天津法鼓作为民间乐种形式,在天津至少已有300多年的历史。现存的天津法鼓早就没有宗教色彩,因为法鼓从民间传承伊始,就是每年的节庆假日以及各种民俗活动不可或缺的乐种形式。甚至在清末民初天津法鼓发展的繁盛时期,仅天津市内就有130多个道法鼓会。其中,庆音法鼓銮驾老会以及杨家庄永音法鼓老会,据考证应该是现存天津最古老的两个传统民间法鼓会。这两个法鼓会音乐的共同特征是分为文场和武场。

文场的组合主要包括(主要是成双成对的道具):字画软对、字画硬对、茶炊、茶食箱、高照、点心箱、龙梢等。

武场(家什场)的乐器组合主要有:铙、钹、鼓、镲歌、铛铛。

乐器组合在鼓的统领下,如前所述,按着曲谱、词牌各司其职,表演时,钟鼓齐鸣,相得益彰。

(三) 代表乐队与器乐文献

天津法鼓代表乐队有:杨家庄永音法鼓、挂甲寺庆音法鼓和刘园祥音法鼓等。

挂甲寺庆音法鼓銮驾老会。明崇祯皇帝后妃娘娘赐半副銮驾予挂甲寺,挂甲寺人于清雍正九年(1731年)凭此銮驾成立,距今已300多年历史。这是一支集精美道具、高超表演技巧和优美舞蹈动作为一体的法鼓老会。

天津市河西区挂甲寺街杨家庄的永音法鼓会,始建于清乾隆年间,当时是只有40人左右的表演团体,文场与武场的配置一点也不含糊。文场的主要配置是:肩挑的挑担:茶炊、点心箱、龙梢、衣饰箱;武场的乐器组合是:大鼓、钹、铙等乐器。他们文场的

配置和其他法鼓会没有区别,每件配置都是成双成对;武场的曲牌也不含糊,所奏法鼓曲牌都是传统的看家曲牌,如《四时如意》《富贵图》《对联》《绣球》《阴阳鱼》《八卦图》等。表演动作讲究左右开弓、海底捞月、上下翻飞、缠头裹脑等传统功夫。

刘园祥音法鼓会始建于清道光年间,据说曾经是"娘娘"出巡时前面的仪仗队,其中前彩部分,就是后来的文场,其编配是:大门旗(2面)高照、软对、硬对、灯牌、圆笼、八角盒、衣箱、茶桶、茶炊、风灯等;而紧随其后的乐队部分,就是后来的武场,其乐器组合是:鼓、钹、铙、镲、铛铛、大图、九莲灯等。该会传统上有10套歌谱,现只剩5套。

学术界的共识是,天津法鼓乐曲的曲式结构是曲牌连缀体,局内人称其为"鼓套子",每套都有半个小时左右的演奏时间,共有《阴阳鱼》《相子》《龙戏珠》等30多个常用曲牌。也有每个鼓会都会共同演奏的曲牌,如《摇鼓通》《绣球》《龙须》《叫门》《对联》《富贵图》《上擂》《老河西》等数十个曲牌。

现存的器乐曲谱文献还有:《开钹》《首品》《收点》《哨鼓》《阴鼓》《反鼓》《拔洞子》《长行点》《凤凰单展翅》等。

(四) 考量问题

(1) 申遗现象说明了什么?

(2) 申遗能否促进区域乐种文化的保护与发展?

(五) 乐种研究的平面与立体文献

曹宏凯:《21世纪天津法鼓现状考察略论》,中国音乐,2008(3)。

第八章

钟鼓之乐乐种(二)丝竹锣鼓

丝类乐器在传统上能指的是弹拨和拉奏乐器,所指的是丝弦类乐器,而实际上在我国宋代以前,丝类乐器特指的只能是弹拨的丝类乐器。竹类乐器能指的是以竹制作的乐器,所指的是竹类吹奏乐器。丝竹锣鼓即吹、拉、弹奏乐器与击奏乐器的组合乐种。然而,传统意义上能指的丝竹锣鼓常常并不是专门的吹拉弹打乐器组合,有时是锣鼓乐、吹打乐(有时也是鼓吹乐)和丝竹锣鼓的有机结合体。

最早记载的乐器组合如下:

(1) 春秋战国时期《诗经·小雅》中记载:鼓、琴、瑟。

(2) 湖南长沙浏城桥一号墓(春秋战国时期):瑟、鼓、笙。

(3) 战国时期的李斯《谏逐客书》中记载:击瓮、叩缶、弹筝。

(4) 湖北江陵枣林铺一号墓出土战国时期的:鼓、瑟、笙。

(5) 浙江绍兴306号战国墓(战国时期):鼓、笙、瑟、筑。

(6) 湖北江陵天星观楚墓(春秋时期):钟、磬、瑟、笙。

(7)《尚书·益稷》(原始乐舞《韶》之乐队):鸣球(磬)、搏拊、琴、瑟、笙、镛、柷、敔(yu)。

(8)《穆天子传》(春秋时期):琴、瑟、竽、籥(箫)、龠、筦(管)、鼓、建鼓、钟。

(9)《周礼·春官·大司乐》中记载:"正乐县之位,王宫县、诸侯轩县、卿大夫判县、士特县"钟磬之乐(雅乐亦即各项礼仪音乐):钟、磬、鼓、柷、敔、排箫、篪、埙、笙、琴、瑟(八音乐器)。

现代存见乐种举例如下。

一、潮州大锣鼓

无固定音高的锣鼓乐器:大鼓、斗锣、深波、苏锣、钹、镲、钦仔、亢锣、月锣、摇板。
有固定音高的丝竹乐器:唢呐、笛、椰胡、秦琴、三弦、扬琴、月琴。

(一)名称和乐器组合形式

在广东潮汕地区,潮州大锣鼓是由锣鼓乐和民族管弦乐组合起来的一个乐种,是

岭南音乐三大乐种之首,是深受潮汕人喜爱并在国际上有着较大影响的区域乐种文化。

乐器组合形式如下:

吹奏乐器:唢呐、笛等。

拉奏乐器:椰胡等。

弹奏乐器:秦琴、三弦、月琴、扬琴。

击奏乐器:大鼓、苏锣、大斗锣、亢锣、月锣、深波锣、大小钹、音钟、镲、钦仔锣、摇板。

(二) 文化背景与功能

可以如此说:有潮汕人的地方,就有潮州大锣鼓。无论是在国内还是在海外,该乐种是潮汕人节庆假日以及民俗活动中不可或缺的重要组成部分。

经学术界考证,这一乐种形式原本是古中原文化的一个鼓吹乐乐种,在中原主要承担宫廷鼓吹乐的功能。有关文献记载,唐宪宗时,从北方南迁到现在潮汕地区的中原人,也就是后来的潮汕人,同时把这个鼓吹乐种带了过去,经过长期的演变发展后,终于在宋代形成了独特的乐种文化形式。

潮州大锣鼓起源伊始是纯打击乐器演奏而没加任何吹奏和拉弦乐器的清锣鼓形式,即大鼓、四面锣、大钹(2对)(四锣二钹),但随着乐种的不断发展,增加了吹奏乐器唢呐和部分弦乐器等。

从乐器组合中我们不难看到,大鼓是乐队的核心,大鼓手既是乐队的指挥,又是乐队的主奏;而后来加入唢呐和弦乐器后,唢呐也成为领奏乐器。如此音响搭配,西方人称它是东方的交响乐也就不足为怪了。

(三) 代表乐队与器乐文献

潮州大锣鼓的乐器组合形式有长行套曲锣鼓与牌子套锣鼓(又称套曲锣鼓)两种。

长行套曲锣鼓又分为二板套曲和三牌套曲两种,乐器领奏者在民间"游神赛会"上,即兴选择行进类鼓点、民间小调和传统小曲进行演奏。其乐器组合编制是:唢呐、苏鼓仔、钹仔、月锣;一般是游行时专用,只演奏单个曲牌子。

牌子套(套曲锣鼓)锣鼓都是表演传统曲牌套曲,它主要以南下的戏种如正字、白字、外江戏、弋阳、昆腔等戏曲曲牌、鼓点为主,按照剧情故事和民间传统故事情节形成并传承下来的十八套牌子套曲。其乐器组合,称为牌子套或套曲锣鼓,一般是坐定

演奏。因为乐器组合的编制不同,又可分为文套、武套和文武混合三种类型。

文套类主要表演的是古代宫廷才子佳人和民间神话传说内容。其乐器组合主要是:唢呐、小锣鼓,代表器乐曲是《陈春生告官》《天官赐福》(外江扮仙)《十仙蟠桃会》(扮仙子)《苏秦六国封相》(扮大仙)《掷钗》《抛网捕鱼》《春满渔港》《双咬鹅》等。邱猴尚等是文套乐种的代表性人物。

武套类主要表演历史性英雄人物在古战场上气势磅礴的故事情节。其乐器组合是:大唢呐、大锣鼓,代表器乐曲有《薛刚祭坟》《关公过五关》《大战三利溪》《岳飞大战牛头山》《黄飞虎反朝歌》《秦琼倒铜旗》和《喜送丰收粮》等。

文武混合类表演的既有文套类细腻复杂的生活情趣故事情节和场景表现,又有塑造历史人物和古代战争故事交错的描写。代表套曲曲目有《吴汉兴师》《瓦岗起义》《杨门女将》《洪迈追舟》《十八寡妇征西番》等。

(四)考量问题

(1)潮州大锣鼓乐器组合的丝竹乐器和击奏乐器有哪些?
(2)潮州大锣鼓乐种的文化特征有哪些?

(五)乐种研究的平面与立体文献

李湘:《潮州大锣鼓与潮州民俗文化》,潮州广播电视大学,2013。

二、十番锣鼓

丝竹乐器:二胡、板胡、笛、笙、箫、长尖。
锣鼓乐器:云锣、大锣、喜锣、七钹、拍板、梆子、木鱼、碰铃。

(一)名称与乐器组合形式

梳理前人研究的文献我们不难发现,关于十番锣鼓的名称原本所指的是闽、鄂、皖以及江浙地区的民间鼓乐乐种,并在不同历史时空中,有着诸多不同称谓,譬如十番、十番鼓、十番箫鼓、十番笛鼓、梵音、十不闲、十样景、吹打、苏南吹打等。在这里,之所以将十番锣鼓列为能指的丝竹锣鼓乐种范畴,主要依据以下缘由:

1. 从严格意义上讲,能指的十番锣鼓中的十番有多重含义,其中内涵之一就是,多种乐器组合形式,因此,在我国能指的十番乐种中,十番锣鼓并非所指的是锣鼓乐或者吹打乐乐种,而是根据其乐器组合的不同,分为清锣鼓、吹打锣鼓和丝竹锣鼓三

大类。其中,清锣鼓是纯击奏乐器组合,吹打乐或吹打锣鼓的乐器组合是击奏乐器和吹奏乐器的组合,丝竹锣鼓的乐器组合是丝竹乐器与击奏乐器的组合演奏。为此,具体组合形式可以罗列如下:

(1) 清锣鼓(也称素锣鼓)的乐器组合有粗、细之分。

A. 粗锣鼓:大锣、喜锣、七钹、云锣、双磬、同鼓、板鼓、拍板、小木鱼。

B. 细锣鼓:大锣、喜锣、中锣、春锣、内锣、铴锣、云锣、双磬、七钹、小钹、大钹、同鼓、板鼓、拍板、小木鱼。

(2) 吹打锣鼓。

A. 吹奏乐器:笛、笙、箫。

B. 打击乐器:大锣、马锣、齐钹、内锣、春锣、铴锣、大钹、小钹、同鼓、板鼓、木鱼、梆子等。

(3) 丝竹锣鼓大体上可分为:笙吹锣鼓、笛吹锣鼓、粗细丝竹锣鼓(古称鸳鸯拍)三种。

A. 笙吹锣鼓乐器组合形式如下:

吹奏乐器:笙(主奏乐器)、箫。

拉弦乐器:二胡(托音二胡)、板胡。

弹弦乐器:三弦、琵琶、月琴。

打击乐器:分粗锣鼓和细锣鼓两种编制。

代表曲目如:《阴送》(粗锣鼓)《寿庭侯》(细锣鼓)等。

B. 笛吹锣鼓乐器组合形式如下:

吹奏乐器:曲笛(主奏乐器)、梆笛(主奏乐器)、笙、箫。

拉弦乐器:二胡(托音二胡)、板胡。

弹弦乐器:三弦、琵琶、月琴。

打击乐器:粗锣鼓组合。

C. 粗细丝竹锣鼓组合形式如下:

吹奏乐器:曲笛、梆笛、笙、箫、大唢呐、小唢呐、招军(又叫长尖)。

拉弦乐器:二胡(托音二胡)、板胡。

弹弦乐器:三弦、琵琶、月琴。

打击乐器:分粗锣鼓和细锣鼓两种编制。

2. 十番锣鼓的曲式结构比较固定,常常是锣鼓段、锣鼓牌子、丝竹乐段的固定程式,三者要么交替进行,要么就是重叠进行。其中的清锣鼓段落曲式结构一般都是锣鼓牌子的连缀体,如苏南吹打锣鼓中属于清锣鼓(粗)乐段的《十八六四二》,其连缀结

构形式如下：

《急急风》+《求头》+《七记音》+《细走马》+《十八六四二》（变奏三次）+《鱼合八》+《细走马》+《金橄榄》+《急急风》+《螺丝结顶》。

再如，笛吹粗锣鼓曲《万花灯》的曲式结构形式如下：

锣鼓《急急风》+旋律《万花灯》+锣鼓《急急风》+旋律《小桃红》+锣鼓《细走马》+锣鼓与旋律交错进行的《大四段》（变奏三次）+旋律《春景》+锣鼓《细走马》+锣鼓《蛇脱壳》+旋律《把花灯》+锣鼓《细走马》+锣鼓与旋律交错进行的《小四段》+旋律《呀》+锣鼓《细走马》+锣鼓《急急风》+锣鼓《螺丝结顶》。

3. 十番锣鼓中的清锣鼓，虽然按一三五七的数列规范程式组合成乐节、乐句和乐段，但大四段（清锣鼓与丝竹锣鼓相间组成的主要段落，必须变奏四次）的结构特质已经成为十番锣鼓结构的主要标志。可以参照分析传统曲目《万家欢》《小桃红》《划龙船》《喜遇元宵》等。

（二）文化背景与功能

文献中记载的十番锣鼓起源于公元 1620 年的万历末年，起初在苏州一带的城乡各地以"堂名"形式存见，"万和堂""荣和堂""多福口""永和堂"等都是传统上比较知名的演奏班子。

然而，实际上，十番锣鼓起初是在宫廷之中盛行，相关文献记载如下：

明朝时的余怀（字澹心，1616 年生）所著《板桥杂记》中提道：万历（1573—1619）末年南京秦淮河一带有游客演奏十番锣鼓。

明代沈德符（1578—1642）在《万历野获编》中记载："又有所谓《十样锦》者，鼓、笛、螺、板、大小钹、钲之属，齐声振响，亦起近年，吴人尤尚之。然不知亦沿正德之旧。"

明代张岱（1597—1689）在《陶庵梦忆》中则称十番锣鼓为"宣传"。

清代叶梦珠在《阅世编》中称十番锣鼓为"十不闲""十番"。

清代钱泳《履园丛话》（1825 年序）载："忆于嘉庆己巳年（1809）七月，余偶在京师，寓近光楼，其地与圆明园相近。景山诸乐部尝演习十番笛。每于月下听之，如云璈叠奏，令人神往。"

由此可见，十番锣鼓在 19 世纪初叶北京宫廷中还是比较盛行的。尤其是清朝的李斗撰写的《扬州画舫录》（1893），更详细地记载了扬州虹桥"歌船"中十番锣鼓乐队的编制特点："十番鼓者，吹双笛，用紧膜，其声最高，谓之闷笛，佐以箫管。管声如人度曲，三弦紧缓与云锣相应，佐以提琴。鼋鼓紧缓与檀板相应，佐以汤锣。众乐齐乃

用单皮鼓,响如裂竹。所谓头如青山峰,手似白雨点,佐以木鱼檀板,以成节奏,此十番鼓也。是乐不用小锣、金锣、铙钹、号筒,只用笛、管、箫、弦、提琴、云锣、汤锣、木鱼、檀板、大鼓十种。故名十番鼓,番者更番之谓……是乐前明已有之。"

（三）代表乐队与器乐文献

1. 沔阳十番

沔阳十番起源于明代,宗教民间皆用。又有仙桃十样锦、十番锣鼓、七星点子、清音、细乐、星当昌（昌读访）、襄河吹打等不同称谓。有笛吹十番和笙吹十番两种组合形式。局内人因为常用的击奏乐器组合音色规律,一般将组合乐器列成这样:打、堆、各、七、浪、星、当、昌,吹管乐器笛、箫、唢呐、笙。

实际的乐器组合情况如下:

笛吹十番:曲笛四支、背鼓一个（板鼓、堂鼓各一、方木梆子）、拍板、单星（铃）、小当锣、低锣、小钹、马锣、小锣等。

十样锦的乐器组合形式如下:

婚庆场合用:

击奏乐器:堂鼓、十样锦、小京钹、中虎音锣、小锣、马锣、响木。

吹奏乐器:笛子（4支）、唢呐（1支）。

白喜事场合用:

击奏乐器:大鼓十样锦、小京钹、中虎音锣、小锣、马锣、响木。

吹奏乐器:曲笛（4）、中音唢呐（1）、笙。

十样锦,也叫十不闲,实际就是将锣鼓镲板梆铃等击奏乐器,用一个架子组合成一件乐器,由一个人演奏的综合乐器的名称,也有人称其为中国的架子鼓。

2. 祁门十番锣鼓

祁门十番锣鼓是祁门地区的区域乐种文化,其特点是:击奏乐器音色完全不同,曲牌与锣鼓牌相互连接成套曲,唢呐与丝竹和色演奏。其乐器组合形式如下:

吹奏乐器:小唢呐、横笛（2支）。

击奏乐器:桶鼓、边鼓、大锣、小锣、云锣、大钹、小钹。

代表器乐文献有:《清风摇月》《游龙戏水》等。

3. 楚州十番锣鼓

楚州十番锣鼓又称武昆。传说是因为有个叫孙敏卿的人,在清道光年间把昆曲音乐加进锣鼓乐中整理而成。在此意义上可以说,楚州十番锣鼓是和声性乐种,因为他把楚州十番锣鼓分声部加以区分:

第一声部是器乐曲;第二声部是唱腔;第三声部是打击乐。

楚州十番锣鼓的器乐曲旋律优美,既有着浓郁的古曲韵味,又有着唱词健康向上的唱腔。三个声部主要靠音色的不同,演绎着相同的音高和节奏,呈现的是中国传统音乐独有和色追求的审美文化深层次结构。

楚州现在最有名的代表乐队要数粮安堂,其次是行安堂,演奏人员由小生意人和手艺人组成。每年农历四月二十八日和农历五月初一,各个堂子都会集结成队地走街串巷,到东岳庙打擂台比赛,深受当地人民喜爱。一般的乐器组合形式如下:

吹奏乐器:笙(2支)、竹笛(2支)、竹管(2支)、箫(2支)。

拉奏乐器:二胡(2把)、京胡(2把)。

弹奏乐器:琵琶。

打击乐器:大锣、小锣、铴锣、碰铃、班鼓、堂鼓、呆筒、拍板、木鱼。

有坐式和走动式两种演奏形式。其中,坐式演奏一般属于艺人们自娱自乐的演奏形式。而走动式演奏则由8人抬着大轿子行走,艺人们在轿子上身穿长袍、戴礼帽演奏。

4. 池州十番锣鼓

池州十番锣鼓,又称一枝香。原本特指的是,属于青阳腔系的曲牌体结构,亦即长捶+坐捶+落捶+尖捶+拗捶+文三捶+文五捶+顺三捶+三鞭马+急急风+阴捶+扭丝等十多种,现在所指乐种的乐器组合形式如下:

击奏乐器:铜锣、皮鼓、脆鼓、大钹、小钹、云板。

吹奏乐器:横笛、喇叭、唢呐。

人声:带词唱腔。

代表性器乐文献有:《四朝元》《倒挂八哥》《浪淘沙》《鹧鸪天》《喜鹊登枝》《皂绿袍》《蜻蜓点水》等50多个曲牌。

(四)考量问题

(1)十番锣鼓的分类原则是什么?

(2)十番概念的内涵和外延是什么?

(五)乐种研究的平面与立体文献

十番锣鼓,平面文献有40部,著作1部,无立体文献。

第九章

丝竹之乐乐种（一）弦索乐

弦索,早期特指的是乐器上的弦,是弦乐器的总称。也可以所指金元以来的北曲,这里能指的是以丝弦乐器组合的合奏乐种。对文献梳理后可做如下解释：

1. 专门指代弦乐器上的弦,特指弦乐器

唐代元稹在《连昌宫词》中说:"夜半月高弦索鸣,贺老琵琶定场屋。"唐代顾云也在其《池阳醉歌赠匡庐处士姚岩杰》诗中提道:"弦索紧快管声脆,急曲碎拍声相连。"老一辈无产阶级革命家陈毅在他《颐和园五一春游纪盛》诗中说:"箫笛弦索齐奏,气球直於苍穹。"这些文献里所说的弦索都是特指的弦乐器。

2. 北曲

丝弦乐器给北方的戏曲和曲艺伴奏应该是从金元时期开始的,故文献记载中,也是有用弦索指代北曲的。例如,金代的董解元将自己的《西厢记诸宫调》也称为《弦索西厢》。明代的沈宠绥也有《弦索辨讹》三卷。清代的王夫之在《读四书大全说·孟子·离娄上》中也说:"于今世俗之乐,则南以拍板,北以弦索。"清代的二石生在《十洲春语》卷三中提道:"数年以来,如双珠之昆腔,润宝之弦索,并有盛名。"而现代的姚华在其《论文后编·目录中》也说道:"明清两朝,南曲为盛,中清以后,曲就衰微。其行世者,鼓辞弦索诸调,声益变而辞益纷。"

3. 能指的弹奏弦乐乐种

有关文献记载如下:宋代的苏轼在《虢国夫人夜游图》诗中说:"宫中羯鼓催花柳,玉奴弦索花奴手。"明代的沈德符在《万历野获编·词曲·弦索入曲》中提道:"予幼时,犹见老乐工二三人,其歌童也俱善弦索,今绝响矣。"清代的蒲松龄在《聊斋志异·巩仙》中也提道:"惠雅善歌,弦索倾一时。"

现在的弦索乐概念内涵,原本所指的是流行于北方、南方和中原地区的丝弦乐种,还有古乐、细乐、雅乐、弦乐、弦诗、细乐诸多称谓,如北京的弦索十三套、河南的板头曲、山东的碰八板、云南洞泾音乐细乐、广东的潮州细乐等。常用的乐器有:筝+琵琶+扬琴+三弦+胡琴等。虽然不同区域的弦索乐都表现出不同区域的乐种文化特征,但它们的共同之处也是非常明显的,如乐曲音调、乐器组合、演奏形式以及曲式结构等。再如,乐曲为套曲形式,多由六十八板的八板体短小乐曲构成,节奏严密有致。

每件乐器都有自己独立演奏的特色,各乐器配合默契,层次分明。有关文献研究显示,一些自元明清时期一直流传的曲牌,诸如《山坡羊》、《木兰花慢》、《驻云飞》、《锁南枝》等大量的弦索乐俗曲小令,虽然主要流行在山东省菏泽市郓城县、鄄城县和牡丹区,并具有深厚的区域文化特征,但其中仍然渗透着弦索乐共有的本质特性,那就是八板结构模式。菏泽弦索乐有古曲十大套,每一套均是八板体的套曲形式,民间俗称碰八板。每个曲子的八个乐句各有八板,全曲另加四板的结构形式,而被称为六十八板。民间艺人们说,六十八板是先人们根据《周易》六十四卦加上春、夏、秋、冬四季制定的,其旋律音调优雅柔美,既有古色古香的风格,又有鲜明的地方色彩。如菏泽地区的弦索乐乐器组合是:筝+扬琴+琵琶+如意勾+坠琴+擂琴等丝弦乐器合乐演奏,有时组合只有:筝+扬琴,或:筝+扬琴+琵琶,亦有:加软弓二胡或加坠胡等,乐器组合形式灵活多样,演奏乐器可增可减,这些特征也是其他弦索乐种所共有的。

再如:

弦索十三套中的《十六板》《合欢令》《琴音板》《清音串》等13首乐曲,每个乐器组合都不相同。

山东碰八板中的《大板第一》中各个曲牌是如下分工的:

《汉宫秋月》曲牌用筝演奏,《满洲乐》曲牌用扬琴演奏,《丹浙》曲牌用胡琴演奏,《双凤齐鸣》曲牌用琵琶演奏。

《大板第二》的各个曲牌分工如下:

《美女思乡》曲牌用筝演奏,《满洲词》曲牌用扬琴演奏,《满洲词》曲牌用胡琴演奏,《文姬思汉》曲牌用琵琶演奏。

《大板第三》的各个曲牌分工如下:

《莺啭黄鹂》曲牌用筝演奏,《天下同》曲牌用扬琴演奏,《天下同》曲牌也用胡琴演奏,《夜撞金钟》曲牌用琵琶演奏。

《大板第四》的各个曲牌分工如下:

《琴韵》曲牌用筝演奏,《流水》曲牌用扬琴演奏,《红娘巧辩》曲牌用胡琴演奏,《鸾凤争巢》曲牌用琵琶演奏。

河南板头曲中的《打雁》《小飞舞》《和番》《思乡》曲牌,以及潮州细乐中的《大八板》《昭君怨》《平沙落雁》《柳青娘》曲牌,都是由不同的乐器或乐器组合完成的。

最早记载的乐器组合如下:

(1)《礼记·乐记》(战国时期):琴、瑟。

(2)嘉峪关汉画像砖墓(汉代):琴、秦汉琵琶、箜篌。

(3)嘉峪关魏晋墓砖壁画:麦积山石窟天宫伎乐队中的乐器组合(魏晋时期):卧

箜篌、竖箜篌。

(4) 龙门石窟莲花洞（北魏）：筝、阮。

(5) 新疆克孜尔石窟画像中南朝、齐时代：五弦琵琶、竖箜篌。

(6) 江苏邗江胡阳墓（汉代）：瑟、五弦琴。

(7) 晋·傅玄《琵琶赋》：筝、筑、箜篌。

现代存见乐种举例如下。

一、弦索备考

（一）名称与乐器组合形式

弦索乐也可称为丝弦乐，能指的是由弦乐器组合的乐种。迄今为止，清代蒙古族文人荣斋编辑的《弦索备考》是中国最早的弦索乐合奏曲谱集，用工尺谱记写，收录十三套以弦乐器为主的合奏乐曲。所以，《弦索备考》实际上所指的就是《弦索十三套》乐谱，这些乐谱文献不仅是我国弦索乐最早的标志性器乐文献，也是研究中国弦索乐乐种比较权威的乐种文化参照，其乐器组合形式如下：

常用的乐器是筝、琵琶、弦子、胡琴，但并非十三套所有曲目这四种乐器都有演奏，也并非所有曲目中只有这四种乐器。演奏十三首乐曲不同的乐器组合如下：

"分谱" 曲名	琵琶谱 （共11首）	弦子谱 （共11首）	筝谱 （共13首）	胡琴谱 （共11首）	工尺谱 （共6首）	《八板》	《竹子》
《合欢令》			√		√		
《将军令》			√		√		
《十六板》	√	√	√	√	√	√	
《琴音板》	√	√	√	√			
《清音串》	√	√	√	√	√		√
《平韵串》	√	√	√	√			
《月儿高》	√	√	√	√			
《琴音月儿高》	√	√	√	√			
《普庵咒》	√	√	√	√			
《海青》	√	√	√	√			
《阳关三叠》	√	√	√	√			
《松青夜游》	√	√	√	√			
《舞名马》	√	√	√	√			

不难看出,十三首乐曲都有筝乐器,而《合欢令》《将军令》两套乐曲没有琵琶、三弦和胡琴三件乐器的分谱。古代文人雅客在演奏这些乐曲时,往往根据心情或当天参与人员即兴增加合奏乐器,六首工尺谱就是为这些乐器所作,它们是原始谱,相较单独的乐器谱来讲没有细致的指法、演奏位置、技巧等说明,只标写了音高、强弱符号。根据编者对工尺字谱曲目中的"注"来看,即兴增加的合奏乐器可以是箫、笛、笙、提琴(中国古代与胡琴类似的一种二弦拉奏乐器)。据《弦索备考》三弦传承者爱新觉罗·毓峘先生所述,《合欢令》与《将军令》曾经在达官显贵和文人阶层中十分流行,人们常常在吉日良辰之日、逸致闲情之时把玩此乐。可众多乐人一起合弹,也可独自弹奏,合弹时"正工调,诸器皆可用",亦即合奏时,可以根据需要,在筝、琵琶、弦子、胡琴、提琴、笛、箫、笙等乐器中进行自由组合。

(二)文化背景与功能

最早研究《弦索备考》的是20世纪50年代的曹安和、简其华先生,他们将其从工尺谱译成国际通用的五线谱,并且更名《弦索十三套》出版发行。1984年,谈龙建与几位音乐学者自发成立了一个《弦索备考》研究小组,他们根据曹安和先生的译谱,将《弦索备考》的全部乐谱演奏出来。自此《弦索备考》中这些古老的合奏曲,均展现在世人面前,真正成为中国民族器乐的活化石。

19世纪初期,荣斋在其原书的序中详细地阐明了他编辑本书的原因,是由于当时的学习者只靠老师当面传授指法,所授皆指法,并无谱册,并且提到虽然书中这十三部乐曲曾经流行一时,但后来玩此器者甚少矣,所以他唯恐这些乐曲失传,故将其记录整理留于后人,其中也具体描述了他向老师样公、隆公等学习的经过。并在序中强调这十三首乐曲皆为今之古曲,可以说明,他当时已经确信十三套乐曲是古曲了。藉此,我们有理由确定:《弦索备考》中的十三首古曲应该是18世纪以前的曲目。这些曲调可能大多来自民间,是真正流行于普通大众的音乐,汇集了当时文人雅客和音乐爱好者的智慧结晶。几百年来传承至今,它们近乎完整地保存了下来,也为现今音乐学者研究当时音乐、乐器、演奏技法提供了很好的参考。

(三)代表乐队与器乐文献

《弦索备考》全书六卷,共有十册,编撰考究而严格,除书前面有嘉庆甲戌年(1814)的序文之外,其他乐谱分册如下:

卷一(第一册)　　　　　　指法,汇谱(即总谱,共列二曲)。
卷二(第二册、第三册)　　琵琶谱十一曲。

卷三（第四册、第五册）	弦子谱（三弦）十一曲。
卷四（第六册、第七册）	胡琴谱十一曲。
卷五（第八册、第九册）	筝谱十三曲。
卷六（第十册）	工尺谱。

字谱（即原始谱）六曲。

《弦索备考》中记录的是乐器化、指法化程度较高的弦索乐器演奏谱。《十六板》和《清音串》是合奏总谱，其他为各个乐器的分谱。分谱既可独奏，也可以合奏，只要曲目相同即可。各乐器之间互不依赖，却又相辅相成。这种合奏形式与西方"配器"形式的合奏音乐不同，显示出我国民族器乐合奏相同旋律、不同音乐色彩的"和色"特征，为现代民族器乐研究、演奏乃至创作都提供了思路。"分谱"中的乐器演奏方式记录特别细致，在民族器乐史料上十分罕见，对研究我国器乐合奏音乐也颇具价值，为此，《弦索备考》也被学界称为弦索乐器谱的活化石。

荣斋在《弦索备考》第一册汇谱中列举了《十六板》与《清音串》两曲。在这两曲中，编者将各乐器的演奏谱详细罗列，制成类似总谱的乐谱。尤为特别的是，在前文列表中，曲目《十六板》中多出《八板》谱，《清音串》中亦多出《竹子》谱，这里的《八板》谱和《竹子》谱指的是另一种曲调。即在琵琶、弦子、胡琴、筝等乐器演奏《十六板》时，《八板》这一乐曲可作为它的"对位"旋律奏出；《清音串》中，各乐器演奏至某一处，亦可加上《竹子》的旋律。原编者在"汇谱"之后注明"此段与前谱实为发明前人的苦心，非敢造作也"等字样，说明这种将两首不同旋律同时进行演奏的音乐形式，并不是他个人创造，而是古人已有的尝试，他只是将其整理。这给我们研究古代器乐合奏带来新的启发，为我们研究我国古代复调赋格器乐形式的形态特征，提供了确凿的乐谱文献依据。

此外，在演奏技法方面，《弦索备考》卷五·筝谱和卷六·工尺谱中均记载了《合欢令》与《将军令》。众所周知，20世纪50年代，山东筝家赵玉斋先生创作的《庆丰年》，其中有个技法是古筝左手参与右手在马子右侧演奏，这种演奏手法被认为是首创。其实，在卷五《将军令》筝谱中是这样注释的："外边弦作尺，红弦数左手勾。"实际上已经说明，古筝的这一演奏技法早在200多年以前就已经被普遍运用了。而在筝谱《平韵串》中也大量运用了现今古筝已失传的花指技法。

《弦索备考》对琵琶演奏技法传承的贡献。一般地说，现今业界对琵琶演奏技法的研究，更多的是从明清时期流传的琵琶乐谱开始的。《弦索备考》这个1814年的手抄本出现并被研究后，学术界发现：包括我国历史上出版的第一本琵琶曲集——1818年华秋苹编辑的《华秋苹琵琶谱》在内，在此以后的诸如李芳园1895年编辑出版《南

北派十三套大曲琵琶新谱》、沈肇州1916年编辑出版的《瀛洲古调》等,其中许多演奏技法都与《弦索备考》中琵琶"分谱"所注的演奏技法相同,为此,我们可以有理由相信,《弦索备考》中的琵琶分谱演奏技法的标注,为其以后的琵琶演奏技术的传承,做出了不可磨灭的贡献。

总的来说,《弦索备考》不仅在乐曲编排结构上给现代演奏者、创作者以启发,更是对古筝、琵琶等乐器演奏技法的历史来源予以重新定义,为古筝和琵琶演奏技法的传承研究,提供了重要的史学依据。

(四)考量问题

(1)《弦索备考》是一部极具弦乐器历史价值的合奏曲谱集。它集合了我国百年前文人雅客的音乐智慧结晶。20世纪曹安和、谈龙建、林玲等音乐研究者的发现、发掘、演奏,都为其注入了新的生机与活力。请考量科学、宗教、艺术和文化之间的相互关系是什么?

(2)《弦索备考》的发现,为现代音乐学者研究古代音乐、乐器、演奏技法提供了重要依据,它独特的合奏形式为音乐创作者带来了哪些新的创作思路?乐谱传承与口传心授之间的区别是什么?

(五)乐种研究的推荐文献

荣斋编写,曹安和、简其华译谱,杨荫浏校对,《弦索备考》(六卷,分装14册),北京:人民音乐出版社,1955。

二、河南板头曲

(一)名称与乐器组合形式

据相关文献研究证明,河南板头曲最晚起源于明清时期,最早是以中州古调的名称流传于中原地区乃至全国,这种八板体的器乐曲牌是我国传统音乐的重要组成部分,后来被河南大调曲子吸收,被放在开板演唱前演奏,起到开场静场的效果,故而得到了板头曲这样的名称。板头曲发展成一个独立的器乐乐种,是在逐渐脱离大调曲子以后。板头曲属于弦索乐,因为它使用的乐器与弦索乐的其他乐种(如北京弦索十三套、广东潮州细乐等)类似,古筝、三弦和琵琶等都是主奏乐器,有时也加入手板、扬琴、月琴、曲胡、二胡等其他丝弦乐器。

古筝是我国比较古老的弹拨乐器,在演奏板头曲的时候,技法上有一个特点:"用右手无名指扎桩,通常用大指摇奏,形成颗粒性长音",而且左手指法吟揉颤震也极具特色。此外,演奏的时候手指一定要有力气,这样才能凸显出粗犷泼辣的特质。

三弦作为我国比较古老的弹奏乐器,其音色具有很强的穿透力,因此,在河南板头曲中,三弦既可以演奏旋律,又可以演奏低音。过去为适应唱大调曲子的男声音域,用的是中三弦,常定F或G调,现在因为女声增多,有时也用大三弦,用C或D调。三弦音色鲜明,弹奏时韵味儿十足,很受河南老百姓的喜欢。

琵琶是我国又一件比较古老的弹奏乐器,它善于表达人物最深层次的细腻感情。所以,在演奏中,琵琶常常用空弦与按音的八度对比和填充的演奏手法来丰富旋律线条,加厚旋律听感,河南板头曲的名曲《高山流水》就经常使用该手法。

(二) 文化背景与功能

传统的河南板头曲作为大调曲子(原称鼓子曲)的一个重要组成部分,使用的是曲牌连缀体结构,即曲牌与曲牌连缀构成唱腔的主体,曲牌又以长短句为特征,所以要追本溯源,一定要将板头曲的长短句简单说明一下。长短句兴起于隋唐,南宋词人张炎在《词源》一书中就有这样的描述:"粤自隋唐以来,声诗间为长短句。"大致意思是说从隋唐开始,在诗词歌赋中就多用长短句了。由长短句构成的兴于隋唐的曲子(也就是诗词)后来被广泛运用,并保留在各种艺术形式当中,这其中当然包括河南的大调曲子。宋朝出现的唱赚(包括缠令和缠达)以及元朝的散曲,在河南板头曲中都有保存。明中期大量的人口向城市流动,同时大量民歌也流向城市,并被城市的艺人加工利用,致使明清的民歌和小曲极为流行,而大调曲子就是以此为基础发展变化而来的。

纵观中国历朝历代著名的艺术形式,大多在河南板头曲中运用或者保存,故而,河南板头曲这个乐种确实不愧为瑰宝。

大调曲子推崇高雅大方,相传还崇尚尊礼尚德的儒家孔子,因此大调曲子在当时的地位十分高。而从其中脱离成一个独立乐种的板头曲,在民间音乐中的地位也是相当重要的。

河南板头曲亦属于弦索乐,弦索乐始于宋元时期,丝弦乐乐种作为一种以纯弦乐为演奏乐器的乐种,本身就十分稀少。故板头曲也是一种十分稀少重要的乐种。

传统上,板头曲的演奏形式主要以合奏为主,即在乐队齐奏时,各个乐器随本身的特点加花变奏而成,有时也用轮奏形式。但是由于个中原因,导致现在板头曲多以独奏形式呈现。板头曲在最早独立出来的时候,是有演唱部分的,但是由于文辞过于

矫揉造作,不容易被听众接受,所以经过优胜劣汰,就只剩下纯器乐的形式了。

(三) 代表乐队与器乐文献

板头曲的板式分慢板、中板、快板三种,以慢板和中板为主。慢板和中板相近,一板一眼,也就是2/4的结构,速度是一分钟32~96拍。快板是有板无眼,虽然也是以2/4的记谱,但速度是一分钟96~120拍。

板头曲的调式分宫调式和徵调式两种,宫调式为大多数。而在具体演奏中,却又不拘一格,有的是徵调式开始宫调式结束,有的是徵调式转入宫调式再转回徵调式等。

板头曲的音阶有五声音阶、清乐七声音阶、雅乐七声音阶三类。板头曲的旋律也很独特。比如,商—徵—宫的四度跳进和上下行音阶式的级进等。

(四) 考量问题

(1) 河南板头曲是曾经红极中原乃至全国的"瑰宝",在现今的环境中已经渐趋衰微,甚至濒临消失。那么,我们该如何尽自己所能,来挽救这个"瑰宝"?

(2) 文化发展一定需要政府的扶植吗?

(五) 乐种研究的推荐文献

朱金健:《河南板头曲赏析》,郑州:河南人民出版社,2006。

三、潮州细乐

(一) 名称与乐器组合形式

潮州细乐,顾名思义,所指的是潮州地区细致精雅的音乐,特指的是三弦、琵琶、筝(有时加椰胡和洞箫)组合而成的乐种,是潮州音乐的一个重要乐种。一般来讲,潮州音乐所指的就是广东潮汕地区汉族民间器乐音乐的总称,包括潮州大锣鼓、潮州弦诗、潮阳笛套、庙堂音乐和潮州细乐五大乐种,潮州细乐是其中一大乐种,其乐器组合形式如下:

吹奏乐器:洞箫(有时加)。

拉奏乐器:椰胡(有时加)。

弹奏乐器:三弦、琵琶、筝。

击奏乐器:少部分锣鼓乐器(有时加)。

(二) 文化背景与功能

关于潮州细乐的起源,学术界公认的缘起是从一位潮州音乐前辈开始的。这位前辈的名字叫洪沛臣,1866年生,卒于1916年。洪沛臣年轻时就开始在潮州做古董生意,并因此而经常走南闯北,好乐会友,擅长演奏笙、三弦、琵琶、琴和瑟诸多乐器,并且虚心好学,广拜名师;乐于分享,平易近人,所以,很快就成为潮州音乐的名师。洪沛臣最擅长的乐器是琵琶,潮州细乐的琵琶演奏技术中,有一个叫作"企六催"的独特指法,据考证,就是他创造的。当时还有两位潮州音乐顶级演奏家经常与他一起合奏古调劲套和软套,以及潮州弦诗。这两个音乐家就是擅弹古筝的郑祝三先生和擅弹三弦的陈子栗先生。由于他们都是各种乐器的演奏高手,因此,在他们的合奏中,每个人都可以一方面按照自己乐器的演奏特点,对同一个旋律在音型句法等音乐处理上发挥自己的特点;另一方面也能配合非我乐器的演奏特性,相互衬托、相得益彰。正如郑祝三在他抄传的谱中序道:"余此得与洪沛臣、陈子栗二君合乐,常以琵琶、古筝、三弦则照筝谱工尺弹之,亦得音韵和合,每弹入神,确有妙趣,实与寻常乐谱大有天渊之别","在场观众无不鼓掌称善,众称为三友"。这里的三友所指的不仅是三个人,更特指琵琶、三弦和古筝三件乐器。三件乐器创造性地别具一格的合作,得到了众多局内局外人的认同,于是,他们把各自的分谱记下来给大家分享以后,一个新的组合乐种很快就形成了,这就是潮州细乐。

潮州细乐乐种之所以能够形成,主要缘由如下:

其一,洪沛臣三友经常身体力行地合乐求精,积极探寻三友最佳的合奏模式,这些是创造性地构建新乐种的组合基础。

其二,在得到众人普遍认同的同时,能够及时把三弦、琵琶和古筝的分谱记录下来,给众人分享,取得社会认可,使这一乐种的尽快传播有了可靠的保障。

其三,在取得广大民众认可的同时,他们能够广收门徒,传承技艺,也是这一乐种得以有效延续的必要条件。

纵观上述,潮州细乐被列为潮州音乐的一个重要乐种是有其特殊因素的。

(三) 代表乐队与器乐文献

因为潮州细乐的乐器组合是从特指的三友乐器开始的,亦即琵琶、三弦和古筝的乐器组合,所以,理论上可以判价,凡是以三友乐器为主奏乐器的组合乐队,皆可以视为潮州细乐的代表乐队。因为,只有这种创造性的组合,才能实现"始则江河各流,既

则大海同归"的音乐愿望,达到"协律和声""音韵和合"的音乐目的。

潮州细乐的器乐文献,主要就是古调劲套与软套的传谱,还有潮州弦诗乐的传谱。劲套和软套的概念来源于丝弦乐器的定弦说法。演奏过丝弦乐器的人都知道,丝弦绷得越紧发音就越高,局内人都把这种高音弦叫作硬线,潮州细乐借用此概念,把主要由硬线演奏曲牌连成套的套曲称为硬套;潮州劲字和硬字是相通的,所以硬套也就写成了劲套。很显然,弦越松软,发音就越低的叫作软线,于是,潮州细乐把由软线演奏的曲牌联成套的套曲称为软套。不管怎样称谓,潮州细乐器乐文献的传谱基本是以三友乐器的分谱为主的。

因为在业界有一种说法,潮州细乐的三弦一般是按照古筝工尺谱弹奏的,所以,在潮州细乐的传谱文献中,很少见到三弦的传谱,尤其是在古调软套中更无一例三弦分谱,只在潮州弦诗的细乐传谱中有陈子栗先生的《双飞燕》(三弦劲套)《柳青娘》(头板、拷打、三板全套)(三弦软套)四首特别指法分谱。其余的传谱,不管是劲套软套,还是弦诗,基本都是琵琶和古筝的分谱。

古调劲套,是潮州细乐琵琶谱的首本传谱,习得本谱是学会潮州琵琶的标志。遗憾的是,由于三友是分别授徒传艺的,所以,大同小异的变异性特征在传谱中不可避免。古调劲套全套大概有以下几种:

十二首连成一套的曲牌:《寡妇诉冤》《头板》《二板》《北打》《十八打》《矮子登楼》《锦轮》《全轮》《半轮》《不断流》《双催》《单催》。其中,前六首是不同乐曲连接的相对固定结构,只是《寡妇诉冤》的后半段经常被人运用不同技法反复演奏,从而衍生出《惊跑》《半跑》另外两首曲牌。而古调劲套的后六首,则是由《老八板》变奏而成的不同曲牌,如后六首第四首《不断流》实际应该是《不断六》,是专门用琵琶特殊演奏技法"企六"变奏而成的。亦即,全曲的主旋律在缠弦和老弦上奏出,用子弦空弦音衬托基音。也有人把此曲再变成将主旋律分别在品位上、相位上和用泛音弹奏而成三首曲子。为此,现在见到的十二首传抄本古劲套曲,演奏起来最多可有十六首。后六首的曲名,由于手抄本不同,各种误读和错误在所难免,如顺序不同、曲名错抄等。例如,在不同的抄本中把《全轮》抄成《半轮》或《锦轮》等。更有甚者,把曲牌名《北打》抄成《北斗》、《十八打》抄成《十八拍》等,由于在潮州语言中,打和拍是同音字。于是,有的潮州人干脆就用《胡笳十八拍》来命名潮州细乐的古调劲套。很显然,这也附会得太牵强了。

除上述套曲之外,古调劲套套曲的代表曲牌还有以下几种:

十曲连成一套的《锦上添花》《春晴鸟语》《金龙吐珠》《倒插花》《蜻蜓点水》《平沙落雁》《双娇》《双蝴蝶》《十八菩萨》《混江龙》等。

五曲连成一套的《秋山调》《玉连环》《中八板》《小八板》《八板催》等。

古调软套有：

十一曲连成一套的《小桃花》《昭君怨》《月儿高》《寒鸦戏水》《黄鹂词》《思钗》《美女思情》《串珠帘》《愁江怨》《出水莲》《北雁思归》。

六曲连成一套的《小桃花》《昭君怨》《月儿高》《寒鸦戏水》《黄鹂词》《北雁思归》。

除了古调劲套和古调软套曲牌外，潮州细乐的另一部分代表曲牌还有潮州弦诗曲牌和一些外江乐曲。如《一点金》《五月五》《大八板》《小梁州》《千里缘》《千家灯》《南正宫》《西江月》《北正宫》《中秋月》《思春》《春串》《到春来》《凤求凰》《玉壶美》《浪淘沙》《粉红莲》《柳青娘》《柳摇金》《负米》《虫丝》等。

（四）考量问题

（1）死谱活奏，筝文化的深层次结构是什么？

（2）协律和声，中国和声的审美核心是什么？

（五）乐种研究的推荐文献

陈天国、陈宏、苏妙筝：《中国古乐——潮州细乐》，广州：广东人民出版社，2011。

四、山东碰八板

（一）名称与乐器组合形式

山东碰八板是山东菏泽地区特有的民间乐种，且是一种奇特有趣的复调音乐，属北方传统的弦索乐乐种。其乐器组合形式如下：

拉奏乐器：如意勾（胡琴类乐器）。

弹奏乐器：古筝、扬琴、琵琶。

两件乐器可以演奏，一件乐器也可以演奏，但必须有古筝。

（二）文化背景与功能

有人说，弦索这一名称是源于宋金时期的诸宫调，而独立的弦索乐合奏，最早无疑是清代嘉庆十九年（1814）蒙古族文人音乐家荣斋编纂的《弦索备考》（后又被称为《弦索十三套》），书内用工尺谱记载了乐曲十三套，其所用的伴奏乐器也是以弦索乐

器为主,主要有古筝、琵琶、三弦、胡琴等。这种组合形式,自元、明、清以来在山东及中原地区不断发展,流传下来的诸如《八板》《木兰慢》《驻云飞》《黄莺儿》等小曲,都是以弦索乐器伴奏的,故又名弦索调,或丝弦乐。

以扬琴、琵琶、奚琴、古筝四大件为组合的碰八板,演奏的曲调是相同的八板体乐曲。其中的筝是主奏乐器,它主要流传在菏泽地区的郓城、鄄城一带,这里素有"郓鄄筝琴之乡"的美称,弹筝老少皆宜,蔚然成风,经久不衰。而这里所有演奏的传统古筝曲,皆为八板体(六十八板)结构的标题曲牌。所以,碰八板中的古筝运用了一些独特的技法,强调了自身独有的风格特征,主要表现如下:

1. 关于右手手指的运用

(1) 大指的运用。

A. 往往用大指奏出主要旋律,而以食指和中指作为配合。所以,大指的第一种特殊指法就是摇指。由触弦刚劲有力的大指连续快速托劈而成,这也形成了碰八板中筝演奏的主要特点:颗粒性非常强。实际上,这也是山东筝派的独有特征,尤其是山东筝的传统演奏技术,摇指都是用大拇指小关节为活动部位进行连续快速托劈的。唯有此,才可能演绎出传统山东筝曲的应有风格。

B. 大指运用的第二个特殊指法是所谓的花奏技术,就是以大指连托数弦构成的"下花指",这种花指不仅在旋律中占有完整的拍子和时值,也可以出现在强拍上作为演奏旋律骨干音的主要技术,从而形成了山东筝曲独特的风格特征。

(2) 右手中指的运用。

山东筝有一个"重弹轻随"的传统技术,是指中指与大指相配合而构成的"大勾搭"技术。也就是在演奏山东筝曲的旋律时,一般要求中指先勾,大指后托,因为中指的力度常常稍稍重于大指,所以,局内人将这一技术称为"重弹轻随"。

(3) 食指的运用。

食指主要也是配合大指进行演奏的,局内人称其为"小勾搭",一般在山东筝曲中用得较少。

2. 关于左手手指"滑、按、揉、颤"指法的运用

碰八板中筝的左手指法的特征,也是山东筝左手技术的特征,总体上都体现在"滑奏"和"揉颤"两个方面。其中,滑奏主要是快速的上滑音,揉颤则采用左右手同时弹颤。如此构成了山东筝左手技术区别于其他筝派又一独有特征。

(1) 左手的按与滑指法。

山东筝代表人物之一,沈阳音乐学院赵玉斋先生将山东筝左手的按音技术归纳为"临弦同音奏法",所指的就是双劈、双抹、双托、双勾的特性重按音技法。如此可以

使旋律具有棱角,节奏和音量都能产生跌宕和顿挫,尤其是在慢板时更需如此。而在快板时,虽然主要技术在右手,但左手的快速上滑音与下滑音的按滑音力度等技术就显得尤为重要。如在清角和变宫两音的上滑音程,常常只是小二度,譬如清角音上滑时,实际是从变徵开始滑向徵音的。

(2)左手的揉颤音技术。

通识地说,一般的古筝揉音和颤音技术都是先弹后颤的,但山东筝的揉颤技术,总是运用左手腕关节上下快速抖动的办法,与右手弹奏音共时性地进行揉颤,并由此明显地突出颤音。具体可细分如下:

A. 按颤音,右手先弹,左手按到大二度或小三度后再颤的颤音技术。

B. 点颤音,右手弹奏的同时,左手轻点一下琴弦后马上离开,使瞬间变高的音迅速恢复原音高的颤音技术。

C. 大颤音,右手弹奏的同时,左手用臂部力量进行大幅度颤音技术。

扬琴,实际是我国民族乐器组合乐种中,常用的一件击奏乐器。然而,在传统意识中,无论是杨琴、洋琴还是扬琴,都被毫无顾忌地长期列为弹奏乐器的系列进行对待和使用。在山东碰八板乐器组合中,扬琴也毫不例外地被"弹拨"化了,不仅如此,当然没有经过考究,也就不知什么缘由,扬琴在这里的演奏技术居然只通过一支琴竹来完成,而不用双琴竹演奏。为什么是这样?有人认为,可能是如此演奏,更注重的是横向旋律的发展走向,是为了使旋律更加符合中国传统音乐风格的需要,用双手就会有纵向和声的效果,这与西方和声性音乐没有区别。这是值得探究的学术命题。

碰八板扬琴的技法特点:

碰八板的扬琴演奏者要同时兼板的演奏,届时,左手打板,右手持一支琴竹击琴。只用一支琴竹演奏,这本身就是碰八板扬琴的一大特色。实际上,碰八板扬琴的演奏技术,除了跟腔演奏旋律外,也有诸如弹轮、加花变奏等一些简单的演奏技术。

所谓的弹轮,局内人又叫滚竹,或者颤竹。主要是在四分或八分音符后半拍,或者在唱腔的结尾处,为了丰富音乐效果而即兴发挥的进行短暂的单琴竹轮音,亦即在一根弦上,利用琴竹的弹性,快速密集地敲击。

所谓的加花变奏,就是扬琴在演奏主旋律时,有目的地将旋律骨干音进行变化节奏的加花,使板与琴声的音响丰富多彩。

琵琶,在我国的历史时空中曾经有过比较复杂的发展历程,从乐器学视角看,真正具备我国现代琵琶概念内涵的琵琶乐器,学术界公认的时间最早应该从唐朝开始。然而,据相关文史资料考证,在唐、宋时期山东已有琵琶演奏,并有"南浙北燕"的北派代表人物王心葵(王露)(1878—1921),也是诸城派古琴演奏家的代表。尤其是近现

代以来,山东青岛等大部分地区,琵琶演奏群体日益增大,琵琶演奏家人才辈出,形成了颇具山东风格的琵琶演奏技法特点:

A. 扫和拂的演奏技术都是从两根弦开始的,然后是三根弦和四根弦的顺序,相互区别的是扫是双弹开始弹奏,拂是双挑开始弹奏。扫的技术要求是,右手腕和小臂的动作要随着扫弦数量的增加而变大;而"拂"的技术要求是在第四根弦时,右手的速度和力度都要跟上。

B. 滚奏演奏技术简单地说就是快速地弹挑技法。该技术要求演奏者,一方面手腕转动动作不宜过大,且要稍立;另一方面是手指一定要立起来,用指尖触弦,并运用相应的速度和力度与琴弦垂直进行弹奏。

C. 轮指是琵琶乐器独有的特色演奏技术。该技术要求演奏者手型呈"扇形"、雨伞般的形状,大指跟着每个手指往下方走,每个手指都指向面板,如此奏出"大珠小珠落玉盘"珠圆玉润的颗粒性音色。

如意勾是碰八板组合中的拉奏乐器,实际就是奚琴的山东叫法。在其他乐种中有的也叫胡琴。作为该组合中唯一的拉奏乐器,它承担着歌唱性的旋律,犹如语言声腔再现,运用各种演奏技术,使音乐形象惟妙惟肖,感情细腻形象。其主要演奏技术如下:

A. 如意勾最基本的揉弦技法是滚揉。这种技术要求演奏者一方面将手指第一关节伸直使指面触弦,同时手掌要上提;另一方面在手掌下摆过程中,指尖保持在音位,上下均匀地滚动,发出揉弦音。

B. 先滑音实际就是先倚音的滑音,当然要有上下两种先倚音滑音。后滑音:实际就是后倚音的滑音,当然也有上下两种后倚音的后滑音。一般是以箭头符号表示的。

综上可见,尽管扬琴在碰八板的组合中只用一个琴竹进行旋律演奏,但由于演奏者左手持板击节,右手主奏旋律,所以,其在该乐种组合中实际是领奏和指挥。古筝的演奏技术最为丰富,并带有区域艺术特征,所以,在该乐种组合中处于主奏地位,而琵琶尽管比较古老,却起着配合作用。而如意勾(奚琴),由于发音的歌唱性特质等,在该乐种组合中起合作的作用。

值得强调的是,该乐种演奏套曲时,每到尾声高潮时,都用一种类似复调音乐形式的演奏方法,此部分由筝独立担任一个声部完成尾声和高潮,另外三件乐器分别反复四次自己演奏的乐曲作为主奏的铺垫,直至主奏完成乐曲,形成别具一格的器乐合奏形式。

（三）代表乐队与器乐文献

现代碰八板的器乐文献五线谱与简谱同存。

（四）考量问题

(1) 简述民间乐种发展与上层建筑的关系。
(2) 简述中国和声的观念与方法。

（五）乐种研究的平面与立体文献

王英睿:《"碰八板"研究》,中国艺术研究院硕士论文,2000。

第十章

丝竹之乐乐种(二)丝竹乐(筝瑟之乐)

现在的丝竹乐就是古代的竽瑟之乐乐种体系的一个支脉。丝与竹作为周代八音分类法中(中国乐器母项一级分类)的两大种类,最初丝能指的是丝弦乐器,竹能指的是竹制乐器。因此,从这个源头上说,丝竹乐能指的原本就应该是丝类乐器和竹类乐器的组合乐种,它的古代乐器组合形式,就是竽瑟之乐的所有乐种。这类乐种从有文献记载的瑟与竽组合开始,经历时代的变迁和衍化发展至今,可以所指的丝竹乐乐种,已经非常丰富多彩了。譬如,二人台牌子曲乐队的主要乐器为四胡与笛;江南丝竹乐队中的主要乐器为二胡与笛;广东音乐乐队的主要乐器为粤胡与箫等。最古老的竽瑟丝竹演奏实际是由箫管与琴瑟组成,并且是为歌唱或舞蹈伴奏的;发展成为独立组合乐种后,也用作单独表演和作为宴饮背景音乐。文献中记载的宋元时期,在城乡瓦肆等场合流行着被称为细乐的演出,其主要组合乐器就是丝竹组合的嵇琴与箫、管、声、方响等。可见,此时的拉奏乐器不仅已经出现在丝竹乐中,而且成为丝竹组合的新元素被广泛推崇。

丝竹乐器组合乐种在南方衍化到现在,比较成熟的乐种有:江南丝竹、广东音乐、福建南音、潮州弦诗以及云南丽江的白沙细乐等,然而,这些乐器组合却有着共同的特点:

(1) 小——每个乐种都保留着竽瑟之乐最原始的组合特征,一丝一竹即可成乐。

(2) 轻——音乐风格都比较轻盈、快活。

(3) 细——技术处理上都讲究精益求精。

(4) 雅——音乐在整体上细腻文雅,清润柔美。

很显然,现代的丝竹乐也是将丝弦与竹管乐器相结合来演奏的,但,有时也加上一点轻性、非主奏打击乐器,起点缀作用,尤其在细乐演奏形式中使用。例如,较早期的江南丝竹中常用的合奏乐器如下:

丝弦:二胡、三弦、琵琶、扬琴。

竹管:笛、箫、笙。

击奏乐器(小件打击乐器):鼓、板等。

与此同时,我们不难看出,即使是现代丝竹之乐的丝类乐器,也以二胡为主,而竹

类乐器主要以笛或箫为主。

值得强调的是,丝竹一词,在我国早期又叫"管弦",并且早在《晋书·乐志》中就有"丝竹更相和""凡此诸曲,始皆徒歌,既而被之管弦"的记述。一方面是说,丝竹乐乐种形式是一种比较古老的组合方式;另一方面,这种固定的"管弦"乐队组合方式也并非西方交响乐队的专有名词。因为,在很大程度上,西方管弦乐队翻译到我国才是近现代的事情。

还有需要说明的是,中国传统民族器乐乐种中,丝竹乐与弦索乐是有区分的。弦索是以纯丝弦乐器组合形式演奏的,乐队组合中无任何竹制管乐器。但丝竹乐中的一些乐曲,既可用丝弦组合演奏,也可用丝竹组合演奏;甚至在同一个乐种中,有些乐曲用弦索乐队演奏,另一些乐曲则用丝竹乐队演奏。如广东音乐早期的乐队组合"五架头"属丝竹乐队,而后期的"三件头"(高胡、扬琴、秦琴)则为弦索乐队。所以,直到现在的广东音乐也是弦索乐队和丝竹乐队兼用的。因为两者在诸多方面皆有类似点,所以,目前也有把弦索乐都归于丝竹乐的讲法。

最早记载的乐器组合如下:

(1)《墨子·三辩》(春秋战国时期):筝、瑟。

(2)湖北当阳曹家岗五号墓(战国时期):笙、瑟、铃。

(3)湖北随州擂鼓墩曾侯乙墓(战国时期):编钟、编磬、瑟、十弦琴、五弦琴、笛、笙、排箫、建鼓、有柄小鼓。

现代存见乐种举例如下。

一、江南丝竹

(一)名称与乐器组合形式

有关文献研究证明,江南丝竹一词并非我国古代就有,江南所指的是新中国成立后的长江三角洲地区,也就是长江下游东端的三角洲区域。这种行政区划应该是新中国成立以后的事情,所以,江南丝竹乐种的命名,应该是1949年以后的事。然而,丝竹一词的出现,最早可以追溯到先秦时期的典籍记载,《礼记·乐记》第九中就有:"金石丝竹,乐之器也",而作为组合形式乐种概念出现最早的,就应该是汉代与鼓吹乐乐种相对应的《晋书·乐志》中的"丝竹更相和,执节者歌"的丝竹乐器组合形式。然而,可以肯定的是,唐代宫廷文献记载,这一组合形式的丝类乐器,仅仅限于弹奏丝弦乐器类别。而文献记载有拉奏乐器加入丝弦乐器组合的,则是宋代"清乐"和"细乐"

两种独立的丝弦乐器组合演出形式出现以后的事情。实际上,此时的"丝竹乐"组合也加进了嵇琴等拉奏乐器。现代的丝竹乐乐器组合形式基本如下:

吹奏乐器:曲笛、洞箫。

拉奏乐器:二胡。

弹奏乐器:琵琶、三弦。

击奏乐器:扬琴和一些打击乐器。

亦可以如下分类:

丝:拉奏乐器的二胡、中胡、京胡(个别乐队加)、板胡(个别乐队加);弹弦乐器的琵琶、三弦、扬琴、秦琴等。

竹:笛、箫、笙。

其他:板、板鼓、碰铃、碟子(个别乐队加)。

(二) 文化背景与功能

前面已经说到,江南丝竹的名称应是新中国成立以后的事,然而,现代一些研究者继续对这个命题进行探寻,并试图从器乐本体中找到新的答案。诸如,有观点认为,江南丝竹八大名曲之《行街四合》原板《三六》《云庆》与1860年(清咸丰庚申年)《秘传鞠氏琵琶谱》手抄本中的《四合》有着千丝万缕的联系,并因此断定"江南丝竹"名称产生的年代可以追溯到1860年以前。诸如此类的研究和争论较多。再如,有的学者将新中国成立前近代传统上的文明雅集、清平社、钧天社等清客串(清音班)与丝竹班等,当作江南丝竹名称起源的依据。笔者的观点是:第一,江南丝竹这一乐种的名称定位是中华人民共和国成立以后的事情,在此之前,这一乐种的名称在历史上应该曾经包括上述各种称谓的丝竹乐器组合名称,而且,截至目前还没有发现新中国成立以前有"江南丝竹"这一名称的文献记载,包括附有与现在江南丝竹《虞舜熏风曲》(俗名老八板)和《梅花三弄》(俗名三落)等曲谱相同的李芳园1895年编的《南北派十三套大曲琵琶新谱》,也没有"江南丝竹"名称的出现。对此,建议有兴趣的学生可以做一个专题——"江南丝竹"名称考。第二,一个乐种的形成,一定溯源于历史上的传统痕迹或者是轨迹,江南丝竹乐种的形成也不例外,无论从乐器组合形式到器乐形态本体,还是从乐种的载体——乐社组织的名称,到乐种时空定位时的具象表征,江南丝竹名称的形成必然具有其独有的多层面内在发展规律。为此,我们只有多视角地解析江南丝竹名称的文化深层次结构,才能达到书写民族音乐文化的目的。

从江南丝竹本体的音乐形态上分析,由于这一乐种从产生的最原始状态就是伴奏组合形式,尤其是宋元之后拉奏乐器介入组合,主要是给戏曲、说唱做伴奏,因此,

乐种独立以后的音乐结构形态,至今也没有脱离演奏伴奏曲牌的板式变化和曲牌连缀两个种类。其中一种,就是将一个曲牌作为母曲,通过比较固定的中国传统音乐独有的音乐发展手法,如加花、减速、借字、压上、缠达、犯调、变板、简繁相间等,使一个曲牌在基本骨干音不变的情况下,变成多个曲牌。其结构类型基本如下:

(1)对一个曲牌进行多次不同的结构变化,如《慢六板》《云庆》《中花六》《欢乐歌》等。

(2)变化曲牌与原曲牌多次循环的结构,如《慢三六》与《老三六》等。

(3)多曲牌连缀在一起的套曲结构,如《行街》与《四合如意》等。

(三)代表乐队与器乐文献

江南丝竹是古代竽瑟之乐乐种传承至今的一个重要乐种,从古代丝竹清乐、细乐班社,到近代的钧天集、清平集、雅歌集、国乐研究社,从传统的清客串(清音班)、丝竹班,到现代的国家政府乐团和民间团体组织,都应该是历史上代表性的乐队。而诸如陈重、金祖礼、周惠、项祖英、林石城等近现代江南丝竹演奏家代表,他们不仅见证了江南丝竹八大名曲《欢乐歌》《云庆》《行街》《四合如意》《三六》《慢三六》《中花六板》《慢六板》的历史诞生,也为江南丝竹其他代表乐曲的流行,做出了里程碑式的贡献,如《老六板》《快六板》《柳青娘》《霓裳曲》《高山》《流水》《鸽飞》《叠层楼》等。

(四)考量问题

(1)管弦与丝竹概念流变中的音乐观透视。

(2)简述丝竹乐乐种与丝竹锣鼓乐种的异同。

(五)乐种研究的推荐文献

乔建中:《江南丝竹音乐大成》,南京:江苏文艺出版社,2003。

二、潮州弦诗

(一)名称与乐器组合形式

目前,学界的共识是,潮州弦诗是潮州音乐整个乐种家族的鼻祖和核心,潮州音乐的其他乐种,无论是潮州细乐和筝乐,还是潮州大锣鼓与庙堂音乐以及外江乐,无不依据潮州弦诗乐而存见和发展的。故,如何把握好潮州弦诗乐,是有效解读潮州音

乐的关键。首先,关于潮州弦诗的名称。潮州人不知从何时开始把乐谱叫弦诗,这有可能与中原文化有着古老的历史渊源。因为,我国古代把本来就是民歌的《诗经》称为诗歌总集,因为这本诗歌总集只记歌词而没有曲谱,故用一个"诗",同时也包含有谱的意义。潮州弦诗名称最原始的字面含义,应该就是潮州地区用丝弦乐器组合演奏古代乐谱的乐种。然而,实际上,潮州弦诗很早就用二四谱记谱法记录潮州弦诗乐,而二四记谱法的历史至今至少也有700年以上的时间了。因此,少说有700多年发展历史的潮州弦诗的乐器组合,也构成了一个比较完整的有长有幼,有雌有雄,音色各有个性,而整套又配合协调的乐器家族。潮州弦诗的乐器组合以丝弦乐器为主,以二弦、椰胡、扬琴三件为基础,其中二弦是领奏乐器。根据演奏场合及演奏人数而增加三弦、琵琶、古筝、提琴、阮、秦琴、大椰胡、月弦(与秦琴同类)、皮鼓情、小笛、吹(一般是大吹)等。同时,也使用比较轻型的打击乐器击节,如小鼓、大木鱼、小木鱼和手板等。

主奏乐器二弦,音色高亢清亮,秀逸甜美、富有个性,也称竹弦。据考证,唐代的奚琴是二弦的鼻祖,除了是潮州弦诗的主奏乐器外,也是南方其他几个诸如广东音乐、潮州大鼓和福建南音等乐种的重要组合乐器。二弦的形制主要以东南亚产的乌木为原材料,制成琴筒、琴杆和琴轴,琴筒用整木雕刻成圆锥筒形,前头略小,蒙上蟒蛇皮做振动面。值得说明的是,二弦最早是蒙板的板面拉奏乐器,改用蒙皮则是近300年来的事,相关东南亚华侨和戏班乐师为这一改革做出了重要贡献。二弦的弓用细长坚实的石竹,张以马尾,定弦为fl。由于木质坚实,琴筒壁厚,振动面小,蛇皮张得很紧,有效弦短,定音又高,所以发音清亮而甜美。

二弦传统的演奏姿势是盘腿而坐,赤足,右足架放在左腿上,足底朝天,将琴筒垫住,大脚趾顶在琴筒的前端,使琴的发音经过大脚趾的反射变得音色更亮、音量更大。由于这种姿势不文雅,不适合一些演奏场合,所以,后来改成像二胡一样的演奏姿势。除二弦外,其他乐器也各有特点:椰胡的音色浑厚温存;三弦音色坚实而粒粒如珠;而大多一起充当低音乐器的琵琶、古筝、提琴、秦琴、阮、大椰胡等组合在一起,则有一种不可取代的和色效果。这些各具特色的乐器组合在一起,形成了弦诗乐独具一格的和色风格和韵味。

其实,在潮州弦诗的具体演出中,乐器组合是不固定的,有时三五件,有时则十几件以上,但总体上基本是由下列乐器进行组合的:

吹管乐器:小横笛、大横笛、洞箫。

拉弦乐器:二弦(竹弦)、提胡(二胡)、椰弦(椰胡)、大胡弦(低音胡或大胡)。

弹弦乐器:三弦、月琴、秦琴、皮琴、葫芦琴、琵琶、扬琴。

打击乐器:小鼓、大小木鱼、木板等。

其中,二弦(竹弦)是主奏乐器,有时二胡以及大小横笛也轮流主奏。

(二) 文化背景与功能

学术界之所以把潮州弦诗解读为古老的一个乐种形式的重要原因,应是潮人早把乐谱叫作弦诗的缘故,认为这种称谓与古代的乐是诗歌、音乐和舞蹈的综合体有关。古代的《诗经》原来就是一本民歌集,只记歌词,不写曲谱,所以,一个诗字在古代也包含有谱的意义。因此,虽然潮州弦诗的历史无文字记载可查考,但从使用的二四谱古谱式加以推论,至少已有六七百年甚至更古老的历史。现在保留下来的十大曲,也大多为唐代的大曲和宋元的套曲。

潮州弦诗根据班社组织的性质及活动范围,可以分为儒家乐和棚顶乐两种。儒家乐是专业的演出团体,主要用于婚丧嫁娶的仪式音乐中,但有时也自娱。其演奏风格儒雅、细腻。棚顶乐是民间业余组织,主要给舞台戏曲伴奏,其演奏风格质朴无华。目前儒家乐比较受推崇。

潮州弦诗乐原本是潮剧中的旋律伴奏、过场乐等。潮剧当初从官僚、贵族的府第搬到广大百姓中时,其演出的场所多是广场、街头(这与潮州当时的经济、文化息息相关)。是时,潮州地区既没有正式的演出场所,也没有音响设备。当潮剧在热闹、繁杂的场合演出时,演唱者的声音常常被扩散、被器乐掩盖。渐渐地,后来的一些演出就干脆取消了唱段,把伴奏、过场等部分音乐按曲牌、板式分类,并进行纯器乐曲的改编和创作,让伴奏乐队走到台前进行独立演奏,令广大听众既有听觉享受,又有视觉惊奇。自此伊始,至少可以推理出两个结论:其一,潮州弦诗乐早期是从潮剧音乐中独立发展出来的一个乐种;其二,在潮州弦诗乐不断独立成型的过程中,当时的潮剧音乐作曲家的器乐化改编和创作功劳是功不可没的。

另一种情况是,弦诗乐发展的历史是一个多元文化影响的历程。现存潮州弦诗乐中,有诸多元素都留有盛唐古乐的痕迹。从乐器本体来说,潮州弦诗乐的局内人都把拉奏乐器的"千斤",与唐代同样称作"徽"。现代主奏乐器二弦,不仅形制源自唐代乐器奚琴,演奏姿势也保留着唐代态势。再从器乐本体上来看,旋律发展手法上称为"催"的变奏手法,乐曲结束时称为"煞"的终止,乐曲结构形式中称为"套曲"的头板、拷拍和散板的演奏程序,以及乐谱、板式等,都有唐代古曲的遗存。当然,我们也有理由判价,除了这些稳定性的传统音乐基因外,潮州弦诗在唐代的发展历程中,也一定有许多与潮韵有机结合的变异性创造元素,在唐代宫廷音乐中就融合了潮州弦诗乐。宋代是雅乐和俗乐都比较发达的时期,因此,潮州弦诗就会在宫廷音乐和民族民间音

乐的多元音乐环境中,得到更多的滋养,诸如民间音乐、文人音乐、宗教音乐和外来音乐等。元代虽然是个排斥汉族文化的时期,却促进了多元民族音乐的交融与吸收,所以,潮州弦诗的组合形式,也在元曲的演奏中找到了自身生存的环境。明代是汉族文化南北交融的活跃时期,潮州弦诗乐在这个时期吸收了更多外来音乐的营养,尤其是明代末期大量涌进潮汕地区的民间歌舞乐和外地剧乐。据《潮音戏曲寻源》载:"晚明以来,异方戏剧相继叩潮州之门,正音戏(南戏)乃自浙东赣南趋闽南,接诏安东山县而至,秦腔花鼓乃自湖南入粤北,经惠阳、海丰、陆丰诸县而至。外江戏则自安徽播赣南、闽西,经客族的嘉应州而至。明嘉靖年间,昆腔流入潮州,清乾隆年间,西秦、外江诸腔又相继入潮。"很显然,在此期间,潮州弦诗在保留唐宋古乐套曲的基础上,又从外来剧乐和潮汕民间音乐中吸取了很多养分。有文献记载,当时潮州弦诗组合乐器在演奏技法和创作思路上,都有非常显著的提高。潮州地区在清朝光绪和宣统年间,曾发生过一个音乐文化现象,那就是全区时兴汉调音乐,为此,潮州弦诗与汉调音乐在许多方面进行了相互交融与吸收。例如,在此期间,弦诗的二四谱也曾改用工尺谱,原有的轻六与重六吸收了汉乐的西皮和二黄等。尤其是清代末年至新中国成立以前,可以说是潮州弦诗乐发展的高峰阶段,如此定论主要有以下几点依据:

(1) 此时期是潮州弦诗乐国内外音乐社团最多的阶段。

潮汕地区比较著名的就有:1870年的澄海峰华国乐社、1880年的潮阳阳春国乐社、清代宣统年间的汕头公益国乐社以及清代光绪年间的潮安庵埠霓赏儒乐社等。

(2) 国内外的众多音乐社团虽然更多演奏的是汉调,潮乐演奏的不如汉调多,却是潮州弦诗艺人的培训团体。

(3) 在传承方面,出现了众多潮州弦诗乐的教育家,比较著名的如蔡戊子、丁思益、林玉波和杨广泉等。

(4) 弦诗乐器的乐化程度和理论研究都达到了较高的水平。

(5) 近代,对乐器本体也进行了改革。例如,引进高胡并改为夹腿提胡,作为高音声部的主奏乐器;将潮州大小笛加入中声部等。

(6) 在近代,演奏潮州弦诗已成为一种时尚,一些潮州弦诗传统曲牌,如《汉乐秋宫》《饿马摇铃》《孔雀开屏》《杨翠喜》《杀雄鸡》等成为音乐会保留曲目。

(7) 潮州弦诗的艺术审美追求已达到相当的高度。潮州人都以演奏潮州弦诗为一种修德行为,对人对己都是一种不可或缺的审美享受。正如《乐记》所言:应循古乐以协调阴阳之德,"使阳而不散,阴而不密,刚气不怒,柔气不慑""故乐行而伦清。耳目聪明,血气和平,移风易俗,天下皆宁"。

(三) 代表乐队与器乐文献

潮州弦诗的代表乐队很多,可谓"村村有棚顶,处处见儒社"。器乐文献主要是流传下来的十大曲。

(四) 考量问题

(1) 音乐为何被称为诗?

(2) 为何潮州弦诗是潮州音乐的重要乐种?

(五) 乐种研究的推荐文献

陈天国:《潮州弦诗全集》,广州:花城出版社,2001。

三、福建南音

(一) 名称与乐器组合形式

福建南音,在大陆又称南曲、南音、弦管、南乐、管弦等,在中国台湾地区及东南亚又被称为丝竹、五音、郎君乐、郎君唱等。据传,它有着千百年的悠久历史,且在中外享有美誉,在国内被誉为中国音乐史上的活化石、中国民族音乐的根、古典音乐的明珠、民族音乐的瑰宝等;在国外被欧洲的音乐大师赋予东方古典艺术的珍品,这无疑是欧洲文化对南音这一民族文化的肯定。

南音演奏的乐器组合形式有上四管和下四管两种:

上四管即丝竹类,是以洞箫为主的洞管:

吹奏乐器:洞箫。

拉奏乐器:二弦。

弹奏乐器:三弦、琵琶。

或以曲笛为主的品管:

吹奏乐器:曲笛。

拉奏乐器:二弦。

弹奏乐器:三弦、琵琶。

下四管则以打击类乐器为主:

扁鼓、响盏、铜铃、四宝、木鱼小叫。

下四管一般与中音唢呐同时出现演奏"指"。关于它们的演奏位置图示如下：

上四管的演奏位置图：

<center>
拍板或木鱼

琵琶　　　　洞箫

三弦　　　　二弦
</center>

下四管与唢呐（南嗳）的演奏位置图：

<center>
拍板

四宝　　　　木鱼小叫

扁鼓、双铃　　南嗳响

琵琶　　　　洞箫

三弦　　　　二弦
</center>

琵琶是弹拨类乐器，古代的琵琶可以分为三种，一是秦琵琶，二是曲项琵琶，三是五弦琵琶。南音中所使用的琵琶是从曲项琵琶发展而来的。在形制上，南音的琵琶存有唐代的规格——双开凤眼，颈窄腹扁，以及复手大、山口高的特点，且还留有明代"四弦、四象、九徽"的形制。在弹奏姿势上，琵琶的演奏姿势历史上经历了四个阶段，即由头部斜向左下方—横抱琵琶—斜向左上方—竖抱琵琶四个阶段。南音琵琶现今仍采用的是向左上方斜抱的方式，这种弹奏方式与唐、五代时期的琵琶弹奏姿势相同。因而从南音琵琶的形制和弹奏姿势上来说，都体现着南音乐器的古老。

洞箫在我国古代曾经有尺八、羌管、竖笛等称谓。在南音平日的叫法中皆称为洞箫，因为近年来对古代文物的探索追溯才又将它称为尺八。

洞箫（尺八），东汉马融《长笛赋》云：汉尺八"孔洞无底，剡其上孔五孔，一（孔）出其背"。唐尺八"指孔正面五个，背面一个"。宋代的洞箫是"空洞无底，瓢其上孔五孔，一（孔）出其背"。福建南音洞箫也是空洞无底，保留了唐代六孔尺八的规制。在构造上，它与汉、晋、唐的尺八，宋的洞箫一样，采用竹根部的十目九节，前挖五孔后一孔，而前五孔中的四孔，必须各刻两孔在四五节之间。这体现了洞箫制作和称谓上的古老。

二弦属于弓弦乐器，奚琴是它的前身。南音中使用的二弦从形制上看与古代的奚琴十分相似。在演奏手法上，唐代的奚琴是用竹片轧之，宋代的奚琴是竹片轧之与用马尾弓拉奏两种拉奏方式并用。而福建南音的二弦则是沿用宋代的马尾弓拉奏，且二弦还是探究我国弹奏乐器经竹轧到弓擦这一过渡时期的实物，可见它的古老与珍贵。

（二）文化背景与功能

福建南音有"指""谱""曲"三个组成部分。其中的"指"是"指套"的意思，也就是包括词、谱和琵琶弹奏指法的 42 套套曲，但很少演唱，只做器乐演奏。"谱"与"指"二者的区别在于"谱"无唱词，是有标题的，多乐章的，并有琵琶弹奏手法的器乐套曲，专供乐器演奏使用，共 13 套。"曲"又被称为"散曲""草曲"，只唱不说，是南音歌唱类音乐专有的称谓。因而，它既包含了纯器乐曲，又含有演唱叙述故事的部分。故此，若想用现今民间音乐五大分类法将福建南音划入其中的某一类别，其可能性不大。何昌林先生在《南音十四题》一文中也提及南音可以隶属于除民间歌舞以外的任何一类。

福建南音源起于何时？众人说法不一，有的认为在唐朝，有的则说是在明代，有的则认为在五代之时。学术界近二三十年来，投入南音研究的学者皆未得出统一的结论。或许是因为南音受到历史长河的冲击后形成的"断面"使研究者对于它的形成产生多种设想。吴亚玲女士在《丝竹更相和——从器乐组合形态看南音》中谈到，王耀华先生在《福建南音初探》一文中对南音的历史分期总结了四种说法：

（1）何昌林先生在《南音发展史研究工作漫议》中曾提出的"前期南音、后期南音"之说，他认为福建南音最初产生于泉州，唐代末五代初是南音在泉州的初步繁荣期，以词调歌曲（唐代曲子）为主体，后期南音则形成于元明之交，它是前期南音自然发展形成的，并与宋元杂剧、南戏、散曲及明代传奇的音乐相互融合，在发展中保存了前期南音的许多元素。

（2）孙星群先生在《福建南音的性质及其形成年代初探》一文中提出"南音肇基于五代、形成于宋"观点。他通过对南乐的分析，论证了南音唐时为孕育期，五代为萌芽期，而真正的成型是在宋朝。

（3）吕锤宽的"弦管三期"说认为，唐宋以前是南音的孕育期，元明时期才真正形成并在清代繁荣发展。

（4）沈冬"南管历史三期"说认为，南音奠基于五代以前，成型于宋元，明清迄今一直在繁荣发展。

除了上述 4 种对南音渊源探索的说法外，还有些学者，如郑玲、王珊认为，南音是在宋代形成，明清繁荣发展的；王爱群、吴世忠则认为，南音在东晋时期传入福建泉州，其源头可以追溯到中原的古代雅乐。

学者对南音渊源的探索与说法不一，但有一点是可以从上述说法中得到确切答案的——南音是个古老的乐种，有着古老的历史源流。

南音的传承方式,从时间上可划分为新中国成立前和新中国成立后。新中国成立前,南音的传承以传统的延师教馆、带艺投师、家庭传教三种方式为主。新中国成立后,南音主要在民间乐社传承。

延师教馆,是南音的主要授艺方式。自明清以来,南音一直承袭着这样一种方式,开馆授艺时间为三四个月。

家庭传教,南音不仅受到广大民众的钟情,还受到来自书香门第之人的钟情,是他们琴棋书画的家庭教学内容之一。家族式的传承方式已经在这样的家庭中蔚然成风。这种方式在明末就已经出现,至今在泉州地区沿袭。

福建南音以其历史、乐器、传承之"古老"魅力在当今新型潮流音乐引领的社会背景下仍受到广大民众的喜爱。也因它的古老,已被国家文化部列为中国申报人类口头和非物质遗产代表作提名的项目之一。为了保护这一古老的乐种能够继续传承与发展,现政府已经实施了多项保护措施,如在中小学中设立南音课程、有关高等院校设有南音专业供学生学习等。民间组织、民间艺术家和专业教育研究人士也在积极地参与对这一"古老"乐种的保护。只求能够在花灯满街时,依旧听到箫管彻夜不绝、音韵悠悠缭绕在泉州古城的上空,闭上眼、静下心感受南音带来的古雅声韵……

(三) 代表乐队与器乐文献

器乐文献比较多,有各种版本。

(四) 考量问题

(1) 音乐为何能成为活化石?
(2) 古老乐种的文化价值是什么?

(五) 乐种研究文献推荐

建议对该乐种文献进行搜集后,有针对性地培养学生在乐种研究的众多文献基础上,进行宏观文献综述的能力。

四、二人台牌子曲

(一) 名称与乐器组合形式

二人台是中国传统综合型民间艺术形式,集戏曲、民歌、说唱、歌曲和器乐为一

体。二人台牌子曲则是指用二人台乐队演奏的器乐曲牌和乐种,是二人台音乐中很重要的一个部分。

传统的二人台乐队以梅(形制为六均孔的曲笛)、四胡、扬琴、四块瓦为核心,又称"四大件儿"。其中梅、四胡和扬琴均为旋律性乐器,又有"三手丝弦"的说法。还有一种说法是把这三件乐器比喻为一间房屋的基、梁、柱。基是扬琴,柱是四胡,梁是梅,三件乐器相得益彰。

二人台里的梅,是笛类乐器,多为竹制,为开管、横吹、边棱音气鸣乐器,六均孔,D调,筒音为 A。梅在传统二人台乐队中是领奏乐器,也被称为二人台乐队的"骨头"。梅与 D 调曲笛近似,音域从小字组的 a 到小字二组的 b^2,音色类似曲笛的厚重与柔润。

四胡是蒙古族和汉族共有的传统民族民间乐器之一。有了这个乐器的加入,二人台音乐更具地域性色彩。四胡又称四弦、四股弦、胡胡、胡尔等,属于木质拉弦乐器,有低音、中音、高音四胡之分。二人台四胡的构造由琴筒、琴轴、琴杆、琴弦、千金等部分构成。琴筒一般为八角形,一边蒙蟒皮(早期有蒙羊皮的)。琴筒和琴轴大多采用紫檀木和红木,琴杆多用紫檀木和乌木制成。传统二人台四胡琴大多用丝弦,现在丝弦已逐渐被金属弦代替。

扬琴在二人台中俗称杨琴或大琴,属于弦鸣乐器。扬琴在二人台乐队中起掌握音乐速度、协调音色等作用。传统的二人台乐队使用的是两排码八档或十档式扬琴,形状类似蝴蝶。这种扬琴随着时代的改进被现在普遍使用的 402 型扬琴所取代。琴竹也从以往不包竹头的软琴竹改为现在的包竹头琴竹,但在演奏上依然保留了原有的特点。

四块瓦属于击体鸣乐器,由四块大小相等的竹板制成,一般长约 15 厘米,宽约 5 厘米,声音穿透力强,音色清脆明亮。此乐器演奏方法为左右手各执两块,通过手的动作使两块板相碰发出声音。四块瓦的使用在二人台牌子曲中不可或缺。除了四块瓦以及偶尔的梆子之外,二人台乐队里没有其他打击乐器。

近年来,二人台在乐队编制上随着时代的进步渐渐扩大,已经不是原来的"四大件儿"了。其中增添的乐器包括三弦、二胡、琵琶、阮、笙、唢呐、堂鼓、云鼓、板鼓、锣、大提琴等,还有一些民间二人台班社加入了电子琴等。从这些乐器的加入来看,丰富的音响效果提高了二人台的音乐艺术,增强了乐队编制的功能。

在现代多元文化背景下,传统艺术若要生存,就必须与时俱进地进行一些相应的改革。一个传统乐种如果要延续发展,就必须有一定的包容性,接受与适应各种不同的形式。二人台牌子曲在流传的过程中,吸收了同类艺术的优点,同时又保留了自己

的传统形式,这样才能在当今日新月异的社会变迁中得以传承和发展。

(二)文化背景与功能

相关文献研究证明,二人台生成的时间并不是很长,尽管有的说是清光绪年间,有的说是清咸丰、同治年间,但是在清朝形成却是学界的共识。然而,二人台在清朝从何地而起却众说纷纭。

这些分歧或者说是争论,主要有蒙、晋、陕、冀和宁等起源说。经过相关研究文献梳理后,我们可以概括地说:二人台艺术是在上述五地共同孕育后,在内蒙古形成的综合艺术体。其中,丝竹乐乐种是北方乐器组合形式的典型代表之一,其发展历程具有独特的历史文化背景。

该乐种虽然形成在清代,但在清末民初,在内蒙古中部地区就已经出现了职业班社,每个职业班社虽然规模很小,但剧目丰富,表演形式逐渐向多元化方向发展,直到抗战期间,已经出现东西两路的二人台职业班社,并出现女演员,音乐与唱腔的种类日趋丰富多彩。

新中国成立后,二人台专业团体和学校的建立,是二人台艺术向专业化和普及化蓬勃发展的关键要素。内蒙古、山西、河北、陕西等地区,不仅先后建立了多个二人台专业演出团体,还相继成立了二人台艺术学校,专门培养各类二人台演员、创作人员,包括丝竹乐演奏员。与此同时,各个地区还有若干业余剧团自发地存见。

据相关研究文献考证,二人台艺术历经了打坐腔、打玩意儿、风搅雪、打软包、业余剧团和专业剧团等六个发展阶段。每个阶段,丝竹乐除了给唱腔伴奏外,都承担着不同的丝竹乐独立演奏任务,其艺术功能已经远远超出二人台伴奏艺术本体,成为北方丝竹乐中典型的乐种代表。

(三)代表乐队与器乐文献

实际上,上述蒙、晋、陕、冀、宁五个地区,无论是专业团体,还是业余团队,每个区域都有众多典型的代表乐队,合计起来的器乐文献,仅传统剧目约有120个,因此,二人台丝竹乐的曲牌,大多衍生于这些剧目中的牌子曲。

(四)考量问题

(1)二人台的起源说为何如此多元?

(2)二人台文化的深层次结构是什么?

（五）乐种研究的推荐文献

杨红：《当代社会变迁中的二人台研究：河曲民间戏班与地域文化之间互动关系》，北京：中央音乐学院出版社，2006。

五、云南洞经音乐细乐

（一）名称与乐器组合

云南洞经音乐细乐的研究文献非常少，而云南洞经音乐的文献倒是比较多一些。实际上，细乐只是云南洞经音乐中的一种，因为洞经音乐本身包含了大乐、细乐和锣鼓乐三个小乐种。下面分别界定每个概念的内涵和外延。

云南洞经音乐，又称洞经雅乐或仙乐，是历史非常悠久的道教丝竹乐乐种，主要盛行在四川和云南的汉族地区。洞经音乐的组成部分有：吹奏乐器（拉奏乐器）、弹奏乐器、唱腔、念白、法事、唱颂、祭拜、祭祀仪式。演奏人员主要是艺人和洞经音乐爱好者，在婚丧（喜丧）嫁娶以及寿宴等民俗活动中演奏，并有每年例行的"坐会"活动。其音乐风格古朴典雅、壮美圆润。大者壮丽磅礴，细者亦柔婉精美。大乐和细乐主要用于仪式伴奏和经腔之间的间奏，锣鼓乐主要用于开坛、收经以及接尾的处理。真可谓是雅俗共赏的古老乐种。

所谓大乐，可以理解为以吹打乐为主的大型组合乐队，其乐器组合如下：

吹奏乐器：笛、洞箫、小唢呐、大唢呐。

拉奏乐器：二胡、小胡琴、龙头低胡、低胡。

弹奏乐器：三弦、筝、大阮、琵琶、瓦琴、七弦琴。

击奏乐器：苏锣、铛锣、镲、小锣（叮字锣）、铓锣、十面锣（云锣"韵乐"）、大堂鼓、大钹、木鱼、铛子、碰铃（击子）、铃子（手摇铃）、铜磬。

所谓细乐，就是洞经音乐中的丝竹乐乐种，其乐器组合如下：

丝类乐器：胡琴、三弦、琵琶、古筝、扬琴。

竹类乐器：笛子（主奏乐器）、芦笙、洞箫。

轻型打击乐器：木鱼等。

所谓锣鼓乐，就是以纯打击乐器锣鼓为主的组合乐种。

值得说明的是，洞经音乐使用的乐器，相对于一般常规用法又有其自身的独特性。具体举例如下：

1. 弹奏类乐器的特性

琵琶,即一般类琵琶,定弦比正常琵琶低大二度,为 g – c1 – d – g^1,用 D 调把位演奏 C 调乐曲。

中阮,即一般类中阮,用拨子弹奏。定弦 G – e – g – c^1。

古筝:21 弦筝,定弦按 do – re – mi – sol – la 五声音阶形式。

三弦:使用大三弦,并且是用传统的拨子弹奏,定弦为 la – mi – la。

2. 吹奏类乐器的特性

笛子:根据演奏者熟悉的指法用 C 调笛或 D 调笛演奏 C 调乐曲。如果是 C 调笛,则筒音作 sol;如果是 D 调笛,则筒音作 la。

笙:普通笙加扩音管,只奏 C 调。

唢呐:称作杆子,杆用锡制作,开八孔,前七后一,筒音作 sol。

3. 击奏类乐器的特性

击奏乐器中锣为多数。

大堂鼓,即桶型的大鼓,与其他地区所有的桶形大鼓相似,鼓面直径 45 厘米,高 37 厘米,双锤击奏。

大锣,吊锣架上演奏,单锤敲击,锣面直径 53 厘米。

大鼓和大锣分别摆放在两边,由左右两排经生中的第一人演奏,由经生中比较熟悉经文同时谈演水平又较高者担任。

大镲,中间有较大凸起的脐部,两片相击发声。直径 33 厘米,中间凸起的脐部直径 19 厘米,脐高 9 厘米。

铃子,即小锣,平放在支架上用木片击奏。直径 21 厘米,中间有脐,脐部直径 9 厘米。

铛锣,即小锣,直径 12 厘米,有边,边高 3 厘米,上系有短绳,右边用木片击奏。

韵锣,洞经会中比较有特点的乐器,类似于北方的云锣,但由七面(有时只用三面)小锣组成,斜放在桌子上用锤击奏。每面小锣尺寸相同,直径 11 厘米,有边,边高 2.5 厘米。然而,韵锣的每面锣并无固定音高,届时只要轮流击奏即可。

引锣,即云南流传的铓锣,或称疙瘩锣。直径 22 厘米,边高 3.5 厘米,中间凸起的脐部直径 7 厘米,用锤击奏。引锣至少使用一面,放在大鼓的上方,由演奏大鼓的经生演奏。有时也可使用两面,另一面放在经生的另一排。

怀鼓,即小木梆子,长 14.5 厘米,宽 5.7 厘米,高 4.1 厘米。中间镂空部分长 12 厘米,宽 1.5 厘米,用小木棍击奏。

拍板,由三块木板组成,中间一块较厚,双手持两外木板击奏中间一块发声。

4. 拉奏类乐器的特性

二胡:一般通用类二胡,定弦 la-mi。

老胡:洞经会使用两种老胡,一种是比二胡稍大的中胡;另一种音箱类似"革胡",但两根弦,无指板,弓子在两根弦中间,似二胡。演奏中不用拨弦,但常以顿弓演奏模拟拨弦效果。两种老胡定弦均为 la-mi。

板胡:一般类板胡,定弦 la-mi。

京胡:为软弓京胡,定弦 la-mi。

实际上,要真正弄清洞经细乐的文化基因,首先要搞清楚云南洞经音乐文化的内涵和外延。

(二) 文化背景与功能

由于道教音乐在我国各个汉族地区发展的历史状况有所不同,所以,汉族地区的道教音乐也都不同程度地彰显出不同区域的文化特征。道教经书又称为洞经,传说是道教三清尊神分别传下的洞真、洞玄和洞神,因此,道教仪式中所用的音乐也叫洞经音乐。洞经音乐最初以唱奏《文昌大洞仙经》而起名,并陆续在不同地区彰显出道教音乐的区域文化特质。

相关文献记载,洞经音乐的发生和发展,首先要提及两个人,一个是四川蓬溪县的刘安胜,另一个是该县的卫琪。他们被道教界公认为洞经音乐的创始人。

出生在南宋的刘安胜,于 1168 年撰写了 5 卷《文昌大洞仙经》,并广泛谈演该经文,遂成闻名遐迩的洞经音乐开创者。

元代出生的卫琪,道号中阳子,隐居道士。据史料记载,在出山为官期间的 1310 年,卫琪将自己注成的《文昌大洞仙经注》进献给元代皇帝武宗,随受奖赏,其"注"也传播全国。清嘉庆本《四川通志》记载,明代河南巡抚杨作楫在《修建石鱼山书院记》中云:"蓬莱山中阳子曾注解《大洞仙经》。"

洞经音乐从四川传入云南。相关文献记载如下:

据《华坪县文史资料》(第二辑)说:洞经音乐于明永乐七年(1409)由四川传入大理。

《南涧县文史资料》(第一辑)亦言:洞经音乐是明永乐七年由四川传入大理,再由大理传到云南各地。

《通海县资料》也说是从四川传入的。《大理洞经音乐》序言称:明嘉靖十三年(1534),大理、下关曾派人到四川习演大洞仙经,并带回仙经两部。

四种说法虽有时间上的差距,但都明确肯定是从四川传入的。

明代李元阳编撰的《云南通志》也明确记载:"昆明文昌宫在西门外,楚雄梓潼庙在城西仁福门外,武定文昌祠在旧府治内,鹤庆文昌祠在府治南太玄宫内,永胜梓潼庙在州治南。保山文昌祠在城西太和山麓,弘治间副使林浚建,岁春秋上丁后四日祭。腾越州亦有祠,凤庆文昌祠在府治东北三里,嘉靖间土官知府猛寅建。"

民国学者由云龙编的《姚安县志》(卷五十五)载:"滇省经会各县皆有。姚邑自明季即立社崇奉文昌,歌讽洞经、皇经等,以祈升平。间亦设坛,宣讲圣谕,化导愚蒙,殁道家之支流也。但信仰者多系士人,故每届举行,均礼乐雍容,古代礼乐得藉以保存于不坠焉。姚邑经会,创始于东山老会(原在白鹤寺)。明末奉人席上珍,始于城中立桂香社。清初有耿裕祈者,游江浙,精习乐律,颇多传导。逮光绪初,马驷良由浙东解组归,精乐谱,就光禄社矫正音律,桂香社亦摹习之。自是姚安经会乐曲始归雅正。乐器则有筝、琶、管、钟、鼓、铙、钹之属。经费物品各社多寡不一,统由纠仪保管,每年轮迁充任。先入社者曰经长,年耄者曰前辈。入其社但觉长幼有序,礼陶乐淑,气象肖焉,并见社会。"

杨履乾《昭通县志稿》(卷六)载:"洞经坛,其教传自省垣,以谈演诵经为主,辅以音乐。凡祈晴、祷雨、圣诞、庆祝、超度事,悉为之其经,杂以佛道,附会入坛者,皆属男子,而无女流也。"

传入云南的洞经音乐自清代以降进入发展高峰阶段,具体标志如下:

大普及。全省120多个县,几乎村村镇镇都有洞经乐队。它们有组织规范地进行常态化活动,并影响和带动了缅甸、越南等地区,使洞经音乐流入异邦华人族群中。

大发展。首先,从洞经乐队现存演奏状况来看,旋律乐器由乐生演奏,洞经在乐队编制上相当自由,由于乐生中大多是音乐爱好者,有些人对经文了解并不多,所以他们多以"音乐艺术"的眼光看待洞经谈唱。有人也曾多次强调,好的洞经谈唱至少需要24人,8人为经生,16人为乐生,也就是说需要16人的管弦乐队,加8人的打击乐队。从乐生使用的乐器也可看出音响平衡的意识。如老胡的应用,特别是低音老胡,低音的效果非常强,支撑着整个乐队。根据化善坛常规的乐器编配和所拥有的乐器,二胡2把或3把,中胡、老胡和低音老胡各1把,板胡1把,京胡1把,中阮2把,三弦2把,古筝1台,琵琶1把,扬琴1台,笛子2支,唢呐8、9支(细乐不用,只用于大乐,演奏大乐时,其他乐器不用),笙1支。

经生打击乐组的乐器数量及位置如下:

左方	右方
大镲(1人)	韵锣(1人)
铛锣(1人)	铛锣(1人)

　　　　铃子(1人)　　　　　　　　铛锣(1人)
　　大鼓、引锣、怀锣(1人)　　大锣(或加引锣,1人)

经生一般为8人,如果有更多的人加入,可以奏铛锣,其他打击乐器不能增加。洞经的谱本为工尺谱,现存器乐文献1500多首。

(三) 代表乐队与器乐文献

云南现存洞经乐队,包括洞经细乐乐种,皆为民间社团组织,因此,各地都有相应的洞经乐队,可以说,能够演奏全套洞经音乐的乐队都是洞经音乐(包括洞经细乐)的代表乐队。他们都可演奏流传下来的1500多首传统乐曲。其中,《大理洞经古乐》270多首,《昆明洞经乐曲》132首,《巍山洞经音乐》100多首等,被认为是云南洞经乐队包括洞经细乐乐队经常演奏的代表乐曲。

(四) 考量问题

(1) 洞经音乐细乐的乐器组合形式是什么?
(2) 对洞经音乐细乐研究文献进行梳理与综述。

(五) 研究文献推荐

建议在对洞经音乐研究文献总体梳理的基础上,抽离出细乐的研究文献,从而培养学生对研究文献的提炼能力。

第十一章

八音齐鸣乐种（一）传统的合奏乐种

综观我国传统乐种乐器组合形式的发展历程,宋代以前,无论是文献记载还是可以考究的神话传说或者考古发现,都没有拉奏弦鸣乐器的踪迹。故,在此以前的相关乐种概念的内涵和外延是比较容易清楚分类的。然而,随着拉奏弦鸣乐器的不断加入,宫廷乐种与民间乐种形式的相互流变与渗透,不仅使原本清晰的组合乐种开始相互吸纳,组合形式难以分辨、混沌不清,如鼓吹乐与吹打乐两个乐种的关系,必须具有比较清晰的时空观,才可以理清;而且,一些纯乐种本身也在发生着多元变异,如锣鼓乐逐渐包含有丝竹锣鼓,苏南吹打与十番、十番锣鼓等乐种的变异,还有宗教音乐乐种的局内人概念内涵和局外人的概念内涵的相互变异等,都越来越多地呈示出更加多元的乐器组合形式,亦即吹拉弹打皆有的多元合奏乐种形式。

最早记载的乐器组合如下:

周代《大射仪》乐队:荡、瑟、建鼓、镈(青铜酒具)、朔鼙(对应大鼓的小鼓)、埙钟、颂磬、光鼓、应鼙、笙磬、笙钟。

(1) 周代郊庙大典之雅乐:钟、磬、柷、敔、搏拊、建鼓、应鼙、箫(排箫)、笙、竽、埙、篪、瑟。

(2) 曾侯乙墓:124件乐器组合,并包括编组乐器,如编钟65件、编磬32件,还有建鼓、排箫、篪、笙、瑟、小鼓等。

现代存见乐种举例如下。

一、广东音乐

(一) 名称与乐器组合形式

广东省简称"粤",是中国大陆南端沿海的一个省份,位于南岭以南,南海之滨。当地的语言风俗、传统、历史文化等都有独特的风格,是岭南文化的重要传承地。在音乐方面,广东有客家音乐、潮州音乐和广东音乐,这三个乐种分别属于三个不同的方言区,有着三种不同的经济基础,各自形成不同的风格特点。它以广泛的群众基础

与历史发展优势呈现出发展壮大的趋势。

广东音乐是指粤语方言区内的一种器乐合奏形式,主要流行于珠江三角洲一带,在港、台地区以及东南亚各国的华侨聚居地也很流行。最初被称为"谱子"或"小曲",后独立成为一种乐种而被称为"广东音乐",它是我国近现代有较大影响力的地方乐种之一。

(二) 文化背景与功能

广东音乐可溯源至中原古乐、昆曲牌子、江南小调及陕西秦腔、湖南丝弦等。它们通过一定的途径流传到珠江三角洲后,和本地民间艺术相结合,并慢慢地融化在岭南民间音乐文化中。尚处在孕育阶段的"广东音乐"广泛吸取了它们的养分,后逐渐演化发展。

关于广东音乐的分期问题,我们综合了许多相关学者的研究,选取了认可度最高、普遍采用的一种。具体如下:广东音乐的形成与发展共分为四个时期,分别是19世纪末20世纪初的形成期,20世纪20年代的成熟期,20世纪30年代的抗战期,新中国成立以后的继承发展期。其在形成与发展的各时期无不体现出植根民间的特点。而这些民间化的特质,皆可以从"器"和"乐"两个方面说明。

1. "器"的民间化

(1) 形成期。

广东音乐形成伊始,应是清末民初。广东音乐最初只是戏剧中的过场曲和为舞台表演动作、衬托气氛的一些简单伴奏小曲。"八音班""锣鼓柜"和戏曲剧团的伴奏乐队是其基本组织形式,是传统上最原始的"硬弓组合",局内人又称"五架头",即二弦、类板胡的提琴、三弦、月琴、箫五件乐器,因此,人们也将广东音乐的形成期称为"硬弓时期"。

起初,广东音乐常被用于以下四种社会活动:一是戏剧中的过场曲和伴奏小曲,起配合舞台表演、烘托气氛的作用;二是茶楼与街边卖艺,民间艺人常在唱完一首小曲后,伴以演奏一两首器乐曲;三是用于婚丧嫁娶的民俗活动中,"八音""坐堂乐"或"行街音乐"是不同的局内人对广东音乐的其他称谓;四是用来自娱自乐。我们不难发现,无论是民间艺人抑或戏曲剧团,广东音乐的活动主体多为中下层人民,这从一定程度上反映了广东音乐牢固的群众基础。

(2) 兴盛期。

广东音乐的兴盛期是在20世纪二三十年代。由于对中国传统民间音乐的继承与发展,加之西方外来音乐文化的涌入,此阶段的广东音乐综合了各种音乐元素,已发

展得较为完备。相对于形成期的"硬弓时期",这一阶段被称为"软弓时期"。1926年,广东音乐演奏家、作曲家吕文成先生在二胡的基础上创制了高胡,这是一种形状、构造、演奏弓法与技巧以及所用演奏符号等,均与二胡相同,只是琴筒(即共鸣箱)比二胡略小的乐器,演奏时常要求演奏者两腿夹着琴筒的一部分进行演奏,该乐器也因此成为广东音乐的特色乐器。在乐队编制上,广东音乐除含有高胡外,还从潮州音乐中吸收了秦琴,并加入了当时在广东广为流传的扬琴,组成了由高胡、扬琴、秦琴三种乐器构成的"三架头"乐队。在此基础上,又增添了洞箫和柳胡,构成了广东音乐新的"五件头"(软弓组合)。

这一时期出现了许多专业的作曲家与演奏家,同时在旋法、调式、节奏、结构、演奏风格等方面也均趋成熟,与此同时还吸收了西方的音乐创作手法,如调式音阶既有以五声调式为骨干的自然七声调式,也有采用西洋调式;结构则较为短小精练;演奏手法以"划指"最具广东特色。

在音乐与生活方面,随着大众传媒、新型技术的发展,此阶段的广东音乐也走上了文化产业化的道路。唱片工业的兴起和广播电台的建立,有力地推动了"广东音乐"的传播,刺激了社会需求,由于处于沿海地区这一特有的地理优势,广东音乐被推向了大众市场。其广泛而扎实的民间群众基础,也为其博得了商业与口碑的双赢,发展态势迅猛。

(3)抗战期间。

20世纪三四十年代,是广东音乐发展的一个徘徊期。帝国主义的侵略、民族危机的加剧使广东音乐的发展受到了摧残,在此期间出现了许多低级趣味的作品。这种对民间的短暂脱离使广东音乐的发展受到了一定程度的打击。

其乐队编制已不是对西洋乐器进行单纯地尝试使用,而是大量使用,如小提琴、萨克斯、木琴、吉他等。演奏姿势由原来的坐奏变成立奏,这主要是受到西方爵士乐的影响。

这一时期,广东音乐的创作内容和风格出现了更加多元化的趋势。无论是旋法、风格、作曲技巧、演奏技巧、表现手法,还是乐队的编配、题材的选择与思想感情的表达等,都有了新的变化和不同程度的拓展,因而出现了丰富而复杂的局面。特别是西洋乐器的使用更加普遍而娴熟,成为一大特色。

至于音乐生活方面,"音乐茶座"文化作为主要的音乐活动受到大众的喜爱。所谓"音乐茶座",是指将广东音乐搬进茶楼饭馆进行表演的音乐活动。作为此阶段的一种新兴音乐活动,它演奏的不外乎是传统乐曲与一些时代曲,有时甚至带有一些庸俗和不健康的内容,一说这种茶座音乐是粤语流行歌的前身。

（4）继承发展期。

新中国成立后,国家"双百方针"等文化政策的实行促进了广东音乐的继承与发展。这时期,许多音乐工作者对广东音乐的和声、配器、乐器、演奏技术等方面进行了改进。

在乐队编制方面,在新中国成立前至新中国成立后初期,广东音乐出现了大型的交响乐队形式,后被大合奏、吹打乐合奏、小组奏、重奏、各种器乐独奏、领奏等形式所取代。此时期的广东音乐涉及的乐器达几十种之多。一般以中、小型乐队组合形式为主,传统的"五架头"组合为小组奏,8~10人的为中组奏,12人以上则为大合奏。独奏方面分高胡、扬琴、琵琶、笛子、喉管等,也有高胡、琵琶齐奏的形式。后为响应弘扬民族音乐的号召,广东音乐弃用西洋乐器,逐渐形成打击乐3人、吹管乐4人、弹拨乐5人、弓弦乐7人的基本编制。

2."乐"的民间化

（1）形成期。

最初的广东音乐演奏素材多是吸收民间小调、古代小曲、戏曲牌子、板头和其他乐种的传统佳曲,再运用广东地方音乐的习惯手法进行演奏。这样长期流传和不断交流、吸收、融化,加上艺人、演奏家的不断创新,曲目日渐丰富。作为一种民间音乐形式,广东音乐是众多传统民族器乐中唯一能查找出乐曲作者姓名的。此外,广东音乐演奏技艺日益精练、成熟,从而成为富有地方特色、可以独立演奏的地方乐种。

代表曲目方面,最早编著出版的广东音乐曲集是丘鹤俦作于1916年的《弦歌必读》。最具代表性音乐有:严老烈创作的《旱天雷》《连环扣》《倒垂帘》等,还有《汉宫秋月》《双星恨》《雨打芭蕉》等。

（2）兴盛期。

这一时期出现了许多专业的作曲家与演奏家,创作技法成熟,内容广泛,曲目数量多。与此同时,广东音乐在大众媒体的推动下,进行了曲谱的出版和唱片的发行,使其群众基础得以拓宽,民间化趋势更为深入。有名的作品有何柳堂的《七星伴月》、易建泉的《鸟投林》和吕文成的《步步高》《平湖秋月》等。

（3）抗战期。

抗战阶段,帝国主义的文化侵蚀使广东音乐的发展受到了摧残,出现了许多低级趣味的作品,这违背了民间化的特点,阻碍了广东音乐的发展。创作曲目有《甜姐儿》《私语》等。

（4）继承发展期。

新中国成立后,在国家政策的保护下,涌现出许多专业表演团体和研究机构,这

使广东音乐中大量的经典作品被加以整理,并利用现代科技手段进行保存,有利于更好地将广东音乐推向大众市场,面向群众,走进民间。此阶段出版了许多乐谱,创作、演出了大量优秀曲目,如乔飞的《山间春早》和刘天一的《鱼游春水》等。

广东音乐作为一种民间器乐乐种形式,无论是其乐器的本体抑或演奏形式还是器乐作品的研究,都必须以民间化这一本质特征为基础,方可达到科学化的可持续发展。首先,我们可以利用其源于传统民间音乐这一特点,加以国家文化政策的扶持,将其打造为原生态音乐进行保护与传承;其次,作为融合中西方优秀文化的新兴朝阳音乐,广东音乐不免带有些许"洋气",利用这一优势,我们可以对其进行包装,使其朝流行音乐的道路发展,以赢得更多的年轻民众的喜爱;最后,我们可以恰如其分地运用西方乐队,通过交响化使广东音乐得以走向国际舞台。

(三) 代表乐队和器乐文献

广东音乐的代表乐队,学院派可提及的是星海音乐学院广东音乐研发小组;民间业余组织则比较多。器乐文献,传统和现代的都有。

(四) 考量问题

(1) 广东音乐的传统器乐文献有哪些?

(2) 对广东音乐现代研究文献进行梳理与综述。

(五) 研究文献推荐

广东音乐的研究文献是比较多的一个乐种,教师可藉此将该乐种研究文献分成几个方面,把学生分成几个小组分工梳理综述,再次上课时专门进行简短讨论。例如,可以分为乐种名称、组合、起源、发展历史、演奏家代表人物、乐队代表、代表曲目等方面。

二、十二木卡姆

(一) 名称与乐器组合

"木卡姆"是阿拉伯语的音译,直译的意思是:规范、规则、法律、模式、聚会、位置、公示等;用在音乐中,可以代表旋律类型、音位、乐音、音阶、曲调、调式、特定时空组合及特殊作曲手法、即兴演唱(奏)、音乐载体、散板、套曲和乐种诸多意义。在我国学

界,通常的共识是,木卡姆是歌舞乐三位一体的大型综合艺术形式,也可以称为乐种形式。故此,十二木卡姆乐种,特指的是一个综合性的传统乐种,我国的十二木卡姆基本包括了十二套大型套曲:《拉克》《且比亚提》《大夏乌热克》《恰尔朵》《潘吉朵》《乌扎勒》《艾介姆》《乌夏克》《巴亚提》《纳瓦》《西朵》《依拉克》等。它们是按照一定的逻辑思维与程式规范连缀而成的。其中每一套木卡姆一般分为"琼乃额曼""达斯坦"和"麦西热甫"三个部分。第一部分"琼乃额曼"翻译过来就是大曲的意思,一般为器乐曲。第二部分"达斯坦"意为叙事长诗,一般在中老年人的聚会上演唱。第三部分"麦西热甫"意为群众娱乐聚会,一般由民间乐手传唱。为此,我们有时为了更加具象地说明问题,也从狭义上将每套十二木卡姆中的"琼乃额曼"部分专指为十二木卡姆乐种。故,我们在这里所说的十二木卡姆组合除了能指的歌舞乐一体外,还可以专指下列传统的乐器组合形式:

吹奏乐器:巴拉满,又称皮皮。

拉奏乐器:萨它尔、艾捷克。

弹奏乐器:弹布尔、南疆热瓦普、都它尔、卡龙。

击奏乐器:达普。

(二) 文化背景与功能

十二木卡姆是维吾尔族人民创造的巨大音乐财富,不仅在中国艺术史上,而且在世界民族艺术史上都是独树一帜的民间音乐艺术。它在中亚地区,特别是维吾尔族人民居住生活的西域地区影响最为广泛,更与维吾尔族人民血脉相连。

至晚15世纪,十二木卡姆就已开始流传于新疆地区。它起源于古时的西域原住民族文化,深受伊斯兰文化的影响。

(1) 起初,木卡姆是维吾尔族祖先在劳作过程中,或在山间乡野抒发感情的歌曲。后来,维吾尔族人民从不少民间歌谣中吸取精华,结合舞蹈、演唱、演奏、戏剧等形式,形成了独特的艺术形式,成为维吾尔族人民生活中不可或缺的一部分。之后随着丝绸之路的开辟,在东西方文化的交流中,各民族的音乐也相互影响。在发展过程中,木卡姆吸收了其他民族音乐的成分,进一步完善、丰富,还极大地影响和促进了中原音乐文化的发展,并且由此产生了一大批音乐家,有的甚至载入史册。到了公元16世纪,当时维吾尔族的王妃阿曼尼莎罕精通维吾尔族的音乐艺术,她邀请了全国熟悉木卡姆的艺人,一起对当时民间的木卡姆进行了系统的普查规范以及整理工作,以此形成了今天的"十二木卡姆"。

(2) 十二木卡姆是和维吾尔族人民的历史、文化共同发展的,已经深深扎根在维

吾尔族人民的心中,是他们不能缺少的精神食粮。十二木卡姆的歌词内容十分丰富,其中既有民间故事,也有描写对甜蜜爱情的向往的歌词,也有对伊斯兰教的赞美、对上天的祷告,还有对生活苦难的叹息、思乡的愁绪,等等。这些歌词既表达了维吾尔族人民对美好生活的追求,更表达了维吾尔族人民的一种生活态度。

(3) 十二木卡姆的每个部分都与维吾尔族人民的生活息息相关,反映了维吾尔族人民的坚韧不拔,追求美好生活的精神。不仅是在歌词表达上,十二木卡姆的舞蹈更是与维吾尔族人民的生活息息相关。比如,"琼乃额曼"中作为主要部分的自由活泼的"塞乃姆",许多灵活轻巧的舞姿动作都是从维吾尔族人民的生活中演变而来的,如舞蹈中比较常见的拉裙式、托帽式、挽袖式、抚胸式、眺望式等动作,都是从日常生活中借鉴而来。

(4) 不仅是"塞乃姆",还有舞蹈与民俗娱乐相结合的有着多种形式的"麦西热甫"也是非常好的一个代表。十二木卡姆中风趣的舞蹈和维吾尔族人民的生活习俗是分不开的,它们展现了维吾尔族人民独特的精神风貌。从古至今,多少文化湮没在历史的尘埃之中,但是十二木卡姆依旧在世界各地呈现着勃勃生机,繁荣发展,这正是因为它与人民的生活息息相关、血脉相连,有着独特的文化功能,所以才能成为维吾尔族人民生活中不可缺少的一部分。十二木卡姆在维吾尔族人民的生活中大致可分为以下几个功能。

首先,维吾尔族人民大多信奉伊斯兰教,而在宗教仪式中十二木卡姆具有重要的作用。他们会在仪式上演唱十二木卡姆,赞美感谢真主,向真主祈求家人健康等。另外在大型的节日,人们也会用十二木卡姆作为交流的平台,不分地位尊卑,一起跳舞,相互祝福。所以,十二木卡姆在维吾尔族人民的生活礼俗之中发挥着凝聚功能,可以有效地促进维吾尔族人民的团结和谐。

其次,十二木卡姆还有着传播文化知识、提高人民自身道德修养、提高艺术水平的教育功能。十二木卡姆因为歌词内容有着丰富的知识,被当地人誉为生活百科全书,所以,十二木卡姆是维吾尔族人民一个重要的知识传播渠道。人们可以通过参加关于十二木卡姆的一些活动来获取知识,传承本民族的文化、习俗等。另外,十二木卡姆的歌词也有对美好生活的向往,也有教导人们行善等。人们通过听十二木卡姆可以体悟歌词的内容,净化心灵,提高自身的品德和修养。所以,十二木卡姆在维吾尔族人民的生活中具有教育功能。

当然,作为集音乐、文学艺术、戏剧、舞蹈于一身,并丰富维吾尔族人民生活的十二木卡姆,是具有艺术功能的。在各种节日中,维吾尔族人民积极参加表演歌舞乐一体的十二木卡姆,这些给了他们提高艺术素养、展现自我的一个舞台,还能在表演中

调节自己的心情，缓解平时的劳累。

十二木卡姆不仅在文化功能上，而且在传承上也有自己本民族文化的特点。十二木卡姆主要的传承方式是口传心授，这种传承方式会因每个人理解上的不同而有不同的即兴创造，并且传承的场地和乐队的组合演奏，都是即兴的。演奏者会根据心境、场合的不同，对乐曲的段落进行不同的加花演奏或者重复，但是这些并不影响表演的整体效果。传承的即兴性也使十二木卡姆在维吾尔族人民的生活中富有活力和生机。

十二木卡姆的传承还有群众性的特点。在维吾尔族人民的生活中，深深植根于传统民族文化中的十二木卡姆是维吾尔族人民共享的。它主要在群众中传承，而且无论从听众还是艺人来看，都具有群众性，十二木卡姆已成为维吾尔族人民的一种群众文化。

因为十二木卡姆口传心授的传承方式，也必然造成了传承中的另一个特点——变异性。中国传统音乐大多是以口传心授的方式进行传承发展的，传承人依照自身不同的心境、审美、场合，对传承的歌曲进行加工创造，变化是必然的。这也是为什么不同地区的木卡姆，差别会更加十分明显的原因。

十二木卡姆与维吾尔族人民的生活紧密相连，密不可分。但是在全球经济一体化的今天，十二木卡姆等民族文化也受到了很大影响。我国许多少数民族地区都正被这股全球化的浪潮席卷着，一些流行文化、西方文化正深深影响着这些地区。同时，正因为这些外来文化的影响，一些地区的传统音乐文化正在逐步凋零。十二木卡姆也面临着这样的危机，据说，在民间几乎已经找不到能够完整演唱"琼乃额曼"的人了。虽然十二木卡姆于2005年被列入"人类口头和非物质遗产代表作"，对十二木卡姆的传承与保护有着有利的一面，但是如果不去保护与传承这些文化，十二木卡姆还是面临着危机。

木卡姆是维吾尔族人民的血脉，是维吾尔族人民的灵魂，更是中华民族乃至世界的文化瑰宝。木卡姆的发展、完善更需要广大音乐爱好者和政府的共同努力，要做好木卡姆的资料收集、挖掘，记谱等工作，在创作推广上，媒体宣传需要正面引导，不能为了推广而创作出失去木卡姆本身特色的作品。

不管是全球化的冲击或是本身传承方式等问题，十二木卡姆作为维吾尔族人民不可缺少的一部分，和维吾尔族人民的生活息息相关，相信它能找到自己的方式在维吾尔族人民的血脉中继续流淌，并且以独特的身姿在世界舞台上绽放。

（三）代表乐队与器乐文献

目前主要代表乐队有：吐鲁番木卡姆乐队、哈密木卡姆乐队和刀郎木卡姆乐队。代表器乐文献就是现存的十二木卡姆文本。

（四）考量问题

1. 木卡姆是波斯阿拉伯音乐体系中共有的乐种形式，其文化特质是怎样的？
2. 十二木卡姆的区域文化特征是什么？

（五）研究文献推荐

周吉：《维吾尔木卡姆》，乌鲁木齐：新疆人民出版社，2006。

第十二章

八音齐鸣乐种(二)万物齐宣的合奏乐钟

汉《乐府诗集》(忠顺)中有这样一首诗：

> 岁迎更始，节及朝元。
> 冕旒仰止，冠剑相连。
> 八音合奏，万物齐宣。
> 常陈盛礼，原永千年。

值得说明的是，这里的八音合奏，能指的就是我国周代八音所有乐器的合奏。显然，这里的八音也是八种音色的含义，亦即所指的是由八种制作乐器材料构成的不同种类乐器音色的合奏，当然，这也是和色的乐种。

最早记载的乐器组合是：

(1)《管子轻重》甲："昔者桀之时，女乐三万人，晨噪于端门，乐闻于三衢"。

(2) 齐宣王招募300人的竽乐队。

现代存见乐种举例如下。

现代民族管弦乐队：中国与外国乐器 & 传统与现代乐器

（一）名称与乐器组合

本节讲述我国现代民族管弦乐乐种，主要通过与西洋传统管弦乐乐种进行比较，解读这一乐种生成和发展的文化缘由，从而让受众把握和判价这一乐种的文化价值。

我国现代民族管弦乐是一个新型的器乐乐种，它起源于近代，成型和发展于现代。它以中国民族乐器为基础，以西方传统交响乐团编制方式为参照，逐渐组合建制成现代的样式。然而，演奏这一新兴乐种乐团的名称，却在发展过程中存见着诸多有意思的不同称谓。在我国大陆地区，一般称作"中国(央)××民族××乐团"，对内简称为"民乐团"或"民族乐团"；在国外的华人地区，尤其是东南亚华人地区，如新加坡地区等称这一组合形式为"华乐团"；而香港地区则沿用内地简称"民乐团"。其实，在民国初期，还称"国乐团"。为了与中国传统乐种组合形式区别开来，亦有人主张使用

"现代中华(国)管弦乐团"(Modern Chinese Orchestra),这一乐种名称可能更加贴切。然而,实际情况是,尽管中国民族管弦乐团是对西方管弦乐团的学习和借鉴,但是无论从审美意识上,还是从听觉效果上,乐队之间的差异是显而易见的。分析造成差异的缘由,可以直白地说,这是中西文化观念、行为和预期目标之间的差异造成的。

高厚永先生在《民族器乐概论》中这样写道:"中国新型民族管弦乐队,是在古典和民间乐队的基础上,又吸收和借鉴了西洋乐队的长处而形成和建立的。"这个吸收和借鉴首先是将乐队分成几个乐组并充实中、低音乐器,然后进行分组配器。欧洲乐队有木管、铜管、打击乐、弦乐四组,而弦乐器是乐队的基础。民族管弦乐队也分四组,分别是管乐、弹拨乐、打击乐、拉弦乐,有人也将拉弦乐组作为民乐队的基础。

实际上,这要看具体乐曲的特点而定,不能以西方的乐队原则生搬硬套。其原因有以下几点,其一,中国乐曲特点不一,如属强烈的吹打曲范畴,弦乐组起不到非常重要的基础作用;如果属优美而抒情的丝竹合奏曲,弦乐组则能起一定的基础作用。其二,因弦乐组本身的特性,其低音乐器始终未能完美解决,很难取得丰满充实、统一均衡的效果,所以,若硬以西洋概念将其作为提琴组来配器是不恰当的。由此可知,现今民族管弦乐队的组织模式在一定程度上是借鉴西洋管弦乐队的形式来进行的,但并不是也不能完全照搬。这种借鉴的做法在当时可以说步入了一个新的阶段,它表明从20世纪20年代以来,我国的民乐事业经过几十年不断地发展,已具有一定的基础和规模,并且在这样的基础和规模之上,创作和表演方面也取得了不菲的成绩。

现在中国民族管弦乐队的组织规模,小到10人左右,大到80人左右。小乐队用于伴奏,但有时也用于纯器乐曲演奏,像"江南丝竹""广东音乐"等乐种的演出,常是10人左右的小型民族管弦乐队。专业的民族管弦乐队,大多演出纯器乐曲。像中国民族乐团、中央广播民乐团,他们的编制为70人之多,有重要演出时的扩增规模达100人左右。一般的组合编制如下:

指挥1人。

拉弦乐器:高胡(3~7人)、二胡(10~20人)、中胡(3~5人)、大提琴(或革胡6~10人)、低音大提琴(或倍革胡2~3人)。

弹拨乐器:柳琴(1~4人)、琵琶(4~6人)、中阮(4~6人)、大阮(4~6人)、三弦(1人,阮咸演奏员兼任)、筝(1人)、扬琴(1~2人,等同弹拨乐器)。

吹管乐器:梆笛(1~2人)、曲笛(2~3人)、新笛(2~3人)、高音笙(2~3人)、中音笙(1人)、低音笙(1人)、高音唢呐(2~3人)、中音唢呐(1~2人)、次中音唢呐(1~2人)、低音唢呐(1人)、低音管(1~2人)。

打击乐器:(3~10人,一般一人兼数件)排鼓、中国大鼓、板鼓、堂鼓、定音鼓、小军

鼓、大军鼓、小钹、大钹、西洋军钹、吊钹、小锣、大锣、风锣、泰来锣、云锣、木鱼、磬、梆子、铃鼓、三角铁、弹簧盒、风铃、沙球、木琴、钢片琴、管钟、编钟、编磬、方响,及一些特色击奏乐器如手鼓、萨巴依等。

中国民族管弦乐团的拉弦乐器组,用高胡、二胡和中胡对应西方管弦乐团的小提琴和中提琴,而低音声部直接引用了大提琴和低音大提琴等西方管弦乐器;吹奏乐器组,用唢呐和改进过的扩音笙来对应西方管弦乐队的铜管和木管乐器组;打击乐器组,除了使用中国一些击奏乐器外,也直接引用了一些西方打击乐器,如定音鼓、军鼓、钢片琴、木琴等;弹拨乐器组,重点使用了丰富的民族弹奏乐器,包括扬琴在内的大量弹拨乐器的使用,与西方管弦乐队形成唯一的组合区别。

现阶段西洋管弦乐队的规模,小到10人左右,大到100人左右。小规模乐队用于伴奏或演奏重奏作品,大规模乐队主要用作纯交响乐的演奏。像美国的波士顿交响乐团和纽约爱乐乐团,他们的演奏员编制分别为99人和108人。在西洋管弦乐队的发展过程中,也曾出现乐队规模逐渐增大的现象,以至达到数千人的规模。当今世界大型西洋管弦乐队组织规模为100人左右,这是因为乐队编制小了音响色彩有不足之处,乐队编制太大,又有臃肿和烦琐之弊。因此,现在我们无论从电视上看到的,还是到音乐厅看到的来中国演出的外国西洋管弦乐队,或者中国的西洋管弦乐队,编制一般是100人左右。现在的大型西洋管弦乐队的内部,由木管乐组、铜管乐组、打击乐组和弦乐组四大部分构成。一般的组合编制如下:

指挥1人。

木管组:短笛、长笛、双簧管、单簧管、大管、英国管等。

铜管组:短号、小号、长号、圆号、大号等。

打击乐组:定音鼓、大鼓、小军鼓、铃鼓、三角铁、木琴、钟琴、响板、钹、锣、管钟等。

弦乐组:小提琴、中提琴、大提琴、低音提琴、竖琴、钢琴等。

西方管弦乐队的乐器组合,可以根据不同需要进行编制,如单管编制的小型乐队、双管编制的中型乐队以及三管和四管编制的大型乐队等。

一般来讲,乐队乐器组合的编制标准,主要是根据木管组的变化而定。比如双管编制的管弦乐队,木管组,长笛2人、双簧管2人、单簧管2人、大管2人。同类乐器成双地配置,称作双管编制,同样,成单、成三、成四的配置,则称作单管、三管、四管的乐队编制。当然,由于编制的不同,其他组乐器也要有所变化,通过世界各国管弦乐队长期的实践,总结出一定的编制规律。弦乐组的配置过多或过少都将破坏乐队的整体效果,过少,乐队显得干枯、无弹性、音响单薄;过多,乐队浑浊,丧失色调透明度。木管组乐器都有其强烈的个性,不但具备不同的音色,而且都独当一面,少一支木管

乐器将丢掉一份音色。铜管组乐器从配器的角度来看，就其音量来说，2支圆号等于1支小号，或1支长号，或1支大号，一旦配备比例失调，将使整个乐队的音量平衡受到破坏，降低整个乐队的表现力。

西洋管弦乐团的编制是经过上百年的发展改良而形成的，对乐器的音色、音量等方面的把握和追求对我国民族管弦乐团来说具有不可或缺的指导意义。

(二) 文化背景与功能

近现代，我国各地都曾有不同类型的民间器乐组合，以半专业和业余的居多，专业的只是少数，城镇和经济条件比较好的农村，活动相当普遍。到了20世纪初叶，规模有一定的发展，如上海的"大同乐会""今虞琴社"等，不过这些组合仍以原有的民间乐种为基础，如江南丝竹没有大的扩展。早在19世纪20年代初，上海的大同乐会在传统乐器改造和创新的基础上，成立了一个30人左右的中国管弦乐队，乐器组合按照吹、弹、拉、打的编制标准，并选择中国传统名曲，进行了新型管弦乐队演奏的改编和创作，如郑觐文、柳尧章根据琵琶《夕阳箫鼓》改编而成的合奏曲《春江花月夜》等。

追踪历史，不难看出，中国第一个国乐团是1935年在南京成立的中央广播电台国乐团。抗日战争时期迁往重庆后，乐团对乐器的改革、编制、声部的平衡、低声部的强化等方面，都进行了多元化的改进。新中国建立以后，这支国乐团被蒋介石带到台湾地区，一些演奏员后来分别于1952年和1953年在"台湾大学"和"台湾师范大学"成立了国乐社。新中国第一个成立的大型民族乐团，是1952年在上海成立的上海民族乐团。该乐团首开新中国民族管弦乐团先河，吃了民族管弦乐乐种的第一只螃蟹。第二个是1953年在北京成立的中国广播民族乐团，该乐团在彭修文等人的带领下，从乐器改革、乐队编制、乐曲创作和乐队音响排练等重要方面，都进行了突破性的大胆探索和大量实践，并改编、创作和移植了多部影响至今的民族管弦乐作品。1960年，中央民族乐团在北京成立，发展至今，享誉国内外，已经成为国内一流、国际知名的中国民族乐团。

尽管民族管弦乐团的编制建立在西洋管弦乐队的基础之上，但我国历史上也存在着各种不同形式的乐队。如周代的雅乐、房中乐，战国时期的钟磬乐队，汉代的鼓吹乐、相和大曲，魏晋的清商乐，隋唐的多部乐、燕乐大曲等各种乐队的组合形式，这些不同的器乐模式及乐队组合形式在不同的历史时期都起到了非常重要的作用，其历史文化价值及社会影响很大。器乐演奏模式及乐队的建制随着历史的演变也在不断变化。据史书记载，中国历史上还有大型的器乐演奏形式，达到几百人的乐师演奏，如周代的"大司乐"、唐代的"梨园"等，乐队建制规模庞大、演奏气势宏伟，超越了

当今任何民族管弦乐团的人数。

流行于各地的民间器乐演奏形式繁多,如西安鼓乐、鲁西南鼓吹乐、河北吹歌、苏南十番锣鼓、福建南音、江南丝竹、广东音乐、北京寺院管乐、潮州大锣鼓、十番锣鼓、苗族芦笙乐队、洞经音乐、丽江古乐、新疆"十二木卡姆"等传统器乐演奏模式延续至今,仍被人们认可,其原因是现代文化与历史文化有着千丝万缕的联系。以上各地民间器乐演奏形式内容丰富,地方特色浓郁,体现了各种民间器乐演奏建制的多样性。不同乐队的演奏形式在不同历史时期起到了宣传教育、推广普及和娱乐等作用。

尽管民乐团是中西方音乐文化融合的产物,但是上述各种器乐演奏形式与乐队建制为今天的民族器乐演奏形式提供了重要的理论依据和实践基础,具有一定的历史文化研究及参考价值。

随着民族管弦乐团的发展和进步,越来越多的乐团和音乐家致力于追求更加完善的音响效果,从而对乐器进行了改良设计。以中国香港中乐团为例,中国香港中乐团的编制也分为4个组。过去20多年来,乐团的乐师编制由最初的50多位增至85位,4组乐器的分类及演奏人数充分发挥了现代大型民族乐团的交响性及丰富的表演力。

中乐团以有组织、有系统的乐器改革为动力,成为促进音乐持续发展的坐标,意义十分深远。乐团的唢呐首席郭雅志先生发明了"唢呐活芯"装置,一支普通的传统唢呐加上了他的"活芯"后,成倍地增加了唢呐的表演功能。北京的高扬先生和辽宁李长铁先生合作改良的BDQ-1型滑动千斤二胡装置,瞬间扩张了二胡的音域。两项新发明使原乐器的表演手法的技巧性和趣味性大增。这代表了乐器改革的一条路线,音色不变,通过改变演奏法,来提高乐器性能。阮仕春用了十年时间研究改革出来的高音、次中音、低音"阮咸系列",走的是另一条路线,演奏手法不变,改变的是乐器的音质,目的是解决弹拨乐音响结构离层的问题,使弹拨乐器的整体音响达到如同金字塔般的立体三角形效果。改良型64型革胡使困扰乐界数十年的民族乐器缺乏低音的问题,出现解决的曙光。64型革胡是1964年上海杨雨森先生改革成功的低音乐器,在材料使用和结构设计上都优胜于他改革的58型革胡。64型革胡的音量之大、音响效果之好虽接近西洋大提琴,但仍保持胡琴族的音色,从而使整个低音声部的音响效果得到全面的改观。中国香港中乐团以改良新乐器、创造新音响、拓展新空间的实际行动,为民族音乐的可持续发展增添了新的动力。

中国的民族管弦乐队正是学习了西洋管弦乐队的优点,以西洋管弦乐队的构成原则构建的,形成了规模和组合与西洋管弦乐队相近的乐队演奏形式。它是一个混合体。这个混合体之所以有生命力,是因为它融合了中西音乐文化的特点,在融合发展的过程中,自然地扬弃,形成了新的表演形式。和其他形式的乐队比较,它显然有

着存在的优势——既有从西洋管弦乐队那里借鉴来的宽阔音域、丰富音色等优点,也继承了中国民族音乐中独特的气质,并能发挥出民族器乐的演奏韵味,在一定程度上使得两种乐队形式中的优势得到发挥和提升。更主要的是它体现了中国近现代的音乐发展方向。作为一种表现乐思的平台,它正在被愈来愈多的创作者和欣赏者所认同。

(三) 代表乐队与器乐文献

中央民族乐团是代表乐队,中国现代民族乐团的器乐文献基本上可以分为三类:第一类是由我国传统音乐改编的作品;第二类是运用中国传统音乐主题动机或风格创作的;第三类是由外国音乐名著移植的。

(四) 考量问题

(1) 你对中乐团、华乐团、民乐团、国乐团等中国民族管弦乐团不同称谓的考量是什么?

(2) 真正意义上的中国民族管弦乐团的乐器组合形式应该是怎样的?

(五) 乐种研究的推荐文献

建议就此议题安排学生结合当地存见的民族乐团或民族乐队,进行一次实地访谈活动,并写一篇访谈录,由此培养学生在访谈前的案头工作能力。

第十三章

乐种文化中的音高特征

一、音高特征及原因分析

中国民族器乐乐种的音高特征取决于乐器与调高的关系,中国乐器以首调为主,固定调相对调高决定着整个乐种的音高特征。

我们知道,西方乐理的音乐观念中,音乐形态的本质主要体现在旋律和节奏两个方面。其中,旋律形态包括音高、音高的纵横关系(旋律与和声)部分;节奏包括横向的结构和纵向的织体两个部分。然而,中国传统音乐的基本观念,却与西方有着诸多不同。我国传统的音乐形态的本质,不仅体现在与西方不同的尤其是对声音的音色以及强弱要素有着独特审美追求上,更在声、音、乐、律的概念内涵和外延上有着与西方本质上不同的音乐观。

首先是"声"可无定高的"多声"音乐观。关于中国传统概念中的"声、音、乐、律",实际反映出的是中国传统音乐概念中音乐与客观自然的本质关系,即同步规律的"多元声"音乐观。它体现在"单声"的"音"以及"多声"的"音"与"音"之间的纵横关系上。

中国传统观念中的声为自然之"声",是《史记·乐书·集解》中的"宫、商、角、徵、羽,杂比曰音,单出曰声"。五声与客观自然具有实际对应的同步本质关系:

五声:宫 商 角 徵 羽　杂比曰音。
五行:土 金 木 火 水　相生相克,生我我生。
五脏:胃 肺 肝 心 肾　《黄帝内经》,五脏相对。
五气:温 燥 风 署 寒　气候相对,嗅动感统。
五味:甘 辛 酸 苦 咸　甜酸苦辣,味动感统。
五色:黄 白 青 赤 黑　眼见为实,视动感统。
五时:季夏 秋 春 夏 冬　一年四季,触动感统。
五方:中 西 东 南 北　方位不同,风格相异。
五比:君 臣 民 事 物　君臣有别,众声之主。

五位：唇 舌 牙 齿 喉 与不同发音部位相配。

说明"声"是自然之声，与相对应的客观自然同步，与宇宙自然运动同步，具有规律性的多元摇声观念。所谓摇声，亦即单声的无定高，如古琴与古筝演奏中的吟（按音手指在按音位置，先上后下频率较快地来回滑动），猱（按音手指在按音位置，先下后上频率较慢地来回滑动），绰（按音手指自下而上地滑至按音位置），注（按音手指自上而下地滑至按音位置）。吹奏演奏中的滑音（与区域语言有关系）；拉奏乐器的颤、猱、吟、滑等。单声装饰：上下滑音、颤音、上下波音、加花、辅音、倚音等。单声环绕：单纯性环绕、延展性环绕、遛音性环绕。单声变化：不同主音、借字变调（压上、单借、双借、三借）、移宫犯调、犯宫犯调、多宫犯调、交替游移等。即使是击奏乐器无音高的声，也就是所谓无定高的"声"，独立于"音""乐"和"律"以外的"声"，也是具有"摇声"性质的。因为产生这些"声"的乐器形制不定，故，声高实际是不定的。例如，同样为"鼓"之"声"，由于各种鼓的制作材料和尺寸等不同，所发出的声也肯定不同，然其在音乐中的地位却不能轻视。就像鼓为"德音之音"一样。《礼乐》："鼓音只有一种，就是'咚'而已，但不能小看这'一声'，这单纯的一声是'鼓王'所发出的'不宫不商'，但五音十二律必定应合听命。"正如《五经要义》中所说"鼓所以检乐，为群音之长也"。考古界发现的三万五千年以前中间有共鸣击点的动物腿骨，也说明乐器的声是人类的自然化。

其次是音的"声成文，谓之音"之思维方式。《乐记·乐本篇》（文：文饰）这种音的概念基本包含三层含义：

（1）带有"音腔"亦即"摇声"的单"声"谓之"音"（声无定高）。

（2）"杂比曰音"：（"声成文"之"文章"，"声无定高"的语言根源是"字"的多声性）单声的"音"重复连成音，即使无音高也可成音（如无固定音高的单声点的重复、相同音高的重复轮指音等）。

（3）不同音高的"声"排列在一起叫作"音"。"声无定高"的语言根源应该是"字"的多音性和多义性。由此，音可以有多种声的排列组合。例如，二声音阶一般为纯五度，"re-la(sol)"或"sol-re(do)"；三音列——do-re-mi，阿尔泰语系的宫、商、角三音列小组；四声音阶的宫、商、角、徵或宫、商、角、羽或宫、商、徵、羽等；带半音五声音阶羽、变宫、宫、角、清角（类似日本都节音阶），无半音五声音阶（古代称正声音阶）：宫、商、角、徵、羽。例如，哈尼族与日本均用不带半音的五声音阶和带半音的五声音阶，其音阶形态基本是以四度三音列为主，只是哈尼族在演奏时，其音高稍有游移。例如，"去三七级角调式"的六级音"do"有时偏高，如果将其明确地升高半音，就可以成为"♭Ⅱ"级的徵调式；"去二六级徵调式"的七级音"fa"在情绪激动的高音区一

般都微升,三级音"si"在低音区时稍偏低。参见下表:

哈 尼 族	日 本	音阶排列
去三七级角调式	都节调式	mi – fa – la – si – [do] – mi
去二六级徵调式	琉球调式	sol – [si] – do – re – [# fa] – sol
羽调式	民谣调式	la – do – re – mi – sol – la
徵调式	律调式	sol – la – do – re – mi – sol
宫调式	去掉四七级的西方大调式	do – re – mi – sol – la – do

中立音五声音阶徵、微降的变宫、宫、商、微升的清角等几种不同的形式,花哭变换;六声音阶(六律)宫、商、角、徵、羽、变宫,常常是加入变宫偏音的形式,很有特点,是由两个无半音的三音列小组组成,即所谓"双宫调"。这是由于中国五声音阶的宫音是通过大三度或小六度支持决定的,也就是"以角定宫",所以,六声音阶中所含的两个大三度,实际上就含有两种不同的五声音阶。如下表所示:

 fa – sol – la do – re – mi sol – la – si

(缺少一个上导音) (缺少一个下导音)

(下属调宫商角) (主调宫商角) (上属调宫商角)

中国的七声音阶,就是在无半音五声音阶中加入变宫、变徵、清角、清羽四个偏音的其中两个音而形成的。"变"在这里是"低"的意思,"变宫"与"变徵"就是分别指比其"正声"低半个音的"变声",其中,由于变徵在十二律吕中占据着中央的位置,故又简称为"中",变宫简称为"变";"清"在这里是"高"的意思,"清角"与"清羽"就是分别比其"正声"高半个音的"变声",其中,"清角"又称为"和"(和宫之意 & 纯四度),"清羽"又称为"闰"(闰宫之意,大二度)。所以,我国古代的音阶类型原为如下:

 正声音阶(古音阶、雅乐音阶)宫、商、角、中、徵、羽、变。

 下徵音阶(新音阶、清乐音阶)宫、商、角、和、徵、羽、变。

 清商音阶(燕乐音阶、清羽音阶)宫、商、角、和、徵、羽、闰。

 八声音阶(有半音)。

 九声音阶(五正声＋四偏声)在古代又称"九歌",所谓"唯九歌、八风、七音、六律以奉五声"的关系如下:

 九歌:闰 和 宫 商 角 徵 羽 变 中

 八风:和 宫 商 角 徵 羽 变 中

 七音:和 宫 商 角 徵 羽 变

 六律:宫 商 角 徵 羽 变

五声：宫 商 角 徵 羽

从"单"音阶到"九"音阶的语言根源：古代做诗手法的主要特点是"一字至九字"的"联句"。唐代音乐中的原型叫"串枝莲"。

东，	西，
步月，	寻溪，
鸟已宿，	猿又啼；
狂流碍石，	迸笋穿溪；
往往人烟远，	行行萝径迷，
探题只应尽墨，	持赠更欲封泥；
松下流时何岁月，	云中幽处屡攀跻；
乘兴不知山路远近，	缘情莫问日过高低；
静听林下潺潺足湍濑，	厌问城中喧喧多鼓鼙。

再次是"诗、歌、舞"三位一体，谓之"乐"的概念内涵。实际上，原始民族的歌舞音乐常与宗教有密切的关系，古代的歌舞音乐更是如此。王国维在《宋元戏曲史》中说："歌舞之兴，其始于古之巫乎……巫之事神，必用歌舞。说文解字'巫，祝也。女能事无形以舞降神者也，象神两褒舞形与工同意'。故尚书言'恒舞于宫，酣歌于室'时谓巫风……郑氏诗谱云：'是古代之巫，实以歌舞为职，以乐神人者也。'""声相应，故生变，变成方，谓之音。比音而乐之，及干戚羽旄，谓之乐。"《乐记·乐本篇》："昔葛天氏之乐，三人操牛尾，投足以歌八阕。一曰《载民》；二曰《玄鸟》；三曰《遂草木》；四曰《奋五谷》；五曰《敬天常》；六曰《达帝功》；七曰《依地德》；八曰《总禽兽之极》。"《吕氏春秋·古乐篇》王逸章句说："九歌者，屈原之所作也。昔楚国南郢之邑，沅湘之间，其俗信鬼而好祠。其祠必作歌乐鼓舞以乐诸神。屈原放逐，窜伏其域，怀忧苦毒，愁思沸郁。出见俗人祭祀之礼，歌舞之乐，其词鄙陋。因为作九歌之曲，上陈事神之敬，下见己之冤结，托之以风谏。"所以，九歌乃描绘巫以歌舞事神之状。说明"乐"是人的身心和谐于客观自然和社会的内在尺度外在显现的结果。

最后是律的"声依咏，律和声"。《尚书》律的度量标准"声"随着语言声调的变化而变化，这种变化用"律"来协调。也就是说，"律"是"声"的绝对音高标准，是有关"声"选择和确定的法则与规律。

我国古代较早的生律方法之一，就是相传由春秋间齐相国管仲发明的三分损益律，又称"管子法"、三分损益法、三分法、三分律等。这种方法就是将固定弦长（有一定张力）的三分之一去掉，即"三分损一"，可以得到原弦长音高的上方五度音；而在这个五度音的弦长上，再增加该弦长的三分之一，即"三分益一"，可以得到该弦长音高

的下方四度音,实际等于上方五度音;以此类推,这种从一个弦长律出发,不断相生,每次实得五度音程律的方法,又被称为"五度相生法"。所得律制又称毕达哥拉斯律制,毕达哥拉斯是古希腊著名的哲学家。

　　五度相生律,属于欧洲音乐体系中生成的一种律制。即由某一个音开始向上推一个纯五度,产生次一律,再由次一律向上推一纯五度,产生再次一律,如此继续相生所得出的律叫五度相生律。实际基本音级间的音高关系与十二平均律的七个基本音级间的音高关系不同。据文献记载,古代的希腊和阿拉伯地区也有类似的生律法和律制。

　　纯律是在五度之间再加入一个分音来作为生律的要素,从而生成的律。特征是半音距离比其他律大,C(e)g、f(a)c、g(b)d。

　　中立律属于波斯阿拉伯音乐体系中的一种律制,一般指含有中立音(四分之三音、四分之一音)的律制。如秦腔音乐中的花音调和苦音调以及花哭音变换音调,潮州音乐中的轻三重六调、重三六调和活五调等,实际都应该属于带有中立音的中立律。另外,还有二黄(5 2弦)与反二黄(1 5弦),川剧弹戏中的"苦皮",滇剧、贵州文琴和黔剧中的"苦禀"(苦品、阴调),广东粤剧和众多民间音乐中的"乙反线"或"乙凡线"(5 2弦)等。现将相关调谱对应如下:

```
花音:    合    四     一    上    尺    工     凡    六
哭音:    合    四↓   一    上    尺    工↑   凡    六
二四谱:  二    三     四    五    六    七     八
轻三六调:合    ↓四   上    尺    ↓工  六     五
重三六调:合    四↑   上    尺    工↑   六    五
轻三重六调:合  ↓四   上    尺    工↑   六    五
活五调:  合    四     上    ↓尺↑ 工    六     五
阶名:    徵    羽     宫    商    角    徵     羽
刀郎木卡姆——胡代客巴亚宛音阶:  5  6  6↑ ↓7  7  1  2  2↓  3
```

4 5。在我国古代十二律中的六吕六律,每个朝代的律高是不同的,如西周的黄钟是350赫兹—370赫兹=f;唐代的黄钟是300赫兹—320赫兹=e;元、明时期的黄钟是295赫兹—299赫兹=d等。汉代,在律名前加"倍"字表示低八度,在律名前加"半"字表示高八度。而在汉代以后则习惯在律名前加"浊"字表示低八度,在律名前加"清"字表示高八度。《黄帝内经·素问》中说:"阴阳者,天地之道也,万物之纲纪,变化之父母。"古人一般认为,单数为阳,偶数为阴。故,自"黄钟"始,单数为"六律",双数为"六吕","黄钟大吕"表示正统、高雅的音乐,六律六吕,阴阳相间。所以,就以黄

钟、大吕、太簇、夹钟、姑洗、仲吕、蕤宾、林钟、夷则、南吕、无射、应钟为古代十二律名称，其相关关系可参见下表：

律名	黄钟	大吕	太簇	夹钟	姑洗	仲吕	蕤宾	林钟	夷则	南吕	无射	应钟
季节	仲冬	季冬	孟春	仲春	季春	孟夏	仲夏	季夏	孟秋	仲秋	季秋	孟冬
月份	11	12	1	2	3	4	5	6	7	8	9	10
时辰	子	丑	寅	卯	辰	巳	午	未	申	酉	戌	亥
音高	1	#1	2	b3	3	4	#4	5	b6	6	b7	7

"律"是人的身心和谐于客观自然的尺度。中国"律"的尺度具有中国文化的深层结构特质。"深层结构"是一个文化的稳定性特质，它是相对于"表层结构"变异性特质而言的。在一种文化的表层结构上，显示的往往是变动的常态，而难以改变的就是文化的深层结构。它是文化的基因，是稳定性特征。然而，文化的深层结构特质又经常是在文化的表层结构中显现出来的，因此，我们必须从一些比较具象的文化表层结构中，才能探寻出文化的深层结构本质，并由此抓住事物运动的内涵结构特征。对中国民族器乐的文化深层结构分析也不例外。

例如，对"声"无定高的缘由分析：随着客观自然的变化发展，人与客观自然相互和谐的尺度也应变化，应保持一种动态的和谐追求，所谓"声无哀乐情所应"。音乐作为社会自然，是由中国特色的生产（物质与人的）特征"语音调"决定的（如前所述），实际反映出中国民族器乐音高特征具有与客观自然和社会共谐规律的特质。体现一种隐蔽的语言美，语意双关，是模糊、朦胧、混合、自然的审美追求和中庸哲学思想在音乐方面的具体体现。

实际上，声无定高的"音腔"是一个古老而又现代的命题。尤其当调性音乐瓦解后，西方也开始使用类似音腔的手法进行创作，如美国现代作曲家乔治·克拉姆的《远古童声》等，反映了人类审美本质越来越"自然人化"的共性特征。

中国民族器乐音高关系横向延展的形态特征是多调性、多风格旋律形态。中国民族器乐的音高关系主要表现在"声无定高"观念的横向延展（旋律）与纵向延展（多声）两个方面，其形态特征如下：

"声无定高"的横向延展，从而形成了不同风格与多调性的旋律形态特征。追踪中国民族器乐的"母语"根源，更多的是来源于民歌。所以，其旋律形态特征从本质上呈现的是民间歌曲的旋律特征。

（1）"一字多声"的不同方言形成的不同音腔特征，最终形成了不同风格的器乐旋律形态。

不同风格的旋律形态,主要是由于中国文字"一字多声"的缘由形成的。例如,"我"字,其中蕴含至少四个字调,即阴平、阳平、上声和去声,如果按照普通话的字调就可以编织出复合其四声的自然音调,实际上,音乐往往不是这些字调按照普通话声调标准的直接翻译,而是在不同地区的方言字调的基础上,依据其字调的升降趋势所作的声调发挥。这样,同样一个字在不同的语系中所呈现的音乐风格有时是迥然不同的。例如,京津一带的方言声调基本有四个声调,没有入声,而吴方言、粤方言、客家方言、闽南方言和闽北方言的声调类别一般在六个以上,而且都有入声。所以,南北音乐风格在旋律形态上的迥异性是非常明显的。

"声无定高"横向延展的中国民族器乐的另一个旋律形态特征就是旋律的装饰性特点。在传统器乐中,这些装饰常常被称为"润"和"饰"。"润"包括"润腔""润色"以及"摇声"。"饰"包括"装饰""加花""伴声"以及"伴奏"。这是中国民族器乐发展的最基本方法,并由此而延展出系列旋律发展手法,从而体现出独有的旋律发展形态。例如,以重复为核心发展手法,即不同音色的重复、叠合叠奏、垛等手法;以变奏为核心的发展手法也就是即兴变奏、体裁变奏与地方风格变奏、加花与减花变奏(添眼加花或抽眼加花)、调性变奏、固定变奏等;以渐进为核心的自由发展手法:对一个音调的自由延展(更新、解体)等;以承递为核心的发展手法:自由承递、严格承递、音程重叠承递等;以对应为核心的发展手法:音色音区对应、旋律调式对应等;以对比为核心的发展手法:集与联、拆与穿等;以合头合尾为核心的迂回发展手法:合头、合尾、合头合尾、迂回等;以变换调式调性为核心的发展手法:借字转调、移位转调、四五度关系翻调、等音换调等。

(2)不同语言的"多音"与"多义"构成了旋律多调性形态。在中国的传统音乐中,不仅有"一字多声",更有"一字多音"和"一字多义",这应该是形成多调性旋律形态的根源。

一字多音,是同样一个字,却有不同的读音,这就是多音字;如"给"字(gei 或 ji)、"阿"字(a 或 e)、"呵"字(a 或 he)、"拗"字(ao 或 niu)、"伯"字(bai 或 bo)等。不同的语调蕴含着不同的语气,有的上升,有的下降;有的疑问,有的感叹;有的陈述,有的咏叹;等等。这样就会形成不同的"语调"和"声调"旋律形态。

一字多义,是指同样一个字却有不同的含义,一般是与不同字组合就具有不同的含义。如"当"字与不同字的组合就会出现不同概念:"当年""当作""当铺""适当""上当"等。

或同一语言的不同方言,在词汇上的差别,从而也可以引起旋律形态的不同;如:"小孩儿"(北京)"小干"(苏州)"细人子"(长沙)"细佬哥"(广州)。

"媳妇儿"(北京)"家小"(苏州)"堂客"(湖南湖北)"婆娘"(云南)"婆姨"(陕西)"家里的"(天津)。

"白薯"(北京)"红薯"(呼和浩特、洛阳)"红苕"(成都)"番薯"(贵阳)"山芋"(上海)"地瓜"(东北)等。

另外,语法上的差异也是形成不同风格旋律形态的原因之一,如"多买几本书"(北方方言和吴方言)"买多几本书"(粤方言和客家方言)"火车比汽车快"(北方方言)"火车快过汽车"(粤方言)"火车比汽车过快"(客家方言)等。

如此形成的旋律形态就呈现出多调性的特征。语言学上称为"横聚合"特质。

从上述语言学意义的缘由分析中,我们不仅可以寻找出中国民族器乐多风格旋律形态的存见根源,更可以探究出即使是同一个母曲,在不同地区呈现出不同变异性特征的主要原因。例如,同一个曲牌在不同区域的称谓却有着诸多名称:

《八板》《柳青娘》《海青拿天鹅》《抬花轿》等;

《小开门》《大开门》《将军令》《四合如意》《傍妆台》《天下同》《到春来》《粉红莲》等;

《百鸟朝凤》《普庵咒》《高山流水》;

《句句双》《梅花三弄》《九连环》;

《小放牛》《补缸调》《放风筝》《鲜花调》《挂红灯》《大姑娘美》《玉娥郎》《摘棉花》《进兰房》《推碌碡》;

《寄生草》《山坡羊》《浪淘沙》《朝天子》《步步娇》《上小楼》《得胜令》《哭皇天》《一枝花》等。

这些单声形态也叫单音音乐(Monophony),但总体上具有下列传统旋律横向延展手法:

叠(乐节与乐句);

变(加花、换头换尾、演奏技巧、音区音位、节奏、旋律线、板式、扩充、递减、数列型、填充);

扣(连环扣——乐节、乐句、乐段);

集(曲牌连缀);

拆(单拆、双拆、拆头、半拆、梅花拆);

对(对句——相同旋律、不同旋律);

垛(垛句——扩充旋律、变化旋律);

合(合头、合尾、合头和尾);

解(段落尾部、乐曲中部);

滚（滚调、滚门——类似集曲与犯腔的一种旋律发展手法）。

二、考量问题

（1）在全球文化视野中，不同乐种文化的理论体系对声音四要素的使用程度是如何区分的？

（2）中国乐种文化的理论体系对声音的观念是什么？

第十四章

乐种文化中的和声特征

一、和声形态特征

中国民族乐器中的单件和声乐器,如笙(配合系)、编钟(单钟双音与多钟)、磋琴(双弦制)、筝(弦制)等,基本都是一四五八纯音程和声类型,具有完全协和性和声特征。而在多元乐器纵向复合时,仍然基本坚守纯音程和声原则。

因此,在中国传统的多声器乐曲中,可以常见支声、和声、复调、多调性平行与旋律重叠等多种形态。其中,支声形态也叫支声音乐(Heterophony),包括接应型、分声部加花型、持续音衬托型和固定音型衬托型四种。

接应型形态是指各声部以首尾重叠方式相衔接,有问有答。

分声部加花型是一个声部为主要曲调,另一个或其他声部围绕其做加花华彩进行。有时以一个声部为主,有时几个声部交替进行。

持续音衬托型是在多声部音乐中,至少有一个声部走出一个持续音,并用它来衬托主要声部,这个持续音往往是主要声部的调头(主音)。

固定音型衬托型是指在某一个声部中持续使用一个或几个固定音型,并用它为主要声部作衬托,一般常在低声部。

和声形态主要是指平行式地形成的和声声部形态。复调形态又叫复调音乐(Polyphony),简单地说复调音乐从技术上分析主要可以分为对比式、模仿式和模仿对比式三种。还有多调性平行形态和旋律重叠。这些形态说明,语言语音的纵聚合规律是有机地体现在器乐形态结构当中的。

二、考量问题

尽管在中国乐种文化理论体系中,音高要素与世界其他乐种文化理论体系有着些许区别,但和声的观念自古就已经存见,你认为这种现象的文化缘由是什么?

第十五章

乐种文化中的节奏特征

一、节奏特征及原因分析

按照中国传统音乐的思维,节奏可以理解为把声连在一起,按照一定的规律或规则进行演唱或演奏。现代一般的解释是,有节拍地演奏或唱奏。《乐记·疏》中曰:"节奏,谓或作或止,作则奏之,止则节之。""节"——限度,古代的一种击奏乐器。"拍"在不同时期具有不同的含义,但其本质都是"拍无定值"。因为在我国古代各个时期,"拍"的概念内涵是不同的。先秦时期,"拍"为动词"击"之意,显然无定数。汉代以后,"拍"作为节奏运动的产物,成为音乐节奏运动的最基本计量单位,成为音乐术语,并从"板"和"眼"两种最小形式,到段、章等最大形式,衡量着复杂的传统音乐横向长短运动的骨架。这些术语是"无定值"的。魏晋时,一"拍"基本就是乐曲的一"段",比"拍"小一个层次的时值单位可能是"节";然,每拍中有多少节却不一定,一般是演唱、演奏者根据歌词的句读、停顿来自行判断,一边击节一边歌唱,所谓"执节而歌,丝竹相合"。《胡笳十八拍》十八段中,每段的结构都不相同,十二句、十句、八句、六句不等,每句字数又有不同等。唐代时,一"拍"就是一句的意思,故又称"句拍",所谓"散序六遍无拍(散板)","中序始有拍(有板)"(白居易《霓裳羽衣曲》)。唐代朱湾《咏拍板》:"赴节心长在,从绳道可观。须知片木用,莫向散材看。空为歌偏苦,仍愁和即难。既能亲掌握,愿得接同欢。"宋元时期,一"拍"就是一"韵",比"拍"小一个层次的时值单位是"字",一"字"相当于现在的一"拍",所谓"乐中有敦(字)、掣(减时符号)、住(增时符号)三声。一敦一住,各当一字,一大字住二字。一掣减一字"(《梦溪笔谈·补笔谈》)。可见,在此以前,无论是一"段"、一"句",还是一"韵",都是有长有短,"拍"都没有定值。明代始,一"拍"定为四字(即节),同时规定,"拍"用檀板演奏,并称为"板";板与板之间的"字"称作"眼"。所谓"板眼",就是"拍"与"节"或"拍"与"字",所以就又称作"拍节"或"节拍"了。然而,"节拍"作为度量音乐长度的标准,也是相对不变的一种尺度和格式。这是因为由长短不同的乐音、噪音及休止结合形成的中国节奏常常是非等值、极为活跃和多变的。所以,"节拍"或"板眼"

在中国传统音乐中又被称作"弹性节拍",这种"弹性节拍"的"拍值"是根据音乐的变化而变化的。这一方面是说,"板眼"或"节拍"是衡量乐音长短的量器;另一方面是说,"板眼"或"节拍"所代表的拍值又可以根据乐音长度的变化而变化,所谓"有伸有缩,方能合拍","板可略为增损"(《中国古代乐论选辑》)。

"拍"无定值的缘由是节奏来源(节奏依据)的文化背景不同,反映出中国民族器乐的节奏特征与客观自然及社会具有同步规律的独有特质,具有"声无哀乐情所应"的音乐审美思想。节奏来源于语言节奏的例子:

谁						我		
干啥						吃饭		
吃完了						吃完了		
感觉如何						感觉尚可		
下次还来吗						下次一定来		
欢迎惠顾再见						非常感谢拜拜		
X						好		
X　X						很　　好		
X　X　X						非　　常　　好(开花调–门达达)		
X　X̲　X						X　　X　　X		
X̲　X̲　X̲　X						床前　明月　光		
X̲　X̲　X̲　X̲　X						X　X　　X　X		
X̲　X̲　X̲　X̲　X̲　X						飞流　直下　三千　尺		
X̲　X̲　X̲　X̲　X̲　X̲　X								

中国民族器乐的节奏还来源于传统的民族审美心理节奏,尤其是文人音乐节奏的从容洒脱,传统审美的中庸气度;节奏作为"音"的骨架、"乐"的灵魂,同时还来源于自然条件下的生活节奏、自由节奏、牧歌、山歌、"日出而作,日落而息"的松散生活方式;来源于劳动的动作和生产行为节奏、劳动号子、歌舞音乐的特定节奏表现,戏曲音乐中的一招一式、为动作伴奏的锣鼓节奏的一点一击等;来源于历代外来音乐节奏的影响,尤其是改革开放以来,外来节奏的借鉴已经成为普遍规律,无论是宫廷的学院派,还是通俗的流行派。

节奏形态的横向延展构成了中国民族器乐的结构形态,纵向复合构成了中国民族器乐的织体形态,其本质是来源于中国击奏乐器"点"的纵横延展,是点与点的横向连接与纵向"和合"。这些"和合"形态在中国民族器乐中首先表现为节拍形态(板式)。

自由节拍形态即通常所说的"散板"。从表层上来看,这种节拍形态一般呈现的是即兴性比较强,结构潇洒而富有弹性,没有明确的周期性节奏循环规律;从深层上分析就可以发现,在每一个相对稳定的使用群体中,这种"节拍"都有其比较固定的内在"节拍"形态,这是一种民族化的审美心理定式,也是一个中义或狭义意义上的民族集体无意识的稳定性特征。所谓的"形散而神不散""形于外,而动于中",就是这个道理。中国民族器乐中的这种节拍,往往只出现在乐曲的局部,并可以归纳为三种形态,一是散起形态"散",目的是为了实现对有板音乐的预示、启动和组织,如京剧音乐中的导板;二是散放形态,一般在快节奏的音乐高潮部分出现,民间称为"放轮"或"甩穗子"等;三是散收形态,常常在乐曲结尾时,与散起形态遥相呼应,使音乐渐渐停下来,如京剧音乐中的"紧拉慢唱"和"摇板"等。

有弹性的统一节拍形态,有依据舞蹈动作而形成的统一节奏节拍形态,如朝鲜族舞蹈音乐中的"长短"等;有把诗词韵律中的抑扬顿挫和句法划分作为音乐节奏节拍组织的主要依据,从而使固定拍数和固定重音循环更富有弹性,如吟诗调或琴歌等。

无节拍的平均型节奏,也就是介于原生型自由节拍与韵律性节拍之间的边缘性节奏,它们常常采用"以唱句为单位的节奏节拍组合",如散文、念白、诵经等。

此外,还有有板的混合节拍形态,如变节拍的二拍子、变三拍子等;混合节拍也就是两种以上的节拍混合使用。节拍形态是对位性的,就像节拍内有不同节奏型相组合;等分节拍与韵律节拍的纵向结合;散节拍与等分节拍的纵向结合;等分节拍对散节拍的组织贯穿。还有含附加值的节拍,又称"增盈节拍",是特殊的复合性节拍,是特殊的节奏节拍有规律地循环。局内人认为,这是受原来吟唱的诗句结构的影响,独具民族特色的韵律性节拍,如 2/4＋4/4＋1/8＋4/4 等。当然,也有等分的数列节拍形态,但北方的弦索乐和南方的潮州弦诗也不同,如慢板、原板、流水板不同等。还有值得一提的是数列节拍形态,即节奏和节拍呈现数列化的布局,或者呈递增或递减,或者插花式等有序节拍状态,如一三五七、十八六四二、金橄榄、鱼合八等。下面是《金橄榄》的非等分数列关系分析:

七　　　　　　　　　　　　　　　(1)

<u>内内</u>　内　　　　　　　　　　　(2＋1＝3)

<u>咚咚龙</u>　咚咚　咚　　　　　　　(4＋1＝5)

<u>匡匡</u>　一匡　一匡　匡　　　　　(6＋1＝7)

<u>咚咚龙</u>　咚咚　咚　　　　　　　(4＋1＝5)

<u>内内</u>　内　　　　　　　　　　　(2＋1＝3)

七　　　　　　　　　　　　（1）

《鱼合八》的等分数列分析：

七七	一七	一七	七	扎	(7+1=8)
匀各	匀扎	匡	匡		
内内内	一内内	内	扎扎	扎	(5+3=8)
匀各	匀扎	匡	匡		
咚咚	咚	扎扎扎	一扎扎	扎	(3+5=8)
匀各	匀扎	匡	匡		
匡	扎扎	扎扎扎扎	一扎扎	扎	(1+7=8)
匀各	匀扎	匡	匡		

《十八六四二》是苏南吹打的典型代表曲目，乐曲共有三个部分：开头—主体—结尾。其中，主体部分民间称为《大四段》，由"十八六四二"五个对句组成，故由此得名。主体结构如下：

《大四段》

合头	合头	合头	合头
一变	二变	三变	四变
合尾	合尾	合尾	合尾
细走马	细走马	细走马	细走马

《鱼合八》

| 一变 | 二变 | 三变 | 四变 |

《大四段》的节奏结构如下：

（十）	七	七	七	七七	一七	一七	七扎	(1+1+1+7=10)
（十）	匡一正	一正净	匡扎	匡匡	一正	一净	匡	
（八）		内		内内	内内内	一内内	内	(1+7=8)
（八）	匡扎		匡匡	匡一正	一正净	匡		
（六）	同			同而同同	而同同	同		(1+5=6)
（六）	匡扎		匡匡匡	一正净	匡			
（四）	王			王王		王扎		(1+3=4)

由此可见,"拍无定值"的横向延展,不仅形成了多种长短不同的节奏结构形态,而且也构成了中国民族器乐独特的曲式结构形态。仔细分析这些弹性节奏与渐变式的速度布局结构,不难发现,中国民族器乐的结构本质实际上是"声"以"点"的形态纵横延展的结果。

点的形态是指从"声点"到"音点"的状态。一种情况是单个"声点"经过延长不同的时值,变成不同时值的"音点"。如将有固定音高的"声点",变成不同时值的"音点",将无固定音高的"声点"也依同样的方法变成"音点"。另一种情况是单个的"声点"经过不同的演奏方法从而变成不同的音点。如将单个"声点"变成摇声的"音点",将无固定音高的"声点"变成不同音色的"音点"等。

由此,所谓的乐节形态,就是从单声的"点"到多声的"线","点"从数量上,由少至多,如山东民间锣鼓《吆二三》等。从"点"的时值上看,由长至短;所以相反的情况也比较少见。从"点"运动的速度上看,由慢至快;相反的情况也比较少见。

所谓乐句的形态,就是"点"到有定数的线,如《老八板》等。《一素子琵琶谱》:"音出自法,法属谱,谱重板,一谱六十八板……而板有一定之数,不可妄自增减,以贻误世。""八板者,诸谱之祖。学谱之门,谱典虽多,离其祖者,终成杂乱。指法虽巧,失其门者,必欠尺绳,余于此辑每谱之中必依八板。"潮州弦诗、河南筝曲、山东筝曲等许多八板变体中,每曲必为六十八板。《老子》:"道生一、一生二、二生三、三生万物,万物负阴而抱阳。""点"无定数的"线",如古琴音乐《广陵散》体现了一种点到无定数的线是即兴或随机的。"点"到"线"形成一个固定的模式作为乐句的主体特征,如苏南吹打的《金橄榄》。

所谓乐段形态,可以理解为"点"延展为"线",从一句体到多句体有定数的单乐段形态。所谓单牌曲形态,如一句体单乐段形态是乐段结构中的特殊类型;两句体单乐段形态是乐段结构中最常见的类型,又称上下句;三句体单乐段形态比较少见,常常是由上下句扩充发展而成;四句体单乐段形态是乐段结构中最常见的类型,所谓"四句头"或"起承转合式";四句体以上的单乐段非常少见;散句体单乐段形态存见两种延展方式,即展开式和引申式,如京胡独奏《夜深沉》的第一句:主题音调,第二句:第一句的换头重复,第三句:第二句的换尾重复,第四句:第三句的承递,第五句:第四句相同的音调呼应第四句,第六句:第五句的重复,第七句:穗子,第八句:穗子,这是比

较典型的引申发展手法。

而"线"的多句体到多乐段连接的无定数的复乐段、多乐段形态,则往往是根据内容表现的需要,常常是即兴、随机或偶然形成的结构形态。一种情况是联曲体结构形态,又叫曲牌连缀结构形态。连缀的原则要么是在宫调上形成一定的关系,要么将曲牌按照一定层次排列,如按照依次递变的原则排列曲牌:散板曲牌—慢板曲牌—中板曲牌—快板曲牌—散板曲牌等。

另一种情况是变奏体结构形态,是依一个曲牌为主体用各种变奏手法(民间称缠达)而形成的结构形态。分原板变奏体形态和板式变奏体形态两种。原板变奏体形态是在板式不变的情况下对主题曲牌进行严格变奏或者相似变奏。在严格变奏中对原板曲牌的板数不能有增减,如潮州弦诗《狮子戏球》的主题为36板,第一次变奏"单催"36板,"催"是潮州弦诗中特有的变节奏演奏手法,有十几种之多,所谓的单催,就是一拍一音的变奏;第二次变奏"跳板"36板,可以理解为快板式的变奏;第三次变奏"拷拍"36板,旋律重复时,用垛句的办法改变旋律进行的程式化手法,往往是将原旋律做固定的切分音型处理,从而形成独特的垛句段落形态;第四次变奏"双催"36板,所谓的"双催",就是一拍变两拍,而相似变奏的每次变奏的板数却不一定一样。如冯子存《喜相逢》主题为30板;第一次变奏28板;第二次变奏29板;第三次变奏28板。第一段旋律中的变奏也是采用这样一个原则。梆笛独奏《喜相逢》第一段板式变奏是中国民族器乐结构形态中最常见的一种形式,常用的手法民间称为"添眼加花""抽眼""叫散""反调""花哭变换"等,从而把不同的板按照一定规律联缀起来形成大型乐曲。如常遵循的"慢—中—快"的原则,如《五代同堂》(江南丝竹)的变奏手法,原板:老六板1/4拍、慢六板(严格变奏)3/4拍—中华六板(一板三眼)4/4拍—花六板2/4拍(一板一眼)—快花六1/4拍(三次添眼加花)—老六板1/4拍(原板最后演奏又称"倒装变奏")。

还有一种情况是被称为"循环体"的结构形态,与西方回旋曲式不同的是:循环体的主曲不是反复出现的曲牌,而是每次新出现的曲牌,这与回旋曲式所强调的主曲反复出现的情况正好相反。如浙东吹打《划船锣鼓》:《茉莉花》(主曲)—《三五七》(过曲)—《八板》(主曲)—《三五七》(过曲)—《柳清娘》(主曲)。

另外一种情况是套曲体结构形态,是中国民族器乐结构中最庞大、最复杂的形态类型,局内人称"集曲手法"。如陕西鼓乐中的"坐乐",前部分(第一部分):前奏(开场鼓)—散板引子(起:由数个散板曲牌组成)—"头、二、三匣";后部分(第二部分):"帽子头"—应令—正曲(坐乐中心部分由多段抒情慢板曲调组成)—行拍—"赶山东"—"扑灯蛾"—"赶山东"—"后退鼓"等。

最后一种情况是整体曲式结构形态,是依据"点"的速度变化而形成的结构曲式形态,如散—慢—中—快—散等变化速度形成的结构形态等。如古琴曲《广陵散》就是以变换速度的结构进行布局的:散—紧—慢—紧—慢—紧—慢—散(迂回发展过程)。还有的是依据"点"的音色变化而形成的结构曲式形态,土家族的《打溜子》和《锦鸡出山》等。从"点"的音色变化,到乐节、乐段乃至整个乐曲,最终依靠音色的变化而构成结构形态。比较特别的是依据特定的"点""线"模式而形成的曲式结构形态,对此,我们完全可以从新疆舞蹈音乐、朝鲜族器乐、蒙古族器乐中的固定点线形态分析中找到答案。

中国民族器乐的结构形态,是点的横向的不同延展,"点"的延展的程度,在不同类型的器乐作品中的差异较大。如文人音乐与民间音乐的区别等。因此,在中国民族器乐的结构形态中,"点"延展的即兴、随机和偶然性,实际与"点"延展的严格规范,或数列控制等不同做法是共存的。这些共存的横向旋律发展手法,共同构建了中国传统乐种的横向形态特质。

中国民族器乐传统的织体形态,实际上就是"拍无定值"在横向基础上的纵向复合所形成的织体化的旋律形态。它主要体现在"死曲活唱""定谱不定音""定板不定腔""点"的纵横复合原则上。为此,独奏器乐的织体形态主要体现的是"点"的横向延展状态;而在独奏与伴奏器乐的织体形态中,体现得更多的是"点"与"线"纵横复合的主辅与同步形态,其中主辅形态中的衬托方式类似于西方的协奏,对位方法类似于西方的重奏;同步形态中齐奏、合奏器乐织体形态,更多体现的是"和而不同",追求"和色"织体多于和声织体。

在近现代的中国民族器乐织体形态中,除了少数作品中保有了些许传统器乐织体结构的稳定性特征,更多的作品都毫不犹豫地采用了西方器乐织体结构形态。这些织体结构形态对于主要接受西方音乐理论教育的现代人来说耳熟能详。为此,本节中将不再赘述。

二、考量问题

中国民族器乐乐种文化,其节奏要素被应用的程度在世界乐种文化视野中是最丰富多彩的乐种体系,从形散而神不散的散板节奏到定数定量的数字化纵横结构,从一个和色音块的动机,到一整块甚至是整套的和色织体的呈现,都无不体现出中国民族器乐乐种文化的节奏美丽,请试析其文化深层次结构。

第十六章

乐种文化中的和色特征

一、和色特征分析

声音具有四种基本要素,亦即音高、音值、音强和音色,这是人类对声音认知的共识。然而,在全世界2000多个不同民族或族群中,人们在使用这四种基本要素进行音乐创造时,对它们不同要素强调的程度亦有着不同的差别。有的民族或族群强调更多的是音高要素,将音高要素放在音乐发展的首位,主要通过音高要素的纵横交错,并结合音值、音强和音色要素的有机变化,让音乐得以不同延展。如西方音乐体系中的各民族或族群的音乐,我们通常称之为"和声"性音乐。有的民族或族群则是将音值要素放在首位,主要通过音值要素的纵横交错,并结合音强、音色和音高要素的有机变化,使音乐得以有效拓展。如非洲民族或族群的节奏性音乐等。

而华夏民族或族群的音乐,尤其是中华音乐体系特征的音乐,这里更多能指的是中国民族或族群的器乐,则更多体现的是将音色要素放在音乐发展的首位,主要通过音色要素的纵横交错,同时结合音高、音值和音强要素的有机变化,让音乐得以有效拓展。

这就使得音色作为中国民族器乐旋律发展的重要手段,构成了中国民族器乐的主要形态特征。运用音色的横向延展所形成的强调"轻微"意识的旋律形态,在独奏器乐中呈现出丰富多彩的变异性特征,从而构成了"线性音色"的立体空间运动形态。如同一个乐器在追求不同的音色变化中发展演奏技巧等。

另一方面,在合奏器乐的不同分工中,"原色""混合色""中间色""过渡色"等纵向色块的纵横运用,使我国传统合奏器乐乐种具有了自己独有的和色特征。例如,同类多个乐器在寻求不同的音色组合中发展音乐;不同类乐器在不同的乐器组合中以"和色"替代"和声";运用"音色"的纵向复合所形成的强调"淡雅"色彩旋律形态等。

在横向上,中国民族器乐,尤其是传统器乐乐种主要是以音色要素的不断变化作为音乐的主要发展手段,具有横向上的和色特征;从纵向上,以有规律的和色音块构成了不同和色织体的和色特征。所以,中国民族器乐,尤其是中国传统器乐亦可以称

为和色音乐。很显然,和色是相对于和声的能指含义所提出来的音乐概念。

首先,中国民族器乐的和色特征首先强调的是乐器的和色特征。可以说追求音色个性化的不同,是形成中国民族乐器同类而风格不同的根本缘由;而同类乐器与不同类乐器的和色纵横组合,是构成多元不同乐种的本质基础。

在同类乐器本体和色特征中,每件乐器都在通过形象、形制和演奏技巧的不断变化去追求音色个性化需求,使中国民族乐器即使是同种类乐器却有诸多不同音色和风格类型。

这个缘由最早可以追溯到周代出现的世界最早八音乐器分类法。这种分类法依据制作材料的不同,将乐器分为"金、石、土、革、丝、木、匏、竹"八类,这本身就是以强调制作材料不同而实际是音色不同的乐器分类标准。按照一般逻辑推理,这种分类方法早应该被弃用,至少有两个原因:一是材料的不断增多,使子项不能穷尽母项,如合金材料、塑料等;二是分类的子项之间相融,如革类、丝类等。然而这种分类方法在我国却自周代开始一直被沿用到民国初期,甚至在新中国成立初期相当一段时期仍有许多学者坚持沿用。而在宋代,我们的祖先甚至用"音色"作为音乐管理的分类标准。如宋代教坊创造性地设置了单一乐器"色"部的管理方式,计有:拍板色、琵琶色、筝色、方响色、笙色、奚琴色、舞旋色、歌板色、杂剧色、参军色等。这其中有一个很重要的内在缘由就是,"八音"分类法在本质上阐释的是中国乐器追求音色不同的文化基因,华夏民族或族群在潜意识中本能地将这一稳定的文化基因在乐器分类法的不断沿用中遗传下来。所以,现今实践中常用的所谓"见物又见人"的"吹拉弹打"分类法,也没有离开音色个性化的本质追求,并因此形成了同类乐器具有多种不同风格的乐器追求。如吹奏乐器中的笛子类乐器,仅仅因为制作材料构成的不同而形成了音色的不同,如有膜竹笛、无膜竹笛(篪、吐任)、金属笛、玉笛、塑料笛、木笛、骨笛、树皮笛(算)、草杆笛(楚吾尔、芦苇笛)等;同时,每一种乐器还有可能因为大小形状等的不同而使音色不同,进而成为不同风格的乐器,譬如竹笛还可以分为口笛、梆笛、曲笛、低音笛、弯管笛、九孔笛、十一孔笛、活塞笛、套笛、排笛、巨笛等,都是通过音色变化而相互区别的。拉奏乐器胡琴类:高胡、二胡、中胡、革胡、京胡、京二胡、马骨胡、板胡、雷胡等都是因为共振膜材料和形制的不同而使音色各异,从而派生出丰富的演奏风格特征,甚至是乐种。再如弹奏乐器古琴类,由于琴身上漆,年代久远的琴会有断纹,而弹奏时琴漆不断振动,年久而生成不同的音色,根据断纹不同而导致音色不同的古琴可以分为:梅花断、蛇腹断、牛毛断、龟纹、冰裂纹等。古琴还可根据形状的不同(项、腰向内弯曲不同),也就是因为形制的不同而使音色不同,分为仲尼式、伏羲式、连珠式、落霞式、蕉叶式、风势式等。而击奏乐器鼓类,根据材料不同可以分为石鼓、

土鼓、木鼓、金属鼓，其中每一种鼓因为形制的不同又可分为多种不同音色的鼓，而中国古代的鼓是绝对不能有音高的，鼓的分类主要是以音色为标准的。

其次，关于乐器组合的"和色"特征。在同类乐器组合的"和色"特征中，我们可以看到，从传统乐器组合如握手言和、琴瑟之好和锣鼓乐等乐种中，到现代仍然存见的威风锣鼓、绛州锣鼓、新型清锣鼓、闹年锣鼓等。不论是边棱震动音色与簧鸣震动音色的气鸣同类乐器组合，还是因形制不同的弦鸣同类乐器组合以及金类音色与革类音色的击奏同类乐器组合，寻求的都是音色不同的同类乐器的和色组合。而在不同类乐器组合中，无论是两类乐器组合的琴与箫、纳格拉鼓乐、京胡与鼓、箫与琴、鼓吹乐、吹打乐，还是三类以上的乐器组合如弦索乐、丝竹乐、广东音乐、江南丝竹、潮州弦诗、白沙细乐、西安鼓乐、福建南音、女子十二乐坊、现代民族管弦乐队等，都追求不同类乐器组合而形成不同和色音块的纵横交错，风格各异，相互区别而又稳定延展。

因此，乐器本体追求音色的个性化，是中国民族乐器同类乐器具有多样化类别的主要缘由，同时，也是同类乐器在不同地区或族群有着不同称谓和形制，但可以演奏丰富多彩的多种不同风格音乐的根本原因。和色是中国民族乐器组合的基础，无论是同类乐器的组合，还是不同类乐器的组合，和色都是形成传统乐种各自稳定性特征的最主要缘由，同时，也是构成中国传统乐种得以有效延续的生命基因。

中国民族乐器的和色特征另外一个表现层面就是器乐方面的和色特征。正如前文所说，音色要素的纵横变化作为中国民族器乐的主要发展手法，是形成我国传统独奏乐种的不同流派、同类乐种的不同风格的主要缘由。

中国民族器乐无论是独奏还是合奏，横向和色手法是旋律得以有效延展的重要发展手法。如古琴流派主要因为音色横向运用的发展手法不同，而形成了至少十二个主要琴派。再如唢呐曲《打枣》，主要是通过改变演奏方式获取不同音色来发展乐曲的，并运用三种不同音色的纵横和色，成功塑造了三个不同的音乐形象交织在一起的故事。

中国民族器乐纵向追求的不同和色音块所构成的有规律的和色织体，构成了同类乐器不同风格、不同类乐器组合形成多元乐种文化基因。如楚吾尔与斯布斯额的喉啭引声、马头琴的保持弦音、三弦的里弦与外弦八度重复、布朗族弹唱的二音四弦、冬不拉、坦布尔、都塔尔等乐器的共鸣弦现象等，主要通过不同音高音色与不变的固定音高音色的多种纵向"和色"与横向"和色"去组合整个音乐形象，都是独奏乐器纵向和色追求的稳定性文化基因。

组合器乐的纵向"和色"织体追求，如不同乐种风格的丝竹乐、吹打乐、鼓吹乐、弦索乐、锣鼓乐等，主要是通过各式各样的和色音块组合形成丰富多彩且具有一定稳定

规律的和色织体，从而构成各种不同风格特征的传统乐种。如锣鼓乐主要是通过改变演奏方式变换音色和各种不同且有相对稳定规律的和色音块而形成的和色织体发展乐曲的。

无论是独奏还是合奏，中国民族器乐主要是通过音色的不断变化而寻求音乐发展的，这可谓是一种横向上的和色手段；纵向上寻求的是各种音色的和色可能，从而构成不同乐种具有不同的和色织体风格规律，总体上形成中国民族器乐的和色特征。不管这些音色的变化是通过形制变化、发音方式的不同获得，还是运用演奏方法的变化、音色的纵向多元复合等众多手段实现的，追求以纵横和色变化为核心手段的音乐发展规律，确实是中国民族器乐的核心特征。

总之，和色的器乐特征是中国民族器乐，尤其是传统器乐的本质特征之一；追求和色也应该是中华民族特有的一种稳定的审美基因，同时也应该是一种古老而原始的审美本能。这一审美基因和本能同时也应该是人类的身和谐于客观自然、心和谐于客观社会的本质文化基因，只是在不同族群表现的程度不同而已。这是历史音乐学和民族音乐学未来共同深入研究的课题，也是体系音乐学值得开发的项目。为此，我们在研究中国民族音乐，尤其是中国民族器乐时，如果能更多地从音色的视角对中国民族乐器和器乐进行观照，就会发现许多中国民族器乐独有的本质特征以及诸多特有的稳定性文化基因；同时，运用这些特有的追求纵横和色的本质性特征进行中国民族音乐，尤其是中国民族器乐的一系列创作和实践活动，也将会收到事半功倍的良好效果。

二、考量问题

简述你对和色理论的理解与思考。

第十七章

讨论课题：乐种文化的保护与发展

人类做什么事情都是由大脑支配的,也就是说人们做事情一般总是要遵循从观念到行为再到结果的客观逻辑规律。逆向思维,结果的好坏取决于行为方式的优良,行为方式的优良则取决于思维观念的正确与否。反过来就是:观念决定行为,行为决定结果。因此,一个正确的观念与行为将是取得理想结果的根本保证。本文通过对音乐本质特征的深层审视,阐述笔者对待中国传统音乐所持有的科学保护观和可持续发展观。这里的关键词是保护观、发展观、音乐观和中国传统音乐观。

一、保护概念的内涵

什么是真正意义上的保护?保护的目的是什么?保护什么?如何保护?这些都是诠释保护概念内涵必须回答的问题,而这些问题又是有机地联系在一起、密不可分的。保护,首先作为动词,它是一种行为。联合国教科文组织在世界环境大会上对保护的国际性共识是:防止环境污染,防止客观自然失去应有的本质性特征。很显然,在这里,保护是一种防止行为。英文(Protect)的更进一步解释是:保护不同于保卫、保存、保管、保持、保留、保守、保养、保修、保密等其他含义,是一种防止意义上的行为方式。因此,作为动词,真正意义上的保护是一种防止行为。其次,再延展为名词的保护则体现为一种防止意义上的思维观念,是一种对待事物发展的态度。在这个层面上理解,保护作为概念,真正的目的显然不是为了保护而保护,保护的最终目的肯定是为了发展,当然,这必须是在防止事物失去其应有的本质性特征基础上的发展。因此,延展为名词,保护概念的真正内涵是以发展为最终目的的思维观念。

综上所述,不难判断:我们要保护的应是事物应有的本质性特征,防止事物在发展过程中将这些本质性特征被污染和丢失。但如何防止亦即如何保护?要准确回答这个问题则必须先弄清发展的本质含义。

二、发展的本质含义

我们知道,发展是大千世界运动的客观规律,是一切自然和社会生命得以延续的

根本，人类自身的进步是人类社会进步的硬道理，也是人类生存的最终目的。发展的最直接的含义就是变化，英语发展的直译也是变化，所以变化的英文 develop、expand、grow 都可以成为发展的第一种解释，可见，发展的本质无疑是以变化为主要特征的，可以说，没有变化就不可能有发展。而发展的另一层含义则是扩大，当然，扩大也是变化的一种。关键是这些变化在现今社会人们又习惯通过所谓的开发（英语开发 develop；exploit 就是变化）去完成，所以，开发在很多情况下更多地已经成为发展的代名词。值得庆幸的是，人们通过越来越多的开发经验已经达成一个共识：科学发展观与可持续发展的理念是不能以破坏自然与社会环境为代价的。为此，世界各国不仅在物质生产的开发中注重生态科学的保护意识，而且在文化艺术产业的开发上，也将可持续发展的必要性给予足够重视。一些发达国家在文化产业开发方面的成功经验，我们应该借鉴。例如在美国，文化产业的发展方式是靠市场化运作、多元化的经营、减免税的政策、赞助与基金的支持相结合等方式，使文化产业在发展过程中，应有的本质性特征得到有效保护。尽管美国的文化产业一直领先于世界其他发达国家，其文化产业总值在 GDP（国内生产总值）中所占的比例达 12% 以上（2007 年统计），但美国在人类非物质文化遗产的融合意识以及保护求发展的行为模式是全世界公认并努力效仿的。英国是实行隔离区域政策，对相应的文化予以保护。在隔离区域内允许文化艺术按照自身的本质规律自然发展、自我保护、自行开发；同时，更有鼓励政策以及相应的基金组织，使其走向市场获取更多的发展基础。法国则是定期定量拨款并以任务式的政策，促进对文化艺术的有效保护与可持续发展。虽然这些国家的文化产业总值在 GDP 中所占比例一般只在 5% 左右（2007 年统计），但他们保护文化遗产的共同特征是都与市场开发有机联系在一起的。显而易见，文化产业（当然也包括音乐文化产业）不仅已经成为世界经济中的朝阳产业，而且我们通过对这些发达国家相关政策的仔细研究还会发现：他们在积极开发的同时，都共同注意到对一些传统文化的有意识保护，并不断地彰显着基金、赞助和一些减免税等政策在相应保护行为中的有效作用。

综上所述，可以肯定地说，发展的本质含义是寻求扩大意义上的变化，这种变化的代名词就是开发，而且显然是一种市场经济环境下具有保护意识的开发，用我们与时俱进的讲法就是，只有具有保护意义的开发，才能称为可持续性的发展。言至此，我们可以再通过保护和发展之间的辩证关系，来进一步阐释二者应有的正确观念。

三、由保护对象性质所决定的保护与发展的关系

从保护的对象上看,保护什么?在宏观上,可以分为自然与社会的或者说是物质文化与精神文化两大类。人类自然发展到今天,人们已经从征服自然和改造自然中逐渐醒悟过来:如果人类不尊重自然和保护自然,就会毫无疑问地受到客观自然的无情惩罚。为此,目前全人类都在关注自己赖以生存的自然环境的基础,越来越多地开始对保护与发展客观自然环境给予高度重视;非但如此,人们也同时注意到对人类共同的非物质文化遗产保护与发展的重要意义。音乐作为人类共通语言的保护对象,世界各民族对自己传统音乐的保护与发展行为,已经更多地成为独立于经济活动之外的文化自觉。现当代,我国早在"八五计划"时期,就已经开始了对传统音乐文化进行全国性的搜集整理等政府性的保护工作,其保护的对象就是中国的传统音乐;并且认为保护有历史价值的非物质文化遗产,不仅具有历史记忆意义,还对有意识地形成和保持多元音乐文化局面,提升传统音乐的艺术价值和实用价值具有里程碑式的重要意义,并更多地呈现出农业经济形态中,实物保存型的文化特征。而在微观上,保护什么?正如上文所言应该是事物应有的本质性特征,对于人类的传统音乐,尤其在我国,保护的应该是中国传统音乐所固有的稳定性特征,亦即中国传统音乐独有的文化基因。

从保护的方式上看,也就是说如何保护?其行为基本可以分为被动与主动两种性质。

(1)被动性质:是指人为的非自然选择、博物馆式的、历史文物性的保护行为。这种保护行为的结果有可能没有直接的经济与社会效益;然而我们却应该非常肯定地说,近些年,在音乐文化的被动保护方面我们做得还是比较到位的,譬如,全国性的音乐集成工程、音乐文物大系工程、中华传统音乐资源库、中国数字乐器博物馆、戏曲曲艺大成、相关民间社团组织的政策性扶持等,尽管仍有些感觉不足,但已经够多了,该是开始主动保护的时候了。对此,笔者将在下文详加阐述。

(2)主动性质:是指非人为的自然选择、非博物馆式的、与时俱进的保护行为。这种保护行为的结果呈示出的是市场环境基础上的一种主动性质的人化自然,是一种以发展求保护的主动行为。音乐发展的时代特征呈示出的永远是以人为本的自然选择规律,是作为人的音乐,人类所采取的主动保护行为,寻求音乐与同时代人类生产发展需求标准相和谐的必然结果。对此,我们必须清醒地意识到,在这一点上做得还不到位。甚至从近代"双音乐文化现象"开始到今天,仍然还在究竟如何保护和发展

中国传统音乐文化等问题上争论不休。

（3）笔者认为,保护与发展从来就不是一对矛盾,它们应该是和谐共赢的互存关系。因为保护的最终目的是为了发展,而发展的最终结果却是主动性质的有效保护。因此,保护是发展的必须基础和最终结果,而发展则是保护的有效途径和最终目的,二者相互依存,和谐共赢。这一点,尤其在音乐文化的发展过程中表现得更为突出。

四、音乐文化的固有特质决定其保护与发展的共赢关系

（1）音乐本体的功能性特征,决定其与人类进步之间的保护与发展关系。从音乐产生伊始,音乐就始终具备为人类生产（包括物与人的生产）服务的功能性特征,伴随人类社会共同发展到今天。尽管从表层上看,服务于物的生产功能似乎在逐渐弱化,服务于人的生产功能在逐步强化,但音乐为人类生产服务的功能性特征却始终是其固有的本体特征。实际上,音乐的这种本体特征不仅在人类的生产活动中不断得以功能性的体现,并且随着人类自身的不断进步越来越发挥着不可或缺的重要作用。譬如：

人们在生产过程中,对各自民族音乐独有的稳定性特征在本能地给予有效的纵向保护的同时,又下意识地从横向上借鉴与融合了其他民族音乐的有益成分,从而形成了自身在历史长河中的变异性特征,使本民族音乐在稳定性与变异性特征共存中得到延展,同时,一些本属于本民族音乐的变异性特征随着历史的发展已经流变成为该民族音乐的稳定性特征。这些特点在人类音乐发展的历程中非常明显,其实例也比比皆是。

杜亚雄先生曾对此进行过相关的论述,他认为,稳定性与变异性是传统音乐的两大重要特征,传统一旦形成,就会具有相对的稳定性,并在稳定发展的基础上,形成一定的模式。从另一方面看,传统也不是一成不变的,变异性也是它的一个重要特征。传统的相对稳定性使传统得以延续,并在传统的形成和发展中,起着承上启下的作用。一定的、地域的、社会的传统,总是受人们心理因素的支配。这种独特的心理,决定了人们对祖先遗留下来的传统不会轻易放弃,而要千方百计地将它一代一代传下去。同时,传统的变异性是其发展的驱动力,没有变异,传统就不能适应新的形势和条件。在很多情况下,传统如果不变异也就不能发展。传统并不是一尊不动的石像,而是一条川流不息的江河,它从远古奔腾而来,向着未来滚滚而去,既具稳定性,又有所变异,既古老而又年轻。①

① 参见：杜亚雄、桑海波著：《中国传统音乐概论》,北京：首都师范大学出版社,2000年,第2页。

由此可见,求新求异,新陈代谢,是人类寻求发展的本能。从这层意义上讲,一味以被动地、实物保存型地去保护传统音乐,从而达到音乐多元共存的目的,在某种程度上是徒劳的。令人欣慰的是,人类在物的生产过程中,又不约而同地关注到音乐自然科学性(亦即物理属性)的共同本质,并充分利用这些特质,使音乐在生产资料和生活资料乃至于人体本身作为物体一部分的生产行为过程中,发挥着独有的功能性作用。譬如,音乐与植物生产、音乐与动物生产、音乐与医学、音乐与教育、音乐在现代劳动生产中的应用等。

不仅如此,纵观整个音乐文化发展历史,人类在自身的发展进程中,每个时代都留下了相异于前一个时期的所谓传统音乐,仔细分析每个时代传统音乐发展变化的根本缘由,无不是其存见时代文化背景的必然与主动选择的结果。因此,音乐的功能性特征使不同时期的传统音乐都深深地烙下其形成时代的文化印记。

（2）音乐发展的时代特征决定其保护与发展的自然选择,是和谐于人类生产尺度的必然结果;尤其是在我国,对传统音乐的保护与发展,已经到了必须变被动保护为主动发展时期,以适应日益变化的时代发展需求。

音乐不仅是声音的艺术,更是时间的艺术,这一特质不仅决定了音乐自身在共时性存见状态下的变异性特点,也从历时上的发展状况中,透析出音乐应有的变异特征的本质。值得深思的是,这些本质特性都是在音乐不断适应人类发展进程中的物的和人的生产尺度,在不同时代的变化中形成的;也就是说,音乐的发展只有适应所依存时代的和谐尺度,才可能真正成为该时代的音乐文化。由此延展,任何时代的传统音乐都将反映出该时代音乐保护与发展的应有特征,都是该时代音乐保护与发展主动的、自然选择的必然结果。可见,音乐的时代性特征,决定了每个时代的人们,对待同时代的传统音乐所应具有的科学态度,那就是开发性地主动保护与可持续性发展的共赢追求。冷静反思,我们对待传统音乐的态度似乎缺少这样的主动意识和积极追求,我们看到较多的是学术界主流对保卫而非真正保护所谓原汁原味传统音乐的热情,不断地对政府部门为保护所谓原生态音乐的政策力度不够的抱怨;听到更多的是对相应时代传统音乐不予选择地简单藐视和无端批评,甚至更让人不理解的是对传统音乐现时代发展态势的无视,对闭门造车这种误人子弟等教育模式长期延续的麻木等。笔者认为,从表层上看,这是我国音乐理论发展到今天的一个误区;或者说是一种理论滞后;但从更深层次分析,这是我国音乐学界同仁的一个集体无意识,或者说是对现存学术导向的一种无奈。笔者不相信在孜孜追寻音乐真理的音乐学同行队伍中就没有人看到这一点,有可能是谁也不愿意捅破这层窗户纸而已。本人不才,但斗胆在这里呼吁音乐学同仁:对待中国传统音乐,我们必须表达出应有的与时俱进

的主动保护的科学观念,以发展求保护,实施坚定不移的可持续发展的积极措施!只有如此,才能在真正意义上为我国传统音乐的保护和发展做出音乐理论界应有的贡献。

因为从哲学视角观之:音乐的本质是人和谐于客观自然与社会的内在尺度,是声音化了的外在显现的结果。因此,音乐(也包括传统音乐)的发展必须依据同时代的人在和谐于客观自然和社会不断变化发展的内在尺度,这些尺度是人作为身和谐于客观自然的必然标准,作为心和谐于客观社会的人化自然。从现代科学的角度,这些尺度是可以量化的,是人作为客观自然的一部分与宇宙同步的客观规律,是科学。任何有悖于这一客观本质规律的音乐保护与发展观,都不会产生与时代同节律的行为方式,更不会有和谐于同时代的理想结果,当然,在人类音乐文化的里程碑上也不可能出现刻有这种观念的"传统音乐"了!

目前,我国正处在一个快速稳步发展的混合经济文化时代,农业经济、工业经济、知识经济、亚经济文化(市场经济、社区经济、消费经济、家庭经济、企业经济、货币经济、文化产业经济)以及各种经济形态相互交融等,已经呈现出一种多元形态的经济文化发展态势。音乐艺术作为上层建筑之上层建筑,不仅不可忽视其与经济基础的发展关系,更要与时俱进,在多元经济形态文化存见的格局中,紧紧抓住机遇,让中国传统音乐的保护和发展与时代发展的脉搏相和谐,为中国传统音乐的可持续发展营造出一个更加广阔的延展空间。

综上所述,音乐的本质特征决定其保护与发展的科学意识,同时,科学的保护观和可持续的发展观,也将是传统音乐本质特征得以有效延续的根本;亦即保护的目的是为了发展,而发展的目的也是为了更好地保护。中国传统音乐的本质特征应该是中国传统音乐的稳定性特征与变异性特征的综合体,是中国传统音乐所独有的文化基因,是我们在保护与发展中国传统音乐过程中防止污染和被丢失的具体发展对象。对此,我们可以在中国传统音乐的具体形态中找寻出应有的答案。例如,沈恰先生在《音腔论》,以及杜亚雄先生在中国传统音乐音高和节奏方面的"声可无定高,拍可无定值"观点等,都是对我国传统音乐本质特征从不同视角的高度提炼和总结。笔者在《中国民族乐器与器乐文化》的教材中,曾就中国民族器乐形态的音色特征进行具体研究,并发现:各种乐器相对独立的"和色"审美追求,是中国传统乐器与器乐组合形态的本质特征之一,这是由中国传统乐器长期追求个性化发展的必然结果,并且从各种乐器的发展历史到1800余种的传统乐器组合,以及它们存见的具体器乐形态中都可以找到具体的答案。在此,不再赘述。

在这里,以磋琴为例,谈谈如何运用科学保护观与可持续发展观去拓展磋琴文化

的构想,也就是谈谈磋琴文化的保护与发展思路。磋琴是我国山东省青州地区现今仍存见的一件古老而独特的拉奏乐器,然而,无论磋琴与筑、轧筝等乐器有着多么古老和千丝万缕的联系,磋琴都有着有别于其他同类乐器的本质特征,如一音双弦、高粱秆的拉弓材质、击拉并用的演奏方式等,这些都是磋琴发展中应该防止丢失并且需要进一步发展的独有特征;同时,我们仔细分析便不难看出,这些特征的本质实际上就是"和色"的审美追求。根据磋琴现今的实际存见状态,结合我国现时代的文化发展特点,如果我们运用科学的保护与发展观来使这些本质的文化基因得到有效延续,就必须使磋琴走自主创新的文化产业发展道路。在这个途径中,董事会—研发—培训—生产—销售—物流—服务七个环节,要环环相扣,相得益彰,和谐共赢,缺一不可。其中,董事会是战略发展的思维观念、行为模式和行为结果的宏观把握与决策机构,是磋琴文化整个产业链条和谐共赢的核心环节。董事会章程可在"磋琴文化产业集团"筹备之初就广采博取,归纳成章;主要成员也可由青州市政府主要领导、相关职能部门负责人,以及中国音乐学院的相关领导专家等组成,并根据产业发展的需要邀请国内外相关专家参与董事会。

研发环节是其他各个环节的具体分析与判价机构,是产业发展的中心和基础。其主要功能是对所有环节进行适时而有效的科学研究和客观而理性的效度判价,为董事会的战略决策提供具有可操作价值的理论参照。对于磋琴文化产业的研发,应该承担诸如磋琴乐器与器乐的本质特征研究、磋琴文化的科学保护与可持续发展理念、磋琴产业的可行性分析(包括市场调研)、磋琴文化产业的相关创意、磋琴产业的产品定位、磋琴文化产业的盈利模式、磋琴产业结构中各环节的定量研究、产业发展过程中的结构调整、磋琴艺术本体与产业信度和效度发展关系的跟踪调查与分析研究、磋琴文化产业的战略发展对策等磋琴产业链中各个环节发展相关问题的研发。

培训环节是整个行为模式的关键,是各个环节人才培养和提高的基础。其培训的主要是磋琴乐器制作人才和器乐表演人才,同时,兼做磋琴普及培训工作。

生产环节是思维观念得以实现的重要环节。一方面是磋琴乐器的特别(手工制作专业用琴)生产与批量普及琴的生产;另一方面是器乐及其相关产业链的生产,如演奏、创作、制作、制片、演出以及相关附加产品的生产(如旅游产品)等。

销售,或者说营销是磋琴产业得以推广的重要环节。其主要任务是将磋琴文化产业的相关产品,有计划实效性地推广出去,包括乐器与器乐产品的市场化包装、批发、零售等。

物流,或者说流通环节是实现磋琴文化产品成为消费品的重要媒介。在我国农业经济形态文化中,这一环节往往容易被忽视,从而影响产品及时占领市场,取得应

有的经济与社会效益;市场经济形态中,这一环节已经成为整个产业链条中不可或缺的重要组成部分。

服务,严格意义上说是售后服务,是磋琴文化可持续发展的必要环节。这一环节将会使磋琴产业相关产品的社会信度与效度不断得到提升。

以上这些环节在实施过程中是相辅相成、和谐共赢的关系。任何一个环节出问题都会牵动整个链条,如果培训质量有问题,那么产品质量就会有问题,营销就会大有障碍,物流和服务成本就会提高。反之亦然。

总之,在全球文化产业蓬勃发展的新形势下,我们以磋琴为契机点,以科学的保护理念,实行产教研可持续发展模式,有效地开发磋琴文化产业,从而拉动地方其他相关经济的发展,最终实现经济效益和社会效益双丰收的双赢局面,这将成为一个睿智和里程碑式的历史创举。

五、考量问题

(1) 非物质文化遗产的概念内涵和外延是什么?

(2) 对于中国民族器乐传统乐种文化,你的保护与发展的观念是什么?为什么?

第十八章

判价范例

一、箜篌范例

本章要呈示的是,面对一个新型的乐种形式,如何从乐器学和乐种学的专业视角对研究对象进行学术解读。需要说明的是,这只能是范式之一,而绝非唯一。其目的是要引导和帮助学生运用自己所学专业,把握研究对象,从而提高自身的学术研究能力。

空谷幽兰,鸣盛光华
——评吴琳箜篌专场音乐会

中央民族乐团著名青年箜篌演奏家吴琳,于 2014 年 6 月 13 日在国家大剧院音乐厅成功举办的箜篌专场音乐会,犹如空谷幽兰,跨越时空地鸣响出盛世箜篌的日月光华!

首先,我们从乐器学视角加以审视就不难发现,对箜篌乐器本体的观照,演奏家具有宽广的艺术视野和与时俱进的国际化行为方式。

吴琳对箜篌乐器的选择是有自己独特见解的。她认为,作为一个演奏家,不仅要躬身参与乐器本体的研发,而且还应从国际化的高度对这件古老的传统乐器进行与时俱进的发展,尤其是在乐器音色的追求上,从乐器材料的选择,到形制工艺的精准,演奏技术的创新,甚至制作师对每根缠弦的选择,都要讲究精细唯美。这在本质上尤其符合中国传统器乐文化对"和色"特征的审美追求。实际上,这些标准和特征,在吴琳音乐会上箜篌与其他乐器的多元化组合中,已经得到了有效体现,用一句现代流行语可以概括本场音乐会对组合乐器的选择,那就是"低调奢华有内涵"。

因为从表面上看,吴琳在音乐会中为箜篌选用的组合乐器,都是观众耳熟能详的,没有什么特别,比较低调。然而,只要细心观察就不难发现,演奏家对乐器组合的考量可谓是独具匠心的奢华,并蕴涵着箜篌乐器文化的深层次结构。开场乐器只有箜篌一件,并且还画龙点睛地在舞台上点缀了山景和局部灯光(这在国家大剧院音乐厅的舞台上是破例的),只寥寥几笔,就将箜篌这件古老而现代的中国传统乐器的风

骨形象牢牢地印在观众的脑海中。而第二首乐曲的乐器组合竟然是与箜篌同族源的欧洲竖琴组合，这很容易让人意识到，箜篌不仅是一件国际化弹奏乐器，而且与世界同类弹拨乐器有着本质的区别。尔后的乐器组合更是多元到几乎囊括了中西乐器吹拉弹打的所有代表种类，如箜篌与箫、箜篌与二胡、箜篌与长笛、箜篌与西方室内乐、箜篌与中西打击乐（乐曲片段）、箜篌与管弦乐队等。同时，吴琳本场箜篌独奏音乐会的演奏形式也空前地在一场音乐会中包含了独奏、伴奏、重奏、协奏、合奏等所有形式，这在有记载的箜篌专场音乐会中也是史无前例的。

　　由此可见，这些组合方式与演奏形式在箜篌器乐发展历程中，不仅是奢华的，而且是有内涵的。因为它一方面比较具象地体现出箜篌乐器本体应有的吸纳特质；另一方面，更彰显出箜篌这件中国民族乐器更深层次的"和合"文化基因。

　　其次，如果我们运用民族音乐学的原理稍加分析也会发现，演奏家对箜篌器乐艺术的整体把握，有着比较深厚的器乐艺术修养和箜篌文化的发展潜质。因为吴琳本场音乐会不仅将箜篌器乐艺术提到了一个空前的高度，同时也为箜篌器乐艺术的未来发展提供了一个崭新的国际化范式，是一场名副其实的箜篌音乐艺术的饕餮盛宴。

　　从本场音乐会乐曲整体布局上观察，整场音乐会曲目无论从题材、体裁、风格等的宏观安排，还是到组合方式、演奏技术以及舞台具体实现形式的微观把握，都体现出演奏家对箜篌乐器文化在现有时空中一个里程碑式的探究，用一句现代流行语概括可谓"高端大气上档次"。

　　音乐会开场曲选用的是中国著名十大古曲之一《梅花三弄》，很显然，演奏家良苦用心地将箜篌至于梅兰竹菊之首，寓意箜篌器乐艺术是中华民族传统文化的精髓和中国人文精神的象征。观众在仙境般的舞台语境中，随着演奏家的玉指三番抚弄，犹如置身空谷，沁脾幽香，时而坚忍不拔，不屈不挠，时而奋勇当先，自强不息，令人再次体认到中华文化独有的精神品质。

　　紧接着便是箜篌与竖琴的二重奏，这是一首委约中国音乐学院青年作曲家刘青的首演作品，乐曲名字就很独特:《点轨迹》。望文生义，作者试图用这两件同族源的姊妹乐器，让她们在各自发展两千多年后的今天进行一次跨越时空的有趣对话，使两件都是点状发声乐器在点线面的不同运行轨迹中绽放出相得益彰的艺术光芒。乐曲在三个乐章的点线中循序展开，一开始便是两种不同质点的对比，并且是在平静单一音的点状背景下，逐渐衬托出前景凹凸不平的点。此时，吴琳的箜篌演奏会让你明显地体味到，两件乐器你中有我、我中有你，音色个性在似像非像中展露，这在很大程度上彰显的是中国传统器乐的典型特质——音乐呈"点"的纵横延展形态。而在第二乐章时，音乐已开始强调两件乐器的个性分离，箜篌演奏始终在低音区浓郁而充满韵

味,重点展示着箜篌独有的吟揉技法;而竖琴却始终在高音区,好似中国画中空灵的留白。此时的点已经由线成面地构成了一幅水墨画,并在点的密集竞奏呈现瞬间空间色彩变化的"挥毫"中,立体化地"入笔"到第三乐章。此时的箜篌与竖琴呈现的是相差一拍的卡农结构,调性也以相差一拍的距离不断变换,缓慢移动而互相渗透的调性关系使得音乐呈现出色彩晕染的多维空间效果。

在随后展开的六首乐曲中,刘为光作曲的《清明上河图》表现的是箜篌与中国传统吹奏乐器固有的重奏组合形式,《二泉映月》体现的是箜篌与我国拉奏乐器组合的伴奏组合形态,而唐建平教授的箜篌与室内乐《洛神》则体验的是箜篌与其他非中国民族乐器组合的多元可能。值得一提的是,在整场音乐会的八首乐曲中,除了上述刘青作曲的《点轨迹》系世界首演外,还有三首作品如中央民族乐团住团青年作曲家王丹红的《伎乐天》,中央音乐学院刘长远教授的《空谷幽兰》,青年作曲家陈思昂的《箜篌引·日月光华》,都是吴琳为本场音乐会专门委约箜篌与乐队的首演作品。了解吴琳的人都知道,自从2001年首演唐建平教授箜篌与乐队的《忆》以降,吴琳作为中央民族乐团的一流演奏家,多年来在国内外重要舞台上演奏过大量的箜篌与乐队的重奏、协奏以及合奏作品。尤其是代表中国出访美国、日本、希腊、埃及、法国、俄罗斯、荷兰、韩国等进行箜篌独奏音乐会和箜篌艺术讲座时,所到之处皆会引起强烈反响。值得一提的是,2008年,吴琳作为演奏家受邀在荷兰阿姆斯特丹第十届世界竖琴大会上举行箜篌独奏音乐会时,当澳大利亚著名女作家克莱尔·邓恩听完吴琳的演奏后给予了如下评价:"吴琳中国箜篌的演奏,对我来说是2008年世界竖琴大会上的一个亮点。这个乐器的美和表现音乐的广度,加上古今的融合,东西方的融合,充分显示出吴琳对这一艺术形式所拥有的娴熟技艺,所有这些又被她的身体演绎所补充——光线、头发、丰富优雅的动作,使人强烈地感觉到这是仙女出现了。带有宫廷淑女形象的泛音融入了箜篌原来的历史。"

本场音乐会中,吴琳对整个音乐会作品的音乐诠释,都游刃有余地运用了自身高超的演奏技术,创造性地将箜篌与多元乐器组合的美,淋漓尽致地让观众叹为观止,并切身感受到了箜篌艺术的优美。这其中,对刘长远教授的箜篌协奏曲《空谷幽兰》的二度创作更显突出。对这首作品,吴琳将乐曲的六个段落进行了连续演奏,一气呵成。开始的引子,箜篌就用空灵般的半音和弦演奏,恰如空谷的回声,与乐队模仿的风声和幽兰的浮动,构成了大自然中空谷和幽兰的和谐之美。进入快板后,箜篌则以快速动感的节奏,与乐队相呼应,此起彼伏,宛如空谷中的幽兰随风起舞,活泼而快乐。渐入慢板后,吴琳的演奏又如幽兰在高贵而真诚地歌唱。再现风中起舞主题的快板演奏,箜篌则在乐队不同配器手法的衬托中让舞蹈变得更加激烈。而对插部主

题的处理,尽管是幽兰歌声主题的变化,而且是以乐队演奏为主,但吴琳箜篌刮奏的呼应,又让音乐变得激动、抒情和感慨。一直到尾声再现幽兰歌声主题时,箜篌在弦乐奏出不同的旋律的复调中,音乐逐渐减弱,随风远去,给人留下无限的畅想和留恋。整个乐曲,吴琳在箜篌上运用了滑音、震音、和弦、揉音、颤音、泛音、装饰音和刮奏等高超演奏技术,让箜篌这件古老神奇乐器所特有的美丽、华贵的音色,迷人的魅力与幽兰高尚、坦诚的品格,高贵而挚诚的风骨形象天然地融为一体。正如李燕文在他的《艺术格调谈》中所说:"技巧娴熟而追求庸俗趣味的是'俗品';千方百计展示技巧聪明的——除了显示作品机灵之外别无余味的是'能品';观众一下子被作品所吸引,竟忘记了其中一切结构技巧的是'神品';最高品位是'逸品',它意味悠然而又'厌于人意,合于天造'。这种作品,细究之,竟找不出用心用功的痕迹来,即'仿佛天然生成而不见人工造作之痕迹者'。"[转引自李燕文(中国著名画家李苦禅之子)《艺术格调谈》]毋容置疑,吴琳,这位当代箜篌演奏的领军人物,在专场音乐会的当晚,让整场音乐会的所有作品都浑然天成地化为"逸品",让现场观众真正享受到了一次箜篌艺术的饕餮盛宴。

值得思考的是,音乐会后,人们除了谈论吴琳对箜篌艺术所做出的重要贡献外,更多考量的(包括演奏家本人在内)还是箜篌艺术未来的发展问题。笔者认为,一件乐器的发展应该是这件乐器在应有时空中的文化发展。文化是相对时空中相对稳定了的思维方式,以及在该种思维方式指导下的行为方式和行为结果的统一体,三者缺一不可。因此,箜篌艺术的发展也不例外,在文化大发展的今天,箜篌文化必须是适应现有时空观念的箜篌文化思维方式、行为方式和行为结果的三者统一体,否则,箜篌艺术未来的发展就不可持续。

箜篌是一件国际化的乐器,其文化具有悠久而深邃的历史传统,它蕴涵着乐器与器乐诸方面更深层次的文化结构。对这一传统文化的认知,既要把握稳定性特征,也就是箜篌文化的本质基因,又要洞察到它不断发展了的变异性特征,并在稳定性与变异性以及保护与发展辩证统一的观念中,理性地对待箜篌艺术,有计划、有目标地发展箜篌艺术,唯有此,才可谓是与时俱进地发展箜篌器乐文化。

据我所知,本场音乐会是中华人民共和国文化部艺术司人才培养扶持计划项目,在国家大剧院音乐厅举办如此高规格的箜篌专场音乐会,吴琳应该是开天辟地的。对此,无论从政府角度,还是从乐器文化发展视角,都是可圈可点必须肯定的。然而,这毕竟是凤毛麟角,难以企及和超越的;如果我们从箜篌文化可持续发展的视野加以审视就不难懂得,若欲寻求箜篌文化与时俱进地发展,只有吴琳这样高质量、高品质的专业专场音乐会是远远不够的;与此同时,箜篌艺术还必须具有至少与其他民族乐

器相当量的普及,才有可能使箜篌艺术释放出应有的文化价值。而不是目前这样,箜篌演奏家在全国屈指可数,且真正像吴琳这样的青年箜篌演奏家能够在国际舞台上展示这一华夏文明的更是少得可怜;目前对箜篌乐器的专业研发也只有沈阳音乐学院赵广运教授等少数乐器制作家的个别行为;全国只有四所音乐学院每年仅招收少得可怜的箜篌专业学生,而在全国的各级各类考级中,竟然没有箜篌考级科目等。为此,我们更加期待各级政府的文化职能部门以及各种社会团体组织能够从战略高度思考,在政策性地扶持箜篌艺术的同时,也能够引导和帮助箜篌文化得以更广泛的普及,使箜篌艺术在质与量的辩证统一中科学发展,让箜篌文化在追寻中国梦的未来盛世中,鸣响出更加灿烂的日月光华。

二、考量问题

建议就某一乐种的现存状况,在梳理与综述的基础上,书写一篇建议该乐种相关研究方向的学术论文,作为期末考试文章。

后记

"承国学,扬国韵,育国器,强国音。"正当该书稿完成之际,在中国音乐学院副教授以上全体成员的学期工作会议上,新上任两个月的王黎光院长率先提出了中国音乐学院未来的办学理念。笔者的理解是"国"是该理念的终极核心和目的,"学""韵""器""音"是教育的具象目标,"承""扬""育""强"是实施的行为模式和方法。这在更深层次结构上渗透的是未来的国音文化,是中华民族伟大复兴中国梦中的国音梦。因为文化就是相对时空中、相对稳定的一种思维方式(观念)、行为方式和行为结果(目标或预期)的三位统一体,三者缺一不可。王黎光院长在此时空中经过实地调研和充分考量后,与时俱进地提出了这一国音史上空前的历史命题,并且,还在不断深入阐释这一理念时,始终将教育观念(亦即思维方式)与教育预期(目标)有机地结合在一起,同时,又就与此相适应的行为方式问题,提纲挈领地抓住了中国音乐学院作为大学应有的历史担当,诸如以教学大纲为主导的、以教授为教育核心的管理方案等。这更让长期在一线教学岗位工作的教授们看到了未来更多更美好的期望。

借此之际,笔者欲以该书的出版,感谢对本书进行大量校对工作的赵阳女士,感谢为出版该教材而给予支撑的洪少华先生以及苏州大学出版社。最后,希望本教材能够为中国传统音乐的基础教育起到抛砖引玉之作用。

<div style="text-align:right">2016 年 1 月 22 日星期五夜</div>